포스트
휴머니즘의
미학

사이시리즈 08 | 예술과 기술 사이
포스트휴머니즘의 미학

발행일 초판 1쇄 2014년 8월 20일 • **지은이** 김은령

펴낸이 노수준, 박순기 • **펴낸곳** (주)그린비출판사 • **주소** 서울 마포구 동교로17길 7, 4층(서교동, 은혜빌딩)

전화 02-702-2717 • **이메일** editor@greenbee.co.kr • **등록번호** 제313-1990-32호

ISBN 978-89-7682-606-0 03600

이 도서의 국립중앙도서관 출판시도서목록(CIP)은 서지정보유통지원시스템 홈페이지(http://seoji.nl.go.kr)와

국가자료공동목록시스템(http://www.nl.go.kr/kolisnet)에서 이용하실 수 있습니다.(CIP제어번호: CIP2014019506)

나를 바꾸는 책, 세상을 바꾸는 책 www.greenbee.co.kr

이 저서는 2007년도 정부재원(교육과학기술부 학술연구조성사업비)으로 한국연구재단의 지원을 받아 연구되었음(NRF-2007-361-AL0015).

사이 시리즈

08

예술과 기술 사이

포스트
휴머니즘의
미학

김은령 지음

gB
그린비

들어가며

인간이 어떤 조작 능력을 가지고 만들고, 창조하고, 표현한다는 의미에서 예술과 기술은 차이가 없다. 다만 예술이란 것은 아름다움, 즉 미美라는 것을 창조한다는 점에서 작은 차이가 있을 뿐이다. 다시 말해 예술은 흔히 파인 아트fine arts를 지칭하는 셈이다. 예술이란 의미로 통용되는 아트art와 기술이란 뜻으로 상용되는 테크놀로지technology에 해당하는 그리스 어원은 모두 '테크네'techné이다. 이 단어는 기술과 예술을 통칭하던 의미로, 숙련된 기술을 뜻한다. 가장 숙련된 기술로 만들어진 형식이 바로 예술을 의미했다고 볼 수 있는 것이다.

예술도 그 활동 형식으로 보면, 분명 기술 영역에 속한다. 물론 예술은 대체적으로 자연을 모방하는 기술에 해당하는 것으로, 쾌快의 감정을 유발시키는 기술이란 특이성이 있었다. 그러나 실제 르네상스 이전까지 예술과 기술은 하나의 개념으로 이해되었던 것이 사실이다. 그러다 두 갈래의 영역 사이에 경계가 생기면서 예술은 순수미술이란 의미의 파인 아트로, 기술은 기계를 조작하는 능력이란 의미의 테크놀로지로 동떨어진 방향으로 그 지향점이 나누어지게 된 듯하다.

그러나 기술, 즉 테크놀로지의 획기적인 발전과 진보를 통해 기술은 예술과 만날 수 있는 접점의 가능성을 다시 보여 주기 시작했다. 예를 들어 회화에서 사진으로의 이행이나, 사진에서 영화라는 매체의 점진적인 역사적 발전과 변이는 다른 맥락에서 기술과 예술을 만나게 했다. 그것의 동인은 바로 디지털화digitization이다. 가능한 정보들을 모두 컴퓨터 데이터화할 수 있는 기술적 변곡점은 인간이 원초적으로 품어 왔던 예술적 상상력을 기술적 상상력technological imagination에 기반하여 표현할 수 있도록 했다. 가장 대표적이면서 흔히 보인 양식이 미디어 아트의 형식이었다. 그리고 인터넷의 보급에 힘입어 네트워킹networking이라는 새로운 기술에 수반한 인터넷 아트라는 새로운 영역을 선보이기도 했다. 또 기존에 이미 확고한 대중문화 매체 영역으로 자리 잡고 있었던 영화는 컴퓨터 그래픽 등 다양한 디지털 기술들을 흡수하면서 '표현할 수 없는 것'들을 표현해 내고, '결정지을 수 없는 형태'의 것을 자유롭게 표현할 수 있게 되었다. 이러한 예술과 기술의 접점들은 소위 예술이라 불렸던 영역 너머의 영역에서도 그 가능성을 보여 주고 있다.

예컨대 전문적 기술로 치부되어 왔던 의학기술medical technology과 예술의 만남은 바이오 아트bio arts라는 새로운 예술의 양태를 생산해 내게 했다. 이런 식으로 인간의 몸과 관련한 기술과 예술은 사실상 인간과 인간의 몸에 대한 새로운 이론적 패러다임을 제공하게 되는 계기를 마련했다. 인간은 누구나 더 '나은' 인간이 되고 싶어 하고, 또 그런 욕망은 늘 존재해 왔었다. 그런 판타지가 반영되어 그 유명한

미국 드라마인 「600만 달러의 사나이」The Six Million Dollar Man가 오래전에 만들어진 것일 터이다. 그런데 인간의 이러한 프로스테시스 prosthesis적 충동과 그 실현은 퍼포먼스의 형태라는 예술적 양태로 혹은 실제 인간의 삶을 변화시키는 양상을 초래하게 되었다. 그리고 이런 예술적 양태는 인간의 몸에 대한 재규정을 요구하게 했고, 예술화의 의미는 몸을 매개로 예술과 기술의 경계를 넘나드는 양상을 보여 주게 되었다. 또 놀이play로 분류되어 왔던 게임은 다양한 예술적 상상력을 통해 그 속에서 '쾌'라는, 즉 재미와 미라는 예술적 감수성까지도 가능하게 하는 양식으로 변화 및 변이되었다.

이러한 작금의 변화들은 기존의 미학적 카테고리를 통해 예술의 양식과 감수성을 이야기할 수 없는 난관에 봉착하게 했다. 물론 기술과 예술의 경계를 분명히 구분하기도 어렵게 만들어 버렸다. 기술이 일정한 도구적 차원에 머무르지 않고, 예술과 기술의 경계가 허물어지고 그 경계를 넘나들면서 새로운 인간의 감수성이 생겨나고 있기 때문이다. 그러나 새로운 감수성이나 미학을 규정하고, 분류하고, 설명하는 것은 그리 용이하지 않다. 그것은 계속해서 변이와 변태의 과정을 거치고 있는 형식들이기 때문이다. 예컨대 아름다움과 추함, 쾌와 슬픔, 공포와 재미 등 다양한 미학의 양상들은 이미 새롭게 변화된 예술적 양식에서는 명쾌하게 구분되어 적용되지 않는다. 그리고 아름다움의 창조를 지향점으로 삼았던 기존의 예술적 표현 지침은 이제 더 이상 유효해 보이지도 않는다. 아름다움 외의 다양한 지향점이 부상하고 있고, 또 어떤 경우에는 그 예술적 지향점이 무엇인지도 가늠

하기 쉽지 않은 표현 양태들이 존재하기 때문이다. 다만 다양한 형태와 양태 속에서 두드러지지는 않지만, 공통된 미적 감수성을 찾아보자면 그것은 20세기 이후 두드러진 '숭고'sublimity에 대한 집착 정도로 볼 수 있다고 생각된다.

이러한 형편을 감안하면, 예술과 기술의 경계가 허물어지고 드러나는 새로운 양상을 가능한 다양하게 살펴보는 것이 예술과 기술이 협력 혹은 융합하여 만들어 내는 문화·예술을 이해하는 첫걸음이 되리라 확신한다. 이런 이유에서 필자는 우선 가장 두드러진 미학의 양상을 간단히 살펴보고자 한다. 이는 2장 이후 진행되는 다양한 예술 양상을 살피기 위한 일종의 철학적·미학적 설명이 될 것이다. 조금은 지루하고 이론적인 설명이 될 수 있으나 다양한 예술의 양상을 하나의 공통된 미학적 감수성을 통해 공통적 교집합을 찾기 위한 일종의 모색이 될 것이다. 그리고 이후 미디어 아트, 인터랙티브 아트, 인터넷 아트, 바이오 아트, 몸과 이미지의 퍼포먼스, 영화, 게임 등 다양한 예술·문화의 양상을 살펴보고자 한다. 또 각각의 양태에서 보이는 새로운 예술의 감수성과 미학의 조건을 조망해 보고자 한다. 그리고 마지막으로 이러한 새로운 미학과 예술의 조건을 이론적으로 이해하고 설명하기 위한 인문학의 과제를 제시하고자 한다. 그것은 아마도 다양한 아카데미아에서 관련된 학제들의 교육과 제도를 통해 테크네를 제대로 실현할 수 있는 지식과 상상력을 가진 융합적 지식인의 양성이라 할 수 있을 것이다.

차례

[1장]
디지털 미학과 감수성의 변화

매체의 기술적 변화와 새로운 미적 감수성의 요구

디지털 시대의 대표적 매체 이론가인 빌렘 플루서Vilém Flusser는 인류 문화에서 가장 중요한 두 가지 전환점을 언급하고 있는데, '문자의 발명'과 19세기 사진기 발명에 의한 '기술적 이미지의 발명'이 그것이다. 그와 더불어 문자 문화의 종지부를 예견한 마셜 매클루언Marshall McLuhan이 강력히 시사했던 점은 문화의 방향성이 문자 문화에서 이미지 문화로 전환되고 있다는 것이며, 이로 인해 변화되는 매체의 기술적 변화 양상에 기인하는 문화의 소통이 그 이전과 달라졌다는 점이다.

컴퓨터를 비롯한 다양한 멀티미디어가 인간 생활의 자연스러운 한 부분을 차지해 버린 지금, 사이버 문학 혹은 디지털/인터넷 문학, UCC, 블로그 등의 이름으로 소통·유통되고 있는 디지털/사이버 문

화는 책만큼이나 가깝게 그리고 손쉽게 접하게 되는 변화된 매체환경에서의 문화 양식이 되었다. 문학의 경우에도 기존의 전통적 서사, 즉 아날로그 시대의 서사와는 달리 하이퍼텍스트, 나아가 다매체적인 하이퍼미디어적 텍스트의 형태를 띠기도 하며, 그 진행의 방식도 선형적이지 않고 독자와의 활발한 상호작용이 가능한 방향으로 변모하고 있다. 1990년대 후반부터 포스트모더니즘적 관점에서 논의되기 시작한 하이퍼텍스트 기술을 이용하여 문자, 그림, 이미지, 소리, 영상 등 여러 매체를 콘텐츠화함으로써 하이퍼 시스템을 이용한 텍스트들이 가능하게 된 것이다.

이러한 양상은 움베르토 에코Umberto Eco가 언급한 '열린 텍스트'가 될 가능성을 보여 주면서 텍스트(문화 텍스트)의 저자 혹은 저작자에게는 지식의 배열과 조직 이외에는 어떤 권위도 부여하지 않는 양식이 만들어졌다. 이는 문화 수용자에게 무한한 권한이 부여됨으로써 전통적 독서나 이해, 즉 '읽기'의 경험을 와해시키는 새로운 읽기 경험을 가능하게 했다(Eco, pp.425-428). 태생적으로 탈중심적인 리좀rhizome의 성격, 즉 질 들뢰즈Gilles Deleuze와 펠릭스 가타리Félix Guattari가 주장하는 '유목민적 사고'nomadic thought의 모델이 근간이 된 이런 문화 혹은 예술 양식은 인쇄활자 문화에서보다 훨씬 '강력하고 유연한 매체'(Arseth, p.10)인 디지털 환경의 매체에서 활발하게 생산될 수 있게 된 것이다.

실제로 많은 문화 이론가가 이런 이미지 혹은 영상 문화에 대해 자신들의 다양한 의견을 내놓은 바 있다. 디지털 시대는 아니었지만,

테오도르 아도르노Theodor W. Adorno는 기술적 이미지에 의한 영화라는 대중문화 현상이 반-미메시스anti-Memesis적 성격을 담지하고 있기 때문에 진정한 예술로 인정할 수 없다고 주장했다. 오늘날 예술의 한 영역으로 당연히 공인되는 영화의 예술성에 의문을 던진 것이다. 진정한 예술작품은 그 작품에 집중하고 침잠함으로써 관조할 수 있어야 하지만, 영화가 가진 기술적 이미지는 태생적으로 미메시스적 수용 방식이 불가능했기 때문에 아도르노에게 시각예술은 청각예술에 비해 진정성이 떨어지는 예술 장르였던 것이다.

그리고 영상미학과 영상매체의 시뮬라시옹simulation에 대해서도 각각 발터 벤야민Walter Benjamin과 장 보드리야르Jean Baudrillard를 중심으로 많은 의문점 제기와 논의가 있었다. 예술작품의 아우라aura를 상실한 기술복제 시대의 예술이 순수한 예술성을 침탈했지만 동시에 수용자에게는 접근 가능성이라는 새로운 가능성을 열고 있다고 본 벤야민과 이미지가 난무하는 시대의 특징을 시뮬라시옹이라고 정의하면서 '원본도 사실성도 없는 실재', 즉 실체로서의 지시 대상이 없는 기호와 이미지만이 난무하는 시대를 부정적으로 바라보는 보드리야르의 이론들은 이런 이미지 주도 문화에 대한 비평의 출발점이 되었다.*

그러나 작금의 디지털 미디어 시대는 벤야민의 시대와는 또 다른 영상 이미지 시대이다. 다수의 사람과 함께 스크린을 주시하는 것이

* 벤야민의 『기술복제 시대의 예술작품』(*The Work of Art in the Age of Mechanical Reproduction*)과 보드리야르의 『시뮬라시옹』 참조.

아니라 자신만의 공간에서 모니터를 응시하면서 임의적으로 이미지를 주시할 수도 있고, 생산 방식은 대중적이지만 수용 방식은 개인마다 다양하고 개별적이어서 몰입immersion이란 기제가 사이버 문화를 통해 가능하게 되었다. 물론 반성적 사유가 가능한 몰입과 차이가 있는 오락적 측면이 강화된 몰입이고, 과잉 몰입하게 되면 현실과 가상을 구별하지 못하는 부정적 측면은 있다. 하지만 눈으로 이미지를 바라보면서 가상현실virtual reality, 즉 사이버 공간으로의 이동을 가능하게 하는 새로운 문화 양식을 만들고 있다. 그리고 인간과 기계가 만나는 인터페이스interface는 사이버 문화와 수용자 간의 상호작용이 가능한 공간이 되어 수용자는 온몸으로 이미지를 체험하기도 한다.

이러한 변화된 문화를 이해하기 위해서는 이 문화들의 특징들을 적극적으로 인정하고 연구해야 할 필요가 있다. 이런 이미지 체험이 긍정적이냐 혹은 부정적이냐 등의 가치 평가에 앞서, 그러한 경험의 본질은 무엇인가에 대한 인문학적 고찰이 선행되어야 하는 것이다. 그리고 이런 문화를 읽고 해독해 가는 가독력literacy에서 발생하는 미학적 경험의 실체는 무엇이고, 수용자들은 어떤 감수성을 경험하는지에 대한 논의가 필요하게 된다.

왜 디지털 미학에서 '숭고'가 부각될까?

현대 프랑스 사상가인 장 프랑수아 리오타르Jean-François Lyotard는 아방가르드 예술가들 이후에 나타나는 문화 양식의 상태에 대해 포스

트모던postmodern이라는 용어로 그 문화 조건을 규정하면서 "이 단어는 19세기 말 이래 과학, 문학, 예술 분야의 게임 규칙들을 바꾸어 놓은 여러 변화와 그 변화에 따른 현대 서구의 문화 상태를 지칭한다"라고 정의 내리고, 변화된 문화 상태를 '서사의 위기'라고 규정했다. 또 리오타르는 특히 '이미지 규칙과 이야기 규칙에 대해 던져진 어지러운 질문들의 논의에서 포스트모던이란 용어가 어떤 의미를 가질 수 있는지'에 대해 천착한다. 즉 리오타르는 '재현representation의 위기'(Jameson, p.viii)라고 부를 수 있는 오늘날의 일반적인 미학적 문제들을 다양한 주제들과 연결하여 오늘의 문화 상황, 의식 상태 그리고 삶의 양식에 대해 설명하려 했다.

그런데 이렇게 리오타르가 분석해 가는 포스트모던의 문화와 삶의 양식에 대한 논의를 따라가다 보면, 그의 논의에서 몇 가지 중요한 핵심 사항을 발견하게 된다. 첫째 이미 언급한 것처럼 그는 이 시대의 재현 문제, 특히 이미지와 서사에서 재현이 어떤 양상을 띠는지에 대해 천착한다는 점, 둘째 포스트모던이란 문화 조건에서 핵심적인 미학적 양태 혹은 미적 감수성이 '숭고'라고 지적하고 있다는 점이다.

리오타르에게 이미지와 서사의 재현 문제는 결국 '재현할 수 없는 것을 재현'presenting the unpresentable하는 것으로 귀착된다.

후기산업주의의 과학-기술의 세계를 지배하는 원칙은 재현할 수 있는 것을 재현하려는 요구가 아니라, 오히려 그 반대의 원칙이다 ("Presenting the Unpresentable: The Sublime", p.337).

이미지와 서사의 재현 문제는 주시하다시피 오랜 미학적 혹은 철학적 논쟁거리를 제공해 주는 것이었다. 특히 리오타르에 주목하고자 하는 이유는 그가 천명한 논의가 오랜 역사적 논쟁을 거쳐 온 미학적 논쟁이면서 동시에 과학-기술의 세계라는 오늘날 재현 문제에 대해서도 결론적 설명을 하고 있기 때문이다. 그렇다면 이미지와 서사의 재현 문제는 과연 어떤 역사적 고찰을 거쳐 왔는가? 혹은 과학과 기술 발달에 따른 매체의 변화 속에서 어떤 방식으로 재현할 수 있게 되었는가? 서사 혹은 문자를 통해서인가, 아니면 이미지를 통해서인가 하는 여러 문제가 먼저 설명되어야 할 것이다.

이와 더불어 바로 숭고 자체의 원리는 무엇일까 하는 것도 이해되어야 할 점이다. 리오타르는 재현할 수 없는 것을 재현함으로써 느끼게 되는 미적 감수성을 '숭고의 감정'the sublime이라 정의 내리고 그것을 자신의 글의 제목으로 표방하는데, 그가 이해한 첫 번째 특징은 그러한 재현에서 나타나는 성격 중 하나가 '무한성'이라고 파악했다는 것이다.

> 무한성이란 것은 감정의 비결정성이 아니라 과학의 능력, 기술, 자본이 실현할 수 있는 가능성의 무한성이란 의미이다. …… 산업적 의미의 견고함은 과학기술과 경제적 요인들의 무한함을 포함하는 것이다 ("Presenting the Unpresentable: The Sublime", p.334).

리오타르는 「숭고와 아방가르드」"The Sublime and the Avant-Garde"

에서 이 시대에 어떤 재현이 일어나고 있는지에 대해 설명함과 동시에 그런 재현을 통해 느끼게 되는 미적 감수성까지도 설명하고 있다. 그런데 일반 문화 수용자의 입장에서는 그가 언급하고 있는 '숭고'란 미적 감수성이 과연 무엇이며 어떤 예술적 감수성과 대립 혹은 차이가 있는 것인지 분명하지 않다. 실제로 리오타르가 간단히 언급하고 있는 그 숭고의 감정의 실체를 파악하기 위해서는 오랜 역사적 논의를 거친 그 과정을 다시 재점검할 필요가 있고, 그 과정 속에서만 왜 이 시대에 숭고가 다시 언급되어야만 하는가에 대한 당위성이 드러난다.

리오타르의 '숭고'와 버크의 '숭고'

소위 탈근대를 의미하는 '포스트모던'이란 용어는 철학, 세계관, 가치 혹은 사회 이론의 핵심적 사항이 되어 의식 주체와 동일성의 철학에 대해 비판하고 있는 미셸 푸코Michel Foucault, 자크 데리다Jacques Derrida, 자크 라캉Jacques Lacan, 질 들뢰즈 등 많은 철학 사상가에 의해 논의되어 온 바이다. 리오타르는 이 '포스트모더니티'postmodernity의 개념을 긍정적으로 수용하여 계몽적 이성 혹은 보편적 이성에 대해 거부하고, 나아가 이성에 의한 인류의 진보라는 믿음에 대해 강력히 반성하고 회의적으로 보면서 예술적·미학적 이성이나 감수성을 중요시하고 있다. 이러한 리오타르 이론의 중심에는 숭고의 미학이 자리 잡고 있다. 그는 「숭고와 아방가르드」와 「재현할 수 없는 것 재현하기: 숭고」"Presenting the Unpresentable: The sublime"에서 자신의 숭고에

대한 개념을 개진했으며, 그 외의 소논문들을 통해 숭고 속에 담긴 공포의 의미를 부연 설명하기도 함으로써* 자신이 의미하는 숭고의 의미를 철학사적으로, 그리고 미학사적으로 자리매김시키고 있다.

리얼리즘적 재현, 즉 모방이 더 이상 예술적 실천의 힘이 될 수 없다고 믿는 리오타르는 '실재의 결여'**가 무엇을 의미하는지에 대한 질문, 즉 니체의 허무주의와 유사한 이 형태의 질문을 니체 이전의 이마누엘 칸트Immanuel Kant의 숭엄미에서 발견했다고 주장한다. 또한 숭고의 미학적 원리야말로 문학을 포함한 근대 예술이 그 동력을 발견하고 아방가르드의 논리가 그 원천을 발견하는 곳이라고 주장한다. 뿐만 아니라 프레드릭 제임슨Frederic Jameson이 지적한 바와 같이 리오타르의 '공식 주제는 과학, 기술, 기술관료 사회와 지식과 정보의 통제 문제'이기 때문에 그가 천명하고 있는 숭고의 미학이라는 포스트모던적 미학은 오늘날 디지털 매체 시대의 미학적 감수성을 논의할 때 당연히 핵심적 사항이 될 수밖에 없다.

리오타르가 칸트의 숭고를 요약적으로 이해하고 있는 것으로 단순히 보일 여지도 있는 게 사실이다. 리오타르는 숭고한 감정은 숭고의 감정이기도 하면서 강력하고도 모호한 '정념'affection이라고 주장

* 리오타르는 「공포와 숭고에 덧붙임」("Postscriptum à la terreur et au sublime")이란 글을 통해 공포의 감정과 연관하여 숭고에 대한 논의를 계속하고 있다.
** 영문판과 프랑스어 원본의 한글 번역본 사이에 약간의 의미 차이가 있을 수 있는데, 실재가 '사실적'인 것으로 프랑스어 번역 한글판에 되어 있으나, 영문판을 기준으로 '실재'라고 표기한다.

한다. 그리고 이 감정의 특징은 한 인식 주체 속에 쾌와 불쾌를 동시에 가지게 하는 특징이 있다고 주장한다. 또한 적어도 숭고는 원리상으로 인간의 '상상력'imagination 개념과 일치될 수 있는 대상을 현시顯示할 수 없을 때 나타난다고 주장한다. 즉 형상화나 재현을 거부하고, 볼 수 없도록 함으로써 볼 수 있게 한다는 모순적인 논리가 아방가르드의 원리로 개념화한 것이라고 보고 있다. 물론 이 부분만 보면, 리오타르가 칸트의 개념을 그대로 계승한 듯 보일 수도 있다. 하지만 그가 실제로 「숭고와 아방가르드」에서 설명하고 있는 것을 세밀히 고찰해 보면, 숭고에 대한 역사적 궤적을 따라가면서 칸트가 놓쳐 버린 에드먼드 버크Edmund Burke의 숭고에 대한 핵심적 개념을 날카롭게 포착함으로써 숭고를 제대로 파악하고 있다는 것을 알 수 있다.

리오타르는 「숭고와 아방가르드」란 글에서 바넷 뉴먼Barnett Newman의 「숭고한 영웅」Vir Herocius Sublimis이라는 그림과 「숭고한 것은 지금」"The Sublime Is Now"이란 에세이에 대해 글을 쓰면서 숭고의 개념을 설명하기 시작했다. 리오타르는 뉴먼의 글과 그림에서 굳이 '여기'Here와 '지금'Now이 강조되고 있는 이유를 설명하고 숭고의 개념을 도출해 낸다. 예컨대 현재 "지금 무엇이 일어나고 있는가?"라는 질문 속에서 인간은 아무것도 일어나지 않을 수도 있다는 '어떤 불안감'a feeling of anxiety과 동시에 그 기다림의 긴장suspense 속에서 발생할 수 있는 사건이 수반하는 쾌의 감정도 느끼게 되는 모순적 경험을 하게 된다고 설명한다. 그리고 이런 즐거움과 고통, 기쁨과 두려움, 감정의 고양과 낙담 등 여러 모순적 감정이 17세기부터 18세기에 걸쳐

숭고라는 이름으로 유럽에서 널리 사용되었음을 지적한다. 리오타르가 주장하는 바는, 뉴먼이라는 인물이 이렇듯 2세기 동안의 철학적 반성을 거친 이 단어를 다시 사용하면서 그가 일정 부분은 버크의 견해와 다른 입장을 취하지만 동시에 그의 입장을 온전히 고수하고 있다는 점이다.

리오타르는 에드먼드 버크의 숭고의 개념에서 강조되었던 '비결정성'interminacy이 어떻게 포스트모던적 개념으로 변형되는지를 추적하면서 '숭고의 개념이 근대를 특징짓는 유일한 예술적 감수성의 양식'이 되었다고 주장한다. 또 리오타르는 카시우스 롱기누스Cassius Longinos를 위시하여 주로 수사나 예술의 양식을 통해 이 감수성 양식이 설명될 수 있다고 보면서, 니콜라스 부알로-데프레오Nicolas Boileau-Despréaux를 인용하여 숭고를 미학적으로 경험한다는 것이 어떤 것인지를 설명한다.

부알로에 의하면, 숭고란 것은 이미 증명되었거나 입증되었던 어떤 것을 정확하게 전달하는 것이 아니라 경이로운 것 그 자체이다. 이 경이로운 것은 독자를 사로잡아 충격을 주고 느끼도록 만든다. 바로 그 불완전함, 취미의 왜곡, 심지어 추함까지도 그 충격 효과에 관여하는 것이다("The Sublime and the Avant-Garde", p.202).

숭고에 대한 리오타르의 태도와 예술작품의 전달자와 수신자에 대한 리오타르의 입장이 위 인용문에서 분명히 드러난다. 예술의 재

현이나 그 미학적 경험에서 전달되는 중요한 메시지는 발신자, 즉 창조자의 개념에 기초하는 것이 아니라 수신자addressee, 즉 독자 혹은 청중에 의해 만들어진다는 입장이다. 이런 이유로 리오타르에게는 '수신자의 미학적 경험에서 나오는 감정'이 중요하다. 바로 이러한 점에서 리오타르가 설명하는 숭고의 개념이 오늘날 변화된 매체 시대에 꼭 들어맞는 감성이 된다. 예술가를 발신자로 상정하고 작품을 판단하는 것이 아니라 수신자가 영향을 받게 되는 방식, 즉 어떤 미학적 경험을 하게 되느냐가 오늘날의 다매체 시대에서는 핵심적 사항이 되기 때문이다.

그렇다면 그러한 미학적 경험이란 것은 구체적으로 어떻게 설명될 수 있을까? 리오타르는 이러한 질문을 스스로 던지면서 칸트가 간과해 버린 버크를 재발견함으로써 숭고의 미학적 경험을 구체화한다. 그는 칸트가 버크의 숭고 개념을 이해하면서도 중요하지 않다고 간과해 버린 시간성의 문제, 즉 지금 '일어나고 있는가?'Is it happening?라는 문제를 다시 논의의 핵심으로 돌려놓았다. 리오타르는 버크가 어떤 박탈감privation과 연관되어 있는 공포terror라고 부른 정념에 대해 설명하면서* 공포스럽다는 것은 '일어나고 있다'는 것이 일어나지 않는 것, 일어나기를 그만두는 것에 기인한다고 주장한다. 그런데 이런 상

* 버크는 『숭고와 미에 관한 철학적 탐구』(A Philosophical Enquiry into the Sublime and Beautiful, 1757)의 제2부 6장에서 이 박탈의 문제를 본격적으로 다루고 있다. 이후 원문은 E로 표기함.

황에서 인간은 또 다른 종류의 즐거움인 환희delight를 가지게 된다는 조금은 당황스런 주장을 한다.

> 그러므로 숭고의 감정은 다음과 같이 설명될 수 있다. 아주 크고, 매우 강력한 대상이 '일어나고 있다'는 것을 영혼으로부터 박탈시키고, 영혼을 '놀라움' 속에 사로잡는다(낮은 정도에서는 경외, 경의, 존경이 영혼을 사로잡는다). 영혼은 몽롱하고 마비되어 죽은 것과 다름없게 된다. 예술은 이런 위협을 멀리함으로써 안심과 환희로부터 나오는 즐거움을 창출한다. 예술의 덕택으로 영혼은 삶과 죽음 간의 운동, 동요로 돌아가게 되며, 이런 동요가 영혼의 건강이며 생명이다("The Sublime and the Avant-Garde", p.205).

리오타르가 버크가 주장하는 숭고의 개념을 정확하게 파악하고 있음이 참으로 놀랍다. 또한 리오타르는 버크의 주요한 주제인 두 예술의 양식, 즉 회화와 시 예술의 차이를 분명하게 예시하고 있다. 리오타르가 버크를 이해하는 방식은, 모방과 재현과 관련된 두 예술 양식의 차이점과 우월성을 설명하면서 분명하게 드러난다. 숭고의 미학에 자극을 받은 예술은 아름답기만 한 대상을 모방하던 행위를 접고 강렬한 효과를 추구함으로써 놀랍고 비일상적인 충격적 결합을 시도하고 있다고 지적하고 있기 때문이다. 또 리오타르는 숭고의 미학과 더불어 비결정성도 존재한다는 것을 증언하면서, 설명하는 것이 19세기를 거쳐 20세기 미학의 중요한 과제가 되었다고 보고 있다. 다시 말해 어떻

게 숭고의 미학이 아방가르드의 임무가 되었는지, 그리고 어떤 이유로 현대 예술과 문화를 이해하는 미학적 감수성으로 자리매김하게 되었는지를 설명하기 위한 새로운 미학적 설명이 필요하다는 주장이다.

그리고 리오타르는 수신자 중심으로 바뀐 미학적 태도를 통해 숭고가 더 이상 예술에 있는 것이 아니라, 예술에 대한 관조에 있음을 천명하고 있다. '숭고는 더 이상 예술 속에 내재하는 것이 아니라 예술에 대한 관조에 있다'는 리오타르의 입장은 버크와 완전히 일치하지는 않는다. 하지만 숭고를 이성의 판단력 속에서 설명하려 한 칸트와 달리 원래 버크에게 가장 중요했던 핵심적 감수성의 조건들을 온전히 수용하고 있다는 점에서 리오타르는 칸트의 이해를 넘어 버크의 숭고까지도 이해하고 있음을 보게 된다. 그리고 현대 문화와 예술을 이해하기 위해 철학적 이해의 눈을 버크로 한번 돌리게 하는 역할도 수행하고 있다.

버크는 적어도 인문학자들에게, 특히 유럽 낭만주의 연구자들에게는 매우 친숙한 인물이다. 그는 특히 『프랑스 혁명에 대한 성찰』 *Reflections on the Revolutions in France*(1790)이란 저서를 통해 프랑스 혁명을 비판한 영국의 보수주의 사상가로, 보수주의의 아버지라 불리기도 하는 인물이다. 그리고 그의 저서들 또한 프랑스 혁명이나 유럽 국가들과 식민지의 관계 등 정치적 문제들을 다루고 있는 것이 대다수이다. 이런 정치적 저술과 달리, 지금부터 잠깐 살펴볼 『탐구』는 그가 젊은 시절에 세상에 내놓은 유일한 미학적 저술이다. 그러나 30년 후 칸트가 『판단력 비판』에서 아름다움과 숭고라는 미적 가치를 경

험론적으로 그리고 심리학적으로 가장 뛰어나게 설명한 학자라고 평가했듯, 버크는 문학과 이미지, 시와 회화의 관계를 가장 심도 있게 고찰하고 있을 뿐 아니라, 동시대 경험주의 철학자들의 견해를 받아들이면서도 그러한 입장을 미학적 경험에서의 주요 핵심 사항으로 전환시킨 '미학' 이론가이다.

버크는 인간의 심리적 관점에만 천착했던 당대 경험주의자들의 관점에서 벗어나, 인간에게 그러한 미적 경험을 가져오게 하는 보편적 원리를 찾고 그 감성이 인간의 몸과 정신에 어떤 영향을 주는지에 대해 설명하고자 했다. 버크는 자신의 당대 경험주의자들과의 결별을 분명히 하기 위해 1757년의 초판본에 이어 1759년 두 번째 판본을 내면서 「취미론에 관하여」"Introduction. On Taste"란 서론을 덧붙인다. 데이비드 흄David Hume 등 당대의 사상가들이 심리학적 경험에만 기초한 인간의 감각에 대해 논의하고 있는 입장과 구분 짓기 위함이었다고 보인다. 버크는 흔히 취향이라 해석되는 이 취미라는 것이 모든 인간에게 보편적으로 해당될 수 있는 보편적 원리에 따른 것이며, 그 차이란 것도 지식의 차이에 기반한 것이라고 보고 있다.*

버크의 미학 이론이 미학사적으로 의의를 가질 수 있는 이유는, 우선 당시의 회화주의와 정반대 입장에 서 있다는 점이다. 버크는 '시각'이라는 보편적 경험이 언어, 즉 '시'보다 사람에게 더 큰 즐거움을

* 버크는 이 부분에서 미각 등의 보편적 경험을 통해 취미라는 것이 지식의 차이에 따라 차이가 있을 뿐, 그 원리에는 보편성이 있다고 보고 있다(E, pp.63-78 참조).

줄 수 있다고 보았던 보편적인 회화주의적 미학적 경험론과는 다른 입장을 표방했던 것이다. 그가 강조하고자 한 것은 언어 표현을 수단으로 한 감동을 통해, 그리고 그 언어적 표현이 모방적 재현이 아님으로 인해 발생하는 숭고의 감수성이었다. 이것은 결국 현대 미학을 이해하는 이론적 배경의 단초를 제공해 주는 셈이 된다. '비결정적인 것', '공포를 유발하는 것' 그리고 그것들에 의한 감수성의 변화를 통해 '추한 것', '끔찍한 것' 등이 숭고와 연결될 수 있는 이론적 체계를 최초로 만들기 시작한 것이다.

리오타르가 주장한 바와 같이, 아방가르드 예술가들이 예술적 실천을 모방에서 '표현'으로 옮겨 갈 때, 혹은 인간의 내면에 존재하는 무의식의 발견으로 '인간 속의 끔찍함' 혹은 '무의식' 등을 미학적 관심거리로 만들 때 숭고라는 미학적 감수성으로 그 경험을 설명할 수 있도록 버크는 그 이론의 뼈대를 제공해 주는 셈이다. 다시 말해 소위 로고스 중심주의를 배격하는 포스트모던 미학의 근간을 만들어 놓은 셈인 것이다. 이런 이유로 다양한 매체를 이용하여 인간에게 단순한 즐거움을 주기보다는 숭고의 감정을 느끼게 하는 현대 예술품이나 문화 상품들을 이해하고 해독해 나가는 데 버크의 이론이 용이하게 된다.

그리고 이러한 버크의 미학 이론, 즉 숭고 이론이 칸트의 그것에 비해 현대 문화 생산품들의 본질과 미적 경험을 설명하기에 용이한 또 다른 이유도 있다. 버크의 이론은 수용자의 이성에 기반한 인지적 수용을 넘어서 몸과 정신에 일어나는 생리학적 변화까지도 설명할

수 있는 단초들을 제공하고 있기 때문이다. 리오타르에 의하면, 칸트는 "숭고의 대상은 존재하지 않으며, 단지 숭고한 감정이 있을 뿐이다"(『칸트의 숭고미에 대하여』)라고 보았으며, "숭고는 그 아버지인 이성으로부터 존엄의 형상을 물려받았다"라고 이해했다. 즉 칸트는 이성의 판단력 아래에서 숭고를 이해하고 범주화하려 노력했던 것이다. 이와 달리 버크의 『탐구』를 생리학적인 미학 이론으로 보고 있는 바네사 라이언Vanessa L. Ryan은 숭고에 대한 버크의 생리학적 논의는 이성에 대한 '비판'을 포함한다고 지적한다. 그녀가 특히 주목하는 것은 미학적 경험에서 일어나는 수용자의 몸과 정신적 변화에 대해 버크가 주의 깊게 고찰하고 있다는 점이다. 실제로 버크는 일정 부분 인간의 이성적 측면이 마비되는 경험이 숭고의 미학적 경험에서 일어날 수 있다고 주장하고 있다.

자연 속의 거대하고 숭고한 것에 의해 가장 강력하게 작동하게 될 때 유발되는 감정은 경악이다. 그리고 경악은 우리 영혼의 모든 움직임이 정지되는 상태를 말하는데, 어느 정도는 공포가 수반된다. 이 경우 우리의 마음은 완전히 그 대상에 사로잡혀 어떤 다른 대상도 즐길 수 없게 되며, 결코 이성적 추론에 의해 생겨나지 않은 숭고의 결과로 인해 이성적 사고를 할 수 없으며, 저항할 수 없는 힘에 의해 우리를 몰아붙인다(E, Part II, Sec I, p.101).

버크는 숭고가 이성적 판단에 의해 규정될 수 없고, 이성의 반성

적 능력을 넘어서는 감수성이라고 이해하고 있다. 이 지점에서 리오타르가 파악한 버크의 숭고를 다시 되새길 필요가 있다. 숭고란 것이 흔히 '정신의 고양'이라는 것으로 이해되기 쉽지만, 버크가 파악한 숭고란 것은 단순히 정신의 고양을 의미하는 것이 아니다. 오히려 인간의 신경계를 강화시키고 진장시키며 인식의 측면에서만 영향을 주기보다는 인간의 몸 전체를 강화되게 하여 일종의 생리학적인 반응과 유사한 반응이 나타나게 하는 것으로 보고 있다.

버크는 『탐구』 제2부 5장에서 힘power에 관한 논의를 하고 있는데, 이때 엄청난 힘을 소유하고 있는 사람이나 동물을 바라볼 때의 예를 재미있게 언급하여 설명해 준다. 이 힘은 실제로 숭고와 연관이 있는 것으로, 인간은 이러한 상황에서 '이 엄청난 힘이 우리를 약탈하거나 파괴하는 데 사용되지 않았으면 하는' 감정을 느낀다는 것이다. 그런데 이 부분을 자세히 들여다보면, 버크는 숭고를 정신적 문제에 국한시키지 않고 인간의 몸 전체의 힘, 정신과 신체 전부의 강화 문제까지도 포괄하고 있음을 알 수 있다. 이러한 맥락에서 숭고란 미학적 경험을 하게 될 때, 수용자적 정념이란 것은 단순히 정신적·의식적 차원의 수용이 아니라 몸 전체가 반응하는 체험적 감성이라는 것으로 이해할 수 있다. 이런 이유로 새로운 매체가 등장하고 있는 뉴미디어 시대의 미학적 경험을 설명하면서 버크가 다시 논의될 필요가 있는 것이다.

버크는 당대 미학적 관점에서 보면 급진적인 논의를 펼치고 있는 셈이다. 그런데 그가 가진 소위 보수주의적 정치 성향과 혁명적인 미

학적 성향을 결부하여 상호 관련지어 파악하고자 하는 견해도 있지만, 사실상 버크는 『탐구』에서 자신이 피력한 미학 이론이 정치적 태도와는 구분되는 독립된 영역임을 분명히 하고 있다. "이 가치(아름다움)를 덕德에 보편적으로 적용하는 것은 여러 사물에 관한 관념이 뒤죽박죽될 수 있으며, 이로 인해 즉흥적이고 근거 없는 이론이 무수히 생겨나게 된다. …… 이렇게 불명확하고 부정확하게 말하게 되면, 취미론에서건 도덕론에서건 그릇된 길로 가게 된다"는 것이다. 버크는 미학의 영역이 정치적·윤리적 영역과 구별되는 독립적으로 파악될 수 있는 것으로 보고 있다.

버크의 이론이 타 이론가들의 논의와 견주어 독보적인 또 다른 이유는 이미 언급한 바와 같이 수용미학의 가치를 가늠하는 데 대단히 유용할 뿐만 아니라, 숭고의 가치를 아름다움beauty이란 개념과 구별해 내고 그 체계를 자세히 설명하고 있다는 점 때문이다. 그리고 특히 인간에게 즐거움이란 감수성을 주는 숭고와 아름다움이라고 하는 두 미학적 양태를 회화와 시라고 하는 두 가지 예술 양태에 따라 구분하여 설명하고 있다는 점 또한 흥미로운 특징이다. 물론 이후에 논의될 레싱G. E. Lessing 또한 미술과 문학의 경계에 관해 천착하고 있긴 하지만, 그의 경우는 주로 두 예술 양식의 본질 규명에 초점을 맞추고 있어 수용자 측면에서의 미적 경험에 대한 논의를 본격화하지는 못하고 있다.

버크는 아름다움의 가치를 수용자적 입장에서 체계화해 가면서 대표적인 경험론자인 존 로크John Locke의 경험론적 철학에 근거

하여 자신의 이론 설명을 시작한다. 일군의 경험론자들에게 미란 것은 비례와 균형, 조화와 적합성 등 기존의 조건에 의해 결정된다는 틀에서 벗어나 그 이유는 설명할 수 없지만 인간이 경험적으로 획득하게 되는 어떤 가치라는 것이다. 이는 예술 현상이나 자연의 아름다움을 기하학이나 체계적인 형태를 통해 해명하려는 프랑스 합리주의적 경향과 맞서면서 대비되는 다분히 주관적인 가치라고 주장한다. 그리고 버크는 이러한 경험주의자적 측면을 수용하여 동시에 구체적으로 그 개념을 회화와 시에 적용하여 설명하고자 한다. 버크는 『탐구』 제2부의 3장과 4장에서 회화가 시와 비교하여 더욱더 명확하게 관념을 재현하고 사람의 마음을 더 감동시킨다는 합리주의적 견해를 비판한다. 회화가 전달하는 이미지는 명확하지만 그 때문에 숭고의 원인이 될 수 없는 반면, 언어를 통해 제공되는 불분명한 이미지는 오히려 공포를 유발함으로써 숭고의 원인이 될 수 있다는 것이다.

내 그림은 기껏해야 실제 궁전, 신전 또는 풍경이 주는 감동 이상을 주지 못할 것이다. 다른 한편으로 내가 말로 아무리 생생하게 묘사한다고 해도 그러한 대상들에 대해서는 아주 불명확하고 불완전한 관념만을 제시할 수 있다. 하지만 이러한 묘사는 사람들의 마음속에 가장 잘 그린 그림보다 더 강한 감정을 불러일으킬 수 있으며 우리는 이것을 계속해서 경험할 수 있다. 한 사람의 마음속 감정은 말을 통해 다른 사람에게 전달된다(E, Part II, Sec III, p.104).

결국 버크가 핵심으로 삼는 것은 대상과 재현의 문제, 구체적으로는 재현 매체의 문제와 그것이 수용자에게 어떤 감정을 유발하느냐 하는 점이다. 버크의 『탐구』는 1759년 재판본에 덧붙여진 서론인 「취미론」을 제외하면 총 5부로 구성되어 있다. 제1부에서는 숭고와 아름다움에 대한 구체적 논의 이전에 미학 일반에 관해 논의를 전개하고 있으며, 제2부와 제3부에서는 각각 숭고와 아름다움의 원인에 대해 다루고 있고, 제4부에서는 그 가치의 원인을 다시 부연 설명하고 있다. 특히 제5부에서는 언어를 통해 감동을 주는 문학(시)의 효과를 다루고 있다. 숭고의 감정에 대해서는 제1부의 2장부터 5장에 걸쳐 자세히 설명하고 있는데, 버크는 고통pain과 즐거움pleasure에 관해 논하면서 아름다움이 즐거움을 유발하는 데 반해, 거대한 숭고의 감정은 즐거움과 구별되는 환희delight를 가지게 된다고 주장한다. 또한 일반적으로 숭고의 대상이 공포terror와 두려움을 가지게 할 수도 있지만, 그 대상이 인간에게 직접적인 해를 끼치지 않는다면 그 대상과 일정한 거리를 두게 되고 우리는 일종의 안도감과 같은 기쁨을 느끼게 된다고 설명한다.

결국 제4부까지에서 버크가 주장하는 것은 시각예술이라는 것은 아름다움을 제공해 주지만, 언어가 전달하는 강렬한 감정에는 미치지 못한다는 것이다. 그리고 이미 언급한 제2부의 3장과 4장에서 피력한 언어의 힘은 제5부에서 다시 강력히 시사된다. 버크가 주목하는 것은 문학, 즉 '시'란 언어의 힘이다. 그는 시라는 것이 엄격한 의미에서 모방예술imitative art이 아니라고 주장하면서 그 이상의 감동을

인간에게 전달할 수 있음을 강조한다. 그리고 이런 시적 언어가 인간에게 숭고의 감정이라는 고양된 감정을 전달하는 이유는, 첫째 인간이 타인들의 감정과 특별한 관계를 맺고 있어 감정이입sympathy*을 하게 되기 때문이며, 둘째 마음을 아주 크게 움직일 만한 사건이 현실의 삶 속에서 그리 자주 있지 않지만 그것을 묘사하는 단어들은 자주 있기 때문에 가능하다고 주장한다. 다시 말해 익숙한 단어를 통한 시적 묘사가 인간에게 숭고의 미를 체험하게 한다는 것이다. 마지막으로 시에서는 다른 장르 양식으로는 전혀 불가능할 것 같은 단어들의 조합combination들이 만들어질 수 있기 때문이라는 것이다(E, pp.196-7).

버크는 롱기누스의 숭고론 이후 가장 체계적으로 그 미학적 가치를 체계화하고 있는 셈인데, 그의 이론을 요약하자면 시적 언어를 통한 숭고의 감정이 가능하다는 것이다. 일반적으로 숭고의 감정이 시인이 일상적인 자아에서 벗어나 일종의 광적인 정신 상태를 가리킨다면, 버크에게 이 감정은 시적 언어를 통해 전달되는 것이며 인간의 감정이입이라는 기제를 통해 상호 교류가 가능한 감성이 된다는 것이다. 그리고 그 매체가 회화적 이미지가 아니고 언술적인 시라고 주장한다. 버크는 회화적 시가 심상을 잘 전달하는 아름다운 시라는 당대의 관습적인 미적 기준에서 탈피하여 시적 언어의 힘을 강력히 시사하고 있는 것이다. 이런 그의 주장은 오늘날 뉴미디어 시대의 영상 문

* 버크는 『탐구』 제1부의 12장과 13장에서 감정이입 혹은 연민에 대해 논의하고 있다(E, pp.90~91참조).

화, 즉 이미지 주도의 문화 속에서 어떻게 서사의 힘이 살아남아 그 균형을 이루게끔 선도해 가도록 할 것인가에 대한 또 다른 질문을 던지게도 한다. 그리고 그러한 질문에 대한 대답은 이미지와 서사 혹은 회화와 시에 관한 오랜 논쟁에서도 가늠해 볼 수 있을 것 같다.

예술적 양태와 숭고의 미학

예술의 역사에서 그림과 시, 말과 형상 혹은 이미지가 어우러진 형태가 존재해 왔던 전통은 매우 오래되었으며, 그 기원도 BC 2~3세기의 형상시나 형태시를 포함한 시각 문학에서부터 생각해 볼 수 있다. 또 이미지가 기술해 내는 서사에 대한 연구인 아이코놀로지iconology도 이미 르네상스 시대부터 시작되었다. 문학과 그림의 상호매체성 intermediality에 대한 관심은 BC 1세기경 로마 시인 호라티우스Horace가 『시작술』Ars Poetica에서 "시는 회화처럼"Ut Pictura Poesis이라는 말을 한 이후 계속되었다. 특히 두 매체를 '자매예술*'이란 이름으로 규정하면서 상호 간의 유비와 차이에 관해 논쟁을 계속해 오면서 그 매체들의 유사성과 차이성이 자연스레 드러나게 되었다. 그런데 신고전주의 시대까지 시를 그림과 같은 것으로 바라보는 회화주의 중심으

* 매체 간의 유사성에 근간을 둔 자매예술이란 용어는 오랫동안 미학사에서 통용되어 왔다. 특히 필자는 하그스트람(Jean H. Hagstrum)의 『자매 예술』(The Sister Arts)이란 저서를 통해 시와 회화, 다시 말해 문학과 미술 혹은 문자와 이미지로 표상될 수 있는 두 매체 간의 관계성과 관련된 오랜 논쟁들에 관한 자료를 얻을 수 있었다.

로 조망되었던 시와 그림의 관계는 버크가 『탐구』에서 시를 그림처럼 묘사할 것을 권고하는 기존 미학에 대해 강력히 비판하고 주요한 미학의 양태인 '숭고'와 '미'를 시와 회화에 각각 관련시킴으로써 그 관계는 새로운 비평의 중심에 자리 잡게 된다.

이미지로부터 문학, 특히 윌리엄 존 토마스 미첼W. J. T. Mitchell이 주장하듯 '영국의 구술적인 문학 형태를 해방시킨 것'으로 간주되는 버크의 이론은 두 매체를 동시에 사용하여 예술작품을 만들 때 혹은 오늘날 다매체적 환경의 문화를 생산해 낼 때의 상호매체성을 고찰하는 근간을 제공해 준다. 두 매체가 서로 함몰되지 않으면서 새로운 공감각적인 일종의 가상현실을 제공하는 효과 연구를 통해 다양한 매체들이 만들어 내는 매체 미학의 가능성과 한계성을 가늠해 볼 수 있기 때문이다. 그리고 이미 언급했듯, 문자와 이미지의 매체 위상의 문제는 19세기 기술적 이미지의 발명이 큰 전환점이 된 것이 사실이지만, 그 이전의 또 다른 전환점을 거론하자면 그것은 18세기 말 버크의 이론이라 할 수 있다. 특히 버크는 시와 회화를 유비적 관계로 보는 관례에 대항하여 매우 혁신적인 이론을 펼쳤기 때문이다. 그리고 버크와 더불어 두 매체의 유비 관계보다는 차이에 천착한 또 다른 이론가로 너무나 유명한 레싱을 꼽을 수 있겠다.

문자와 이미지, 좀 더 예술의 영역으로 좁혀 보자면 시와 회화를 매체적으로 처음 구분한 이론가가 레싱이 아닌 것은 분명하다. 하지만 그의 이론이 예술론에서 중요하게 거론될 수 있는 이유는 '공간과 시간'의 문제를 중심으로 예술의 장르상의 경계 문제에 천착했으며, 또

한 매체의 관계를 근본적인 차이로 환원했다는 점 때문이다. 그는 저서 『라오콘』*Laocoon: An Essay upon the Limits of Poetry and Painting*(1766)에서 그리스 조형예술에 대해 언급하면서, 회화(조형예술 일반)는 시와 분명한 차이를 가지고 있다고 주장한다. 전자가 공간적 예술이라면 후자는 인간의 시간적 행위를 묘사하는 것이어서 각 매체 간의 분명한 영역이 있다는 것이다. 레싱의 예술론은 실제로 버크의 『탐구』에서 논의되었던 바를 상당 부분 암시한다. 비록 수용자 중심의 미적 경험이 버크의 논의만큼 세밀하지는 않다고 하더라도 "시는 그림 같다"라고 하는 호라티우스의 명제나 "그림은 소리 없는 시이고, 시는 말하는 그림"이라고 하는 시모니데스Simonides of Ceos의 말이 암시하는 두 예술 양식의 오랜 논쟁을 장르상의 차이에 집중하여 본격적으로 설명하고 있다는 점에서, 그리고 최초로 시간과 공간의 문제를 논의했다는 점에서 레싱의 이론은 의의가 크다고 볼 수 있다.

물론 레싱에게 그 경계가 분명했던 시간과 공간성은 오늘날 기술 발달에 의한 매체의 변화에 의해 일정 부분 그 경계가 모호해지기도 하고, 레싱이 언급한 '부적절한 침범'은 이미 상당히 가속화되고 있기도 하다. 회화를 시적 언어로 다시 표현한 에크프라시스 시ekphrasis poem들이 미첼의 주장처럼 우발적으로 일어난 것으로 치부할 수도 있다. 하지만 실제로 매체 간의 융합이 독려되고 새로운 예술 양식을 만들려는 경향들이 생겨나고 있고, 시간성이란 특징을 가진 문학이 컴퓨터란 미디어를 통해 새로운 형태로 자리 잡아 가는 현상들은 분명히 경계를 고집하면서는 설명할 수 없는 문화 양식들이다. 그러면

이 지점에서 레싱이 『라오콘』의 서문에서 밝힌 바를 다시 되새겨 보려 한다.

> 회화와 시를 최초로 비교했던 사람은 그 자신이 두 예술로부터 유사한 영향을 느낀 섬세한 감정의 소유자였다(*Laocoon*, p.xi).

예술 양식의 근본적 차이를 밝히고자 하는 분명한 목적을 가진 레싱에게조차 그 논의의 출발점은 예술의 미적 경험과 그 수용자의 감정에서부터 출발했다는 점이 참 흥미롭다. 실제로 예술 양식의 원리에 근간하여 미학적 경험의 차이와 감정의 원리를 논하는 것은 다양한 매체들이 상호 융합하고 있는 이 시대에는 잘 적용되지 않을 수 있다. 오히려 문화를 읽어 가고 해독해 가는 과정 속에서 경험하는 미적 경험이 무엇이고, 또 인간에게 실질적으로 어떤 변화를 가져오는가를 고찰하는 것이 현실적 문제가 되기 때문이다.

매체 변화와 미학적 감수성의 전망

미학적 경험을 통해 획득하게 되는 숭고라는 미학적 감수성에 관한 실체를 왜 탐구해야 하는가에 대한 대답은 간단하다. 요약하자면, 기술의 발전으로 인해 매체가 변화함에 따라 오늘날의 예술의 양태는 전통적인 방식으로 우리에게 경험되지 않기 때문이다. 회화와 시 혹은 이미지와 텍스트의 경계 또한 흐려지거나 상호 침범하고 있고, 매

체가 서로 융합하는 문화 현상과 그런 방식으로 생산된 예술작품들이 우리를 둘러싸고 있는 것이 현실이기 때문이다. 이런 상황 속에서 인문학은 이런 예술을 정의 내리고 설명하는 어떤 이론적 체계를 제시하고 있는가? 매체 변화를 가속화시키는 기술 발전의 논리에 수동적으로 따라가는 문화 수용자가 되지 않고 오히려 그러한 문화를 선도할 수 있기 위해서는 무엇을 해야 하는가? 이러한 질문에 대한 소박한 대답을 하기 위해서는 우선 우리는 우리가 경험하는 그 감수성에 대한 실체와 원리를 파악해야만 한다는 생각을 가지게 된다.

이런 이유로 레싱이나 버크의 미학 이론, 그리고 리오타르의 숭고의 의미를 생각해 볼 필요가 생기는 것이다. 또 이러한 미학적 감수성에 대한 논의를 역사적으로 고찰함으로써 오늘날 우리가 경험하는 문화 혹은 예술 속에 담겨 있는 여러 매체의 원천적인 속성 또한 포착할 수 있게 된다. 영화 속에는 회화에 대한 감수성이, 인터넷 게임 속에는 서사와 이미지 영상, 그리고 그러한 새로운 매체들 속에는 문화 전달자와 수용자가 상호작용하는 시스템이라는 미학적 구조가 들어가 있다. 그런데 그러한 새로운 매체들 속에는 이미지, 문화, 언어, 시, 그림, 소리 등 가장 원천적인 매체들의 속성이 어우러져 들어가 있음을 보게 된다. 현대의 변화된 매체들도 가장 고전적인 매체를 모두 온전히 담고서 일종의 재매개화remediation를 하고 있는 것이다. 이런 이유로 디지털 미디어 시대의 매체 미학과 감수성을 논의하기 위해서는 가장 원천적인 매체들에 관한 미학 이론과 그 매체들이 전달하는 감수성에 대한 논의를 역사적으로 추적해 가는 것도 자그마한 의의가

있을 것으로 보인다.

문화와 예술은 그 사회를 반영하고 있기 때문에 그 문화를 분석하기 위해서는 현시대의 문화를 구성하는 이미지와 매체에 대한 논의가 필수불가결하다. 매체는 그것이 무엇이든 간에 중간에 전달하는 역할을 수행한다. 매개적 역할을 하는 모든 것이 매체가 되기 때문이다. 그리고 이 매체는 그 특성에 따라 매개하고자 하는 내용을 조금씩 다르게 매개한다. "미디어는 메시지다"Media is the message라는 매클루언의 강력한 주장은 매체가 단순히 전달하는 방식을 넘어 그 전달 내용까지도 규정하게 된다는 것을 시사하고 있다. 다시 말해 말, 책, 텔레비전, 전화, 컴퓨터 등 각기 다른 매체는 다른 종류의 메시지를 전달하고 수용자에게 다른 미학적 경험을 하게 만든다. 결국 어떤 매체를 통해 수용 주체에게 어떤 미학적 경험을 가능하게 하느냐는 소위 매체 미학의 영역이 된다. 시각적·청각적 매체가 복합적으로 만들어 내는 사이버 문화 현상에 의한 지각 형식과 표현 형식을 이론적으로, 또 변이와 변천에 따른 발전사적으로, 그리고 체계적으로 규정하려는 시도를 일컫는 것도 매체 미학의 영역이 된다. 그리고 이러한 연구들은 미래 문화를 선도하는 데 일조할 수 있을 것이란 믿음은 확고하다.

매체 이론 혹은 매체 미학 혹은 디지털 미학이란 것은 결국 매체에 대한 연구와 그 매체가 전달하는 미에 대한 인간 주체의 경험을 이론화하는 것이다. 그런데 디지털 시대의 문화와 예술은 다매체를 그 근간으로 하므로 상호매체성을 토대로 전개된다. 매클루언도 디지털 시대와 같이 전자매체 시대에는 매체가 혼합될 것을 예고하면서, 제임

스 조이스James Joyce나 20세기 초 아방가르드의 실험 예술들이 매체들이 혼합된 양상을 보여 주었음을 거론했다. 이런 식으로 다양한 예술 장르와 매체를 연결하기 위해, 혹은 포스트모더니즘에 이르기까지 광범위하게 적용될 수 있는 미학 이론의 근간으로 더 고찰되어야 할 개념은 1990년대 이후 특히 매체 이론에서 강조되고 있는 '상호매체성' 개념이다. 상호매체성은 매체가 담아내는 형식의 차이에 근거를 두고 그 원리를 탐구해 가기 때문이다.

이렇게 보면 결국 문자 문화에서 이미지 문화로의 전환이나, 기술에 의한 매체의 변이라는 것이 각 매체를 완전히 배제한다든가 완전히 새로운 매체가 등장하는 것이 아니라 한 매체는 그 이전의 매체를 재매개화하면서 동시에 변이한다고 볼 수 있다. 따라서 상호매체성에 대한 이론적 근거는 각 매체를 통시적으로 또 공시적으로 파악함으로써 찾을 수 있을 것이며, 이러한 고찰은 미래의 미적 감수성을 예견하게 될 것으로 보인다. 물론 '표현할 수 없는 것을 표현'하는 것에서 생겨나는 숭고의 감정은 더욱 강화될 수밖에 없음이 자명하다. 그리고 이런 새로운 감수성의 양상은 다양한 예술적 표현, 즉 기술 기반으로 변화된 매체를 통해 드러나는 예술·문화의 양상을 살펴봄으로써 경험적으로 체험하게 된다고 생각된다.

[2장]
미디어 아트

미디어 아트. 참 친숙하지만, 알 듯 말 듯한 단어가 아닌가 한다. 현대 미술을 이야기하면서 우리에게 익숙해졌고, 비디오 아트의 거장 백남준 씨가 한국인이기 때문인지 우리에게 이 단어가 그리 낯설지는 않다. 또 한국의 발달된 미디어 혹은 매체 기술, 그리고 독보적인 IT 기술의 발전으로 인해 다양한 미디어 아트 기술을 응용한 문화 현상들이 우리 문화 전반에 걸쳐 퍼져 있기 때문일 수도 있다. 그러나 "미디어 아트란 무엇인가?"라는 질문에는 쉽게 대답할 수 없다는 것 또한 분명한 사실이다. 이러한 예술 현상을 이해하고 설명하기 위해서는 우선 미술사적 이해를 통해 접근하는 방법이 가능할 것이고, 또 미술과 테크놀로지, 특히 컴퓨터 테크놀로지와의 융합을 중심으로 융합학문의 방향에서도 설명할 수 있을 것이다.

　그런데 다양한 이해의 방향 속에서 분명한 것은 미디어 아트란 것이 명백히 어떤 경계 지어져 있던 영역들의 경계가 무너짐으로 인해, 혹은 그 경계의 확장으로 인해 가능해진 양상으로 단지 기존의

예술 영역뿐 아니라 인문학적으로도, 또 공학적으로도 그 경계의 확장과 동시에 경계의 무너짐을 보여 주고 있다는 점이다. 물론 현상적으로도 미디어 아트의 영역은 예술의 영역에 국한된 것이 아니라, 다양한 기술과 매체의 응용과 적용에 의해 일상적 문화 현상의 영역에까지 확장되고 있는 것도 명백한 현실이다. 그렇다면 이 미디어 아트를 만들어 내고 구성하고 있는 개념과 실체는 무엇일까?

미디어 아트를 구성하는 것들은?

미디어 아트란 말은 '중간의' 혹은 '매개하는'이라는 뜻을 가진 라틴어 'medius'에서 시작된 매체medium 혹은 미디어media와 아트art란 단어가 만들어 낸 복합어이다. 미디어와 예술이라는 구성요소는 형식과 내용이라는 측면에서 일반적으로 미디어 아트 영역을 구성하게 된다. 예술사적으로 보자면, 인간이 표현하고자 하는 내용을 기존의 매체에서 벗어나 미디어를 적극 활용하여 작품 구성에 포함시킨 예술 영역이 될 것이다. 물론 기존의 다양한 예술 매체들 또한 미디어인 것은 분명하나 그러한 매체들은 소위 미디어 구성요소로서의 미디어는 되지 못한다. 현대의 미디어 아트란 용어가 지칭하는 미디어는 이미 '뉴미디어'란 의미를 함축하고 있기 때문이다.

　쉬운 예를 보면서 생각해 보자. 2009년 베니스 비엔날레에서 필자가 직접 경험한 작품인 〈그림 1〉과 〈그림 2〉는 전형적인 미디어 예술의 영역에 속한다. 터치스크린을 통해 e-text와 그래픽 기술을 구현하

그림1 터치스크린을 통한 e-text

그림2 손으로 e-text를 직접 경험하는 필자

그림3 윌리엄 블레이크(William Blake)의 삽화 시집 「Song」 중 일부

고 관객이 직접 참여하도록 하는 디지털 텍스트의 일종이기 때문이다. 반면 〈그림 3〉은 〈그림 1〉과 마찬가지로 텍스트와 이미지를 그 구성요소로 하고 있지만, 미디어 아트라고 부르지 않는다. 왜 그런 것일까? 이 지점이 미디어 아트를 규정할 때 모호성이 생기는 곳이라 할 수 있다.

　미디어 아트의 미디어란 것을 레프 마노비치Lev Manovish가 규정한 '뉴미디어', 즉 컴퓨터 기술을 담지하고 있는 미디어로 국한한다면 〈그림 3〉은 절대 미디어 아트가 될 수 없다. 그렇지만 다른 입장을 취하는 이론가들의 관점으로 보면 미디어 아트가 될 수도 있다. 미디어를 올드미디어와 뉴미디어 등으로 경계 짓는 구분에 초점을 맞추는 것이 아니라, 미디어를 관계적 맥락에서 보면서 역사적 관점에

서 보면 다른 결론에 이를 수도 있다. 미디어의 내용과 형식이 미디어의 등장 이후 혹은 등장 이전부터 어떤 특정한 목적성 없이 맹아적으로 변화해 왔다고 볼 수도 있다. 점점 발달하는 테크놀로지가 미래에 어떤 미디어를 탄생시키고 그것을 예술에 적용할 수 있을지를 가늠하는 것은 그 미디어 역사를 반추해 보면서만 가능한 것이다. 그러다 보면 자연스럽게 디지털 원리를 기반으로 하는 뉴미디어란 것도 원근법 회화, 사진, 영화, 텔레비전과 같은 기존의 미디어들과 경쟁하면서, 동시에 융합해 가면서 스스로 일종의 진화 과정을 거쳐 문화적 의미를 획득했다고 볼 수 있다.

이런 입장의 선두에 서 있는 제이 데이비드 볼터Jay David Bolter와 리처드 그루신Richard Grusin은 미디어를 투명한 비매개transparent immediacy와 하이퍼매개hypermediacy라는 두 가지 양식 혹은 전략을 통해 미디어 아트의 뉴미디어가 작동하는 재매개를 설명하려 한다. 이들의 관점에서 보면 〈그림 3〉은 분명 미디어 아트 작품이다. 삽화와 텍스트라는 이질적인 두 매체를 연결, 즉 하이퍼시키는 텍스트를 만들고, 이 두 매체가 상호작용하는 인식 과정이 독자 혹은 관객의 머릿속에서 가상현실과 같은 인식 과정을 거쳐 그 작품을 감상하게 되기 때문이다.

〈그림 2〉도 비슷한 감상의 과정을 거치게 된다. 물론 여기서 다른 점은 분명 존재한다. 그림자로 보이는 필자의 손은 책을 넘기는 과정을 가상적으로 실현하고 있다. 필자는 컴퓨터 그래픽 기술에 의해 책을 넘기는 실제 감각에 가장 가깝게 느낄 수 있도록 데이터화된 컴퓨

터와 터치스크린 센서가 장착된 컴퓨터 모니터를 감상만 하는 것이 아니라 '경험'하고 있다. 물론 그 당시 컴퓨터 본체의 존재감은 느껴지지 않는다. 다만 표현된 미적 요소를 감상하고 경험한다. 이 지점이 우리가 흔히 말하는 미디어 아트의 경험이다.

미디어 아트는 입체파, 인상파란 단어와 같은 '파'라고 불리지도 않고, 영어로 모더니즘, 포스트모더니즘 같은 '-이즘'으로도 불리지 않는다. 한 시대나 유파를 지칭하는 '운동'이나 '이즘'으로 불리지 않는 이유는 무엇일까? 메시지를 전달하고 매개한다는 '미디어' 혹은 '매체'는 글자, 그림, 음악 등 과거에 존재했던 다양한 표현매체, 미디어 전반을 일컫는다. 그런데 오늘날 미디어 아트에서 통용되는 그 미디어는 분명 다르다. 전기기계를 이용하여 글자, 이미지, 소리 등을 표현하는데, 이런 미디어들은 19세기 이후 사진이나 영화, 컴퓨터와 같은 전자기계의 발전에 의해 탄생했고, 21세기 오늘날에는 더욱 광범위한 영역에서 보편적으로 사용되고 있다.

이런 미디어는 정보매체를 다루는 영화, TV, 비디오 등과 더불어 스마트폰, 다양한 형태의 인터넷 미디어 등도 포함하게 된다. 즉 전자적 미디어란 의미가 일반적이게 된 것이다. 이런 전자 미디어는 우리 일상에 깊숙이 파고들어 와 있다. 스마트폰이 알려 주는 알람 소리에 잠을 깨고, 인터넷으로 메일과 신문을 읽고, 컴퓨터로 일하고 스마트폰으로 영상통화와 회의를 진행하고 물건도 쇼핑하는 등 우리의 일상 전반을 구성하고 있다. 이렇게 우리에게 홍수처럼 쏟아지는 미디어를 통한 정보들은 아날로그 미디어에서 디지털 미디어로의 전환을 마

친 것이며, 이런 테크놀로지의 발전은 기술 발전뿐 아니라 우리 문화가 되었고, 문화를 구성하는 상상력의 근간도 바꾸게 되었다.

인간의 예술적 상상력으로 글이나 그림이란 매개를 통해 표현되던 것들은 새로운 전자 미디어를 통해 표현되고 새롭게 구성된다. 이때 예술의 메시지는 기존 매체가 구현해 내는 물질적이고 고정적인 오브제가 아니라 유연한 미디어를 통해 전달되는 멀티미디어적 메시지로 전환된다. 시각적 혹은 청각적 메시지들은 미디어를 통해 광파, 음파, 전파 등의 전자적 메시지로 바뀌어 일종의 정보 덩어리 형태로 무한히 변모하면서 관객 혹은 독자들을 매혹시킨다. 미디어 아트는 예술사적 내에만 국한되는 예술 매체에 대한 실험이 아니다. 그것은 또 다른 문화와 또 다른 세계관에 대한 예술적 표현이라 할 수도 있을 것이다. 그것이 아마도 미디어주의 혹은 미디어파가 아니라 미디어 아트라 불리는 이유일지도 모른다.

멀티미디어 감각 혹은 공감각의 제고

미디어 아트가 우리에게 제공하는 것은 명확히 말해 다양한 이미지와 정보이다. 그리고 미디어를 경험하는 관객들은 인간의 제한된 오감이 새로운 경계를 뛰어넘는 연습과 경험을 하게 된다. 미디어 아트가 소위 멀티미디어 감각매체 영역의 경계를 넘나들게 만들기 때문이다. 책에 인쇄된 활자나 그림을 눈으로 보는 것은 감각기관을 이용한 단순한 지각이라 할 수 있다. 반면 텔레비전이나 영화 혹은 게임을 하

고, 미디어 아트를 관람하는 것은 전자 미디어를 접하는 멀티 지각이라 할 수 있다. 청각, 시각, 촉각이 각각 따로 혹은 순차적으로 작동하는 것이 아니라 동시에 작동하여 그 감각들이 통합되어 뇌에 전달되게 된다. 눈으로만, 혹은 귀로만 지각하는 것은 미디어 아트의 멀티미디어적 지각에 속하지 않는다. 기존의 예술을 통해 '아름다움'을 지각하도록 훈련되고 익숙해져 있던 우리의 감각들은 인간 속 깊이 잠재되어 있었던 새로운 감각들을 일깨우도록 요구받는다. 또한 아름답다고 느끼게 되는 정형화된 청각적 이미지, 시각적 이미지의 경계를 뛰어넘는 모험도 하게 된다. 정신없이 쏟아지는 이미지와 소리, 그리고 촉각적 메시지를 경험하면서 우리의 감각도 멀티적으로, 통합적으로 계발되고 발전한다. 그리고 이런 감각의 일깨움은 우리의 문화를 바꿀 뿐 아니라, 우리 인간도 바꿀 수 있다.

멀티미디어적 새로운 감각들은 논리적이고 이성적이기보다는 즉각적이고 통합적인 인간의 감성적 지각 능력을 자극한다. 미디어 아트가 새로운 감각을 일깨우면서 새로운 형태의 예술을 구성해 내고 있기 때문이다. 이런 경험을 하게 하는 것이 바로 '미디어 아트'이고, 미디어 아트는 더 이상 예술의 재료와 도구로서의 새로운 예술의 형태로 볼 것이 아니라 인간 정신의 표현 방법과 재료의 확장에 따른 새로운 예술의 의지로, 새로운 예술 그 자체이면서 세계관으로 보아야 할 것이다.

수용자의 참여: 백남준을 기억하며

미디어 아트가 19세기 사진기와 사진술의 발명에 의해 예고되었다는 것은 주지의 사실이다. 예술의 그 영역 바깥에서 일어난 기술의 발전에 의해 새로운 예술의 형태로 추동되게 된 것이다. 특히 사진과 더불어 영화 매체의 탄생은 대중예술의 매체로서 탄생 초기 단계부터 열광적인 인기를 얻었던 것이 사실이다. 물론 이런 대중예술 매체에 대한 논란은 이미 1장에서 언급한 바처럼, 벤야민 등에 의해 '천박'함에 대한 엄청난 비난도 받아야 했으나, 아방가르드 예술을 지향하는 예술들은 이런 대중적 매체를 예술의 영역으로 적극적으로 포용했다. 신문이나 만화, 잡지 등 대중 미디어의 요소들을 회화에 적용해 보기도 하고, 또 대중매체인 영화의 콜라주와 같은 기법을 회화에 사용하기도 했다.

'전통의 파기와 새로운 예술의 추구'를 주창한 아방가르드 예술가들은 인간의 멀티적 지각 행위를 반영한 예술의 형식에서 그들만의 표현 방식을 찾으려 했다. 그것은 전통을 계승하는 것이 아니라 새로운 예술의 존재 방식을 찾는 것이었다. 일단 그들은 '예술의 종말'을 먼저 선언했다. 이러한 반항적 운동은 분명 예술사적 내부에서 일어난 징후였다. 그들이 종말을 선언하는 것은 예술 자체에 대한 파기가 아니라 새로운 패러다임과 존재 양식을 받아들이고자 하는 것이었다. 아서 단토Arthur Danto가 주장하는 '예술의 종말'은 예술사 맥락에서 예술을 어떻게 정의 내릴 것이며, 전통적 예술사에 자리매김할 수

없는 예술작품들에 대해 고민을 하게 되는 계기가 되었다.

그리고 20세기 아방가르드 예술 운동의 중심이 된 다다Dada 그룹은 더 이상 인간의 삶과 유리된 예술을 거부했다. 20세기 초 유럽 전체에 만연했던 전쟁과 죽음의 기운이 인간의 삶과 유리될 수 없다면 예술도 그럴 수 없다고 생각한 것이 아방가르드 예술가들이었다. 다다이스트들은 즉흥적 형식의 일종의 퍼포먼스를 통해 시와 음악, 연극과 미술 등 모든 표현 형식을 동원시켰고 기존 예술의 권위를 조롱했다. 이제 예술은 무엇을 표현하는 형식이 아니었다. 예술 자체가 예술 내용이 된 것이다. 생활의 실천으로서의 예술은 '기존의 예술 형식이 아니라 인간의 생활 실천과 유리된 제도로서의 예술'이었다.

그 유명한 마르셀 뒤샹Marcel Duchamp의 「샘」Fountain은 이런 배경 속에서 탄생한 것이며, 예술적 가치가 무엇인지에 대한 예술가들의 고민의 흔적을 잘 보여 준다. 예술은 아름다움을 추구하는 것이라는 기존의 생각에 대한 진지한 고민 이후 나온 산물인 것이다. 20세기 아방가르드 예술론의 시작으로 받아들여지는 이 작품은 예술이 이제 새로운 패러다임을 맞이했음을 선언하는 것으로 보인다. 기존의 미적 가치나 예술가적인 창조적 능력은 이제 예술을 규정할 근거로 유효하지 않다. 기존

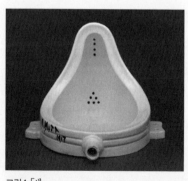

그림4 「샘」

의 예술가들은 예술가적인 상상력을 발휘하여 작품을 만들고 그것에 대한 비평이나 해석도 일종의 틀 속에서 이루어졌던 것이 사실이다.

그러나 뒤샹이 이 오브제를 예술작품으로 '던진' 순간 이 오브제는 예술작품으로 탄생되기 시작했다. 그리고 이 오브제는 더 이상 무엇을 표현한다든가 재현하는 것이라는 예술적 설명 바깥에 존재한다. 재현의 법칙에 따라 현실을 반영하고 있는 것도 아니다. 이 작품이 무엇을 표현했냐 하는 것은 더 이상 중요하지 않다. 오히려 새로운 예술적 맥락이 시작되었다는 것이 이 작품의 의의라고 할 수 있을 것이다. 그리고 이제 "예술은 무엇인가?"라는 논제가 다시 떠오르게 된다. 대량생산되는 흔한 변기를 오브제로 선택했는데, 이때 예술적·미적 가치는 무엇이며 예술가의 역할은 무엇인가? 그의 예술가적 창조 행위는 변기를 만든 것이 아니라, 일상의 변기를 예술의 오브제가 될 계기를 만든 것이 그 창조 행위일 터이다.

이 작품은 당연히 기존의 미학적 가치로는 설명될 수 없다. 그러니 새로운 미학적 가치가 필요하다. 또 영화 등 대중예술 매체의 등장으로 사라진 예술작품의 아우라는 새로운 아우라가 필요하게 된 셈이다. 그리고 이런 아방가르드 예술의 정신은 1920년경 미디어 아트의 전조를 만들어 냈다. TV, 영화 등 대중매체의 기술적 발전과 매스컴의 발전, 그리고 세계대전이라는 역사적 경험을 거치면서 미디어 아트가 등장하기 시작한다. 아방가르드 예술 정신은 대중매체가 맞닿을 수 있었기 때문이다.

예술에서의 전자 미디어 실험은 20세기 초를 즈음하여 시작되었

다. 1960년대 텔레비전과 동영상에서 미학적 담론을 발전시킨 로리 앤더슨Laurie Anderson, 요셉 보이스Joseph Beuys, 데이비드 보위David Bowie, 존 케이지John Cage 등 젊은 예술가들은 비디오와 TV를 이용하여 작품을 만들었다. 이들의 예술적 감성을 통해 전자 미디어가 예술의 재료로 격상된 것이다. 그리고 이런 예술가와 더불어 백남준도 텔레비전과 비디오를 이용했다. 그는 콜라주 기법과 영상 테크놀로지를 통해 예술의 가능성을 상상하고 새로운 미학적 담론을 열기 시작했다. 1957년에 쾰른의 WDR 라디오국에서 오디오테이프 콜라주를 만든 이후, 1963년 독일 부퍼탈의 파르나스 갤러리 '음악의 전시─전자 텔레비전'에서 본격적인 미디어 예술 형식에 대한 탐구가 시작되었다고 할 수 있다. 또 이후 비디오를 활용하여 다양한 방식으로 예술 매체의 대안 모색을 시도했다. 그의 작품이 가지는 가장 중요한 의의 중 하나는 그 작품들이 보여 주는 쌍방향성이다. 예술가에서 예술이 시작하여 독자란 관객으로 전달되는 일방향성이 아니라 수용자 중심으로 그 예술의 방향성이 전환되면서 예술 행위와 감상 행위의 재정의와 재설정이 필요하게 된 것이다.

예컨대 백남준의 작품 「임의적 접근이 가능한 음악」(1963)에서, 그는 일반적으로 테이프를 앞이나 뒤로 돌려 원하는 음악을 찾는 방식이 아니라 오늘날 MP3에서 대중이 원하는 음악을 듣는 것처럼 테이프 중간에 원하는 음악을 들을 수 있게 하는 선택적 감상 방법을 고안해 내고자 했다. 센서를 관객 어느 누군가가 테이프에 가까이 하면 그 소리를 듣게 되는 것이었다. 완벽하게 완성된 것을 관객이 감상하

는 것이 아니라 관객이 음악을 선택하는 그 과정 자체가 작품의 한 구성요소가 되도록 한 것이다.

미디어에 접근하는 예술의 방향은 일반적으로 매스미디어 파급에 대해 긍정적으로 바라보는 시각과 다분히 비판적인 부정적 시각이 모두 공존한다. 대량생산과 소비사회의 면모를 긍정적으로 받아들이는 팝아트적 회화 양식으로 앤디 워홀Andy Warhol은 실크스크린으로 표현해 내기도 하고, 로이 리히텐슈타인Roy Lichtenstein은 대중매체와 자본주의의 부정적인 면을 부각시키기도 한다. 그렇다면 백남준은 어떠했을까?

그는 앤디 워홀이나 리히텐슈타인처럼 대중매체가 몰고 온 문화현상에 대한 자신의 의견을 표현하기보다는 그 대중매체 자체를 오브제로 보고, 표현 대상으로 삼았다. 설치예술과 퍼포먼스 등을 통해 그 매체를 표현했다. 일종의 새로운 미학적 담론을 만들어 내려는 노력이었다. "미디어는 메시지다"라는 매클루언의 언급이 다시 생각나는 대목이다. 미디어가 형식의 틀을 제공하는 것이 아니라 그 내용이 된다는 매클루언의 언급은 실제로 백남준 작품의 내용이 된다.

백남준이 88올림픽을 즈음하여 제작한 「다다익선」이란 작품은 국내에도 꽤 알려진 것으로 1003개의 TV 모니터로 구성된 비디오 아트이다. 여기서 TV 모니터 개수인 1003은 10월 3일 한국의 개천절을 의미한다. 그리고 다다익선多多益善은 많을수록 좋다는 동양의 고사에서 연유된 명칭이다. 물론 이 작품 제목에서의 의미는 어떤 물건이 많다는 것이 아니라, 수신受信의 절대수를 뜻한다. 즉 '다다익선'이란

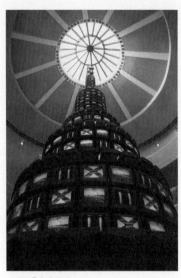

그림5 「다다익선」

제목은 오늘날 매스커뮤니케이션의 구성 원리를 은유적으로 표현한 말이다. 백남준은 오늘날의 커뮤니케이션 현상 자체, 대중매체 자체를 자신의 예술적 오브제 그 자체로 삼은 것이다.

백남준은 모니터가 캔버스의 역할을 하도록 구성했으며, 콜라주 기법이 각각의 모니터를 통해 표현되도록 했다. 즉 TV 모니터는 화가의 캔버스와 같고, 화가들이 물감을 붓에 묻혀 캔버스에 표현하는 작업은 신시사이저가 대신한다는 것이다. 이렇게 만들어진 TV 모니터 캔버스에 대해 백남준은 "레오나르도 다 빈치Leonardo da Vinci처럼 정확하고, 파블로 R. 피카소Pablo Ruiz Picasso처럼 자유분방하며, 아우구스트 르누아르Auguste Renoir처럼 호화로운 색채로, 피에트 몬드리안Piet Mondrian처럼 심원하게, 잭슨 폴록Paul Jackson Pollock처럼 야생적으로, 그리고 제스퍼 존스Jasper Johns처럼 리드미컬하게 표현할 수 있다"라고 새로운 매체에 경탄했다.

백남준이 말하고 있는 바는 미디어 예술에서의 TV 모니터가 기존의 캔버스를 대체하는 일종의 재매개가 가능함을 뜻한다. 이러한

지점이 바로 미디어 예술의 재매개 가능성이며 그 의의라 할 수 있겠다. 따라서 작품 「다다익선」은 각 모니터가 가진 요소를 시간으로 분해하여 색채들로 재구성된 일종의 현대 회화와 같은 방식으로 기존의 매체를 재매개한다. 그런데 각각의 모니터는 콜라주 방식의 회화가 보여 주는 방식과 유사하게 디지털 기술을 이용한 페인팅 또한 가능하게 구성되었다.

디지털 페인팅하기

디지털 기술은 미디어 아트에서 작가의 상상력을 자유롭게 표현하게 만드는 획기적인 기술의 역할을 수행한다. 〈그림 6〉과 〈그림 7〉은 하나의 그림을 디지털 페인팅 기법을 통해 새로이 표현한 경우들이다. 보기만 해서는 이 두 그림 사이에 일어난 엄청난 컴퓨터 작동들에 대해 알 수 없다. 고화질의 〈그림 6〉을 디지털화하여 디지털 페인팅 기법을 통해 지우기와 보정하기 등의 과정을 거쳐 〈그림 7〉이 탄생했다.

언뜻 보기에 두 그림 모두 전통적인 회화적 기법으로 그려진 것처럼 보인다. 그런데 이 두 그림은 컴퓨터 표현 물질의 매개 과정을 거쳤다. 픽셀pixel이라는 물질 아닌 물질이 바로 그것이다. 전통 회화에서는 붓과 물감 그리고 캔버스로 작품을 제작했다. 그러나 디지털 시대의 미디어 아트에서는 그리기 과정이 컴퓨터 소프트웨어와 모니터, 키보드, 마우스, 태블릿, 프린터 등을 통해 표현하고자 하는 이미지를 표현하는 것으로 대체되었다. 또한 〈그림 6〉에서 〈그림 7〉로의 이행

그림6 디지털화 과정을 거친 블레이크의 　**그림7** 디지털 페인팅으로 변화된 「Song」의
「Song」의 표지　　　　　　　　　　　　　표지

과정에서 알 수 있듯이 단순히 붓으로 그리기뿐 아니라 이미지의 위치를 이동시키는 것도 가능하게 되었고, 편집과 변형의 과정을 거쳐 시각적 표현과 응용의 범위가 다양하고 넓어졌다.

　　물론 이런 과정을 위해서는 소프트웨어 저작도구를 사용해야만 한다. 해상도가 높은 두 그림은 인간의 눈으로 보았을 때 자연스럽게 보이지만 그림들의 해상도를 낮추게 되면 〈그림 8〉과 같이 된다. 이 그림에서 볼 수 있는 작은 사각형들이 바로 픽셀 단위다. 컴퓨터상의 그림들, 즉 디지털화된 그림 이미지들은 이 작은 사각형의 점들로 구성되어 있는 것이고 이 그래픽의 최소 단위가 바로 픽셀인 것이다. 전통적인 회화에서는 물질적인 오브제인 물감과 붓으로 드로잉하기, 페

인팅하기 등의 표현이 이루어지는 데 반
해, 컴퓨터에서는 계량화된 이 무수한
빛의 조각들이 그것들을 대신하게 되었
다. 모니터의 작은 빛의 조각들을 해상
도를 높여, 즉 모니터 안에 더 많은 픽셀

그림8 해상도를 낮춘 〈그림 7〉의
픽셀 모양

이 들어가게 하여 전체를 보면 〈그림 6〉이나 〈그림 7〉과 같이 자연스
러운 회화 이미지를 만들게 된다.

그런데 이런 픽셀은 19세기 인상파들의 회화에서 보이는 점묘와
대단히 닮아 있다. 점들의 색들이 모여 이미지를 이루듯, 픽셀들이 모
여 색채를 구성하기 때문이다. 인상파 그림들의 점묘들이 빛과 시각
에 의해 색이 혼합되어 이미지를 형상화했다면, 디지털 이미지는 일
시적인 빛의 조각들 모임으로 색의 자극을 담은 '일루전'의 정보라는
점에 그 차이가 있을 뿐이다. 당연히 이러한 정보는 캔버스 위의 점묘
처럼 물리적인 실체가 아니다. 디지털 픽셀은 전기적 정보이기 때문에
허상의 이미지라고 할 수 있을지도 모른다. 그러나 이런 이유 때문에
오히려 이 픽셀은 무한히 변화할 수 있는 가능성을 열어 준다. 단순한
디지털 원리를 이용한 픽셀은 다른 색을 무한히 다르게 담아낼 수 있
기 때문에 작가의 상상력을 온전히 자유롭게 그렸다가 또 지우고 하
는 과정을 무한히 반복할 수 있게 했다.

물론 이런 원리가 디지털 이미지를 이용하는 미디어 아티스트들
만의 소유물이 아닌 지는 오래다. 요즘 선보이는 대부분의 스마트폰
에도 이와 유사한 그리기 기능들이 있다. 사용자는 자유롭게 색을 선

택하여 그리고 또 지우기를 무한히 반복할 수 있다. 이미 소프트 저작 도구들이 우리 가까운 손안의 스마트폰에도 장착되어 있기 때문이 다. 물론 사용자들은 이런 디지털 페인팅인 컴퓨터의 디지털 원리, 소 위 on/off, 이진법 0과 1의 체계에 기인한다는 것을 지각하지 못한 채 이런 디지털 경험에 참여하지만 말이다.

미디어에 대한 오해와 이해

미디어에 조금만 관심이 있는 사람은 한 번쯤 이 사람의 이름을 들어 보았을 것이다. 마셜 매클루언. 캐나다 토론토 대학교에서 영문학을 가르치고 있던 그는 미디어 이론에 관한 다양한 이론서들을 저술했 다. 그가 말한 유명한 "미디어는 인간의 확장이다"Media is extension of human sensory란 명제, 이미 여러 번 언급한 "미디어는 메시지다" 등의 명제들 또한 그의 텍스트에서 언급한 내용들이다. 그렇다면 매클루언 이 의미한 미디어는 명확히 어떤 의미를 담고 있는 것일까? 이 의문은 우리가 미디어를 올바로 이해하고 있는 것인가 하는 의문과 동시에 던져진다.

매스미디어가 발달하면서 그것의 막강한 영향력과 사회적 기능 이 증가함에 따라 사람들은 미디어에 관심을 가지기 시작했다. 혹자 들은 미디어를 이용한 다양한 사회적 기능과 영향에 주목하기도 하 고 또 어떤 학자들은 미디어보다는 그 내용에 관심을 가지고 미디어 가 담아내는 내용을 분석하거나 비판했다. 이런 논쟁의 중심에서 매

클루언은 『미디어의 이해』*Understanding Media*에서 "미디어는 메시지다"라고 주장했다. 실로 충격적인 주장이었다. 내용이 미디어를 규정한다는 일반론에 대해, 즉 신문 기사나 TV 내용이 그 각각의 미디어를 규정하게 된다는 주장과 달리, 오히려 미디어 자체가 메시지를 규정하게 된다는 주장을 한 것이다. 일종의 미디어 결정론적인 관점으로 볼 수 있는 이 주장은 미디어 자체가 그 내용과 그 메시지를 수용하는 방식, 그 가치관 등등 미디어 이후의 모든 것을 미디어가 이미 결정한다고 주장하는 것이다. 이전에 인간들은 책을 보면서 책 자체를 보는 것이 아니라, 책이 담고 있는 내용에 주목했다. 영화를 보면서도 영화라는 미디어를 보는 것이 아니라 그 영화가 매개하는 내용, 즉 인간의 사랑, 질투, 전쟁 등 그러한 내용에 감동을 받았다. 물론 뉴미디어 시대라고 해서 미디어가 전달하는 내용이 완전히 사라진 것은 아니지만 말이다.

실제로 매클루언의 주장은 당시 엄청나게 충격적인 것이었지만, 오늘날의 관점에서 보면 당연한 테제이다. 미디어와 내용의 분명한 구분이 있다면, 미디어는 '순수한' 그릇에 지나지 않고 그 내용은 그릇이 바뀌어도 항상 동일하게 유지될 것이다. 이런 맥락에서는 제인 오스틴Jane Austin의 소설을 책으로 읽는 것과 영화로 보는 것의 차이는 별로 의미가 없게 된다. 그렇다면 소설을 읽는 것과 소설을 영화화한 것을 보는 것의 차이는 없는 것일까? 있다면 무엇일까?

미디어 이론가 그루신은 제인 오스틴 원작 소설에 충실하게 기반하여 그 콘텐츠는 빌려 오고 담는 그릇만 달리할 때, 즉 소설과 영화

의 그 목적이 별반 달라 보이지 않는 경우를 재목적화repurposing라는 개념으로 규정한다. 이 개념은 일반적으로 원작이 따로 존재하고 그 것이 영화화되는 영화화adaptation를 다르게 표현한 것이지만, 미디어에 대한 고려 없이 영화화한 경우를 특히 구별하고자 만든 개념이다. 이런 경우 사실상 콘텐츠와 미디어 간의 '기호작용'을 거의 고려할 수 없다.

미디어는 분명 그 내용 콘텐츠와 별개의 것이 아닌 것으로 볼 수 있다. 매클루언은 "전깃불도 내용은 없는 순수한 정보인 미디어"라고 주장한다. 그리고 그는 "미디어의 내용은 다른 미디어"라는 주장을 개진하기도 했다. 예컨대 "말은 쓰여진 것의 내용이고, 쓰여진 인쇄의 내용이며, 다시 인쇄는 전보의 내용이다"라고 보고 있는 것이다. 그리고 "그렇다면 말하는 것의 내용은 무엇인가?"라는 질문을 받게 되면 그것은 '비언어적인 인간의 사고'가 그 내용이라고 말하면 된다고 주장했다. 이런 매클루언의 맥락에서 보면, 내용이라는 것을 메시지로 단순히 여길 수 없게 된다. 오히려 어떤 미디어의 내용은 그 미디어를 구성하는 또 다른 미디어가 될 뿐인 것은 아닌가 하는 매클루언의 강한 주장에 매료된다.

매클루언이 남긴 또 하나의 중요한 테제는 "미디어는 인간의 확장이다"라는 주장이다. 소통의 체계를 검토하다 보면 이 테제의 의미가 더욱 확연해진다. "모든 미디어는 인간의 심리적 혹은 물리적 확장이다. 책은 눈의 확장, …… 옷은 피부의 확장, …… 전자회로는 중추신경계의 확장이다"라고 매클루언은 주장했다. 그가 모든 미디어를

인간의 확장으로 정의할 수 있는 근거는 바로 미디어가 인간 오감의 확장 원리에 기반하고 있다고 볼 수 있기 때문이다. 인간의 소통 시스템상 인간의 지각은 오감을 통해 가능하다. 그리고 많은 미디어는 우리의 그러한 감각의 확장을 보조하기 위한 것으로 창조되어 있다.

이런 의미에서 보자면 라디오, 텔레비전 등의 매스미디어뿐 아니라 더 밝은 시각을 확보하기 위한 돋보기, 안경, 콘택트렌즈까지도 일종의 미디어가 될 수 있다. 나아가 감각의 확장은 인지 능력의 확장과도 결과적으로 맞닿아 있다. 실제로 미디어가 발달하면 할수록 미디어는 인간의 감각이 지각되는 중추의 확장과 닿아 있음을 목격하게 된다. 인간의 인지 능력은 모니터, 스크린, 로봇 등 다양한 방식으로 외화externalization되기 때문이다. 그리고 이런 확장은 자연스럽게 포스트휴먼, 포스트(트랜스)휴머니즘 논의로 진행되게 된다.

창조적인 기술자와 훈련된 예술가 사이: 미디어 아트의 경계 넘기와 경계 아우르기

"정말로 신의 죽음(니체), 계몽이라는 거대 서사의 종말(리오타르), 그리고 웹의 도래(팀 버너스 리) 이래로 우리에게 세계의 모습이 이미지, 텍스트 그리고 무한한 데이터 기록들의 구조화되지 않는 집합처럼 보인다면 세계를 데이터베이스로 모델화하는 것만이 적절할 것이다. 뿐만 아니라 이런 데이터베이스의 시학, 미학 그리고 윤리학을 발전시키려는 것 또한 적절할 것이다." 이것은 레프 마노비치가 『뉴미디어의 언

어』*The Language of New Media*에서 하고 있는 말이다. 마노비치가 이 구절에서 암시하고 있는 바는 20세기 중반의 디지털 컴퓨팅 기술의 발명 이후 '새로운 텍스트 기술이 도래되었고, 훨씬 유연하면서도 강력한 매체'가 등장하게 되었음이며, 그리고 디지털 시스템에 저장된 정보와 데이터베이스를 자동화하는 속도와 방법에 따라 다른 종류의 텍스트의 실행이 가능해졌음이다. 또한 컴퓨터 기술에 기반한 디지털 미디어를 사용하여 문자 텍스트 외에도 이미지, 소리 그리고 동영상 등 다양한 매체들을 콘텐츠화한 다매체적 작품을 구성할 수 있음을 암시한다.

다시 말해 매체적 한계에 감금되었던 예술의 영역들이 그 경계를 넘나들 수 있게 되었다는 것이다. 물론 이전에 그러한 경계의 넘나듦이 없었던 것은 아니지만, 디지털 기술에 의해 그 경계 넘나들기가 더욱 자유롭게 되었음을 의미한다. 이제 시, 그림, 음악 등 모든 예술 매체는 데이터로의 전이가 가능하게 되었다. 그렇다면 과연 이렇게 만들어진 예술의 작가는 예술가들일까, 아니면 기술자들일까?

독일의 칼스루에 미디어아트센터ZKM의 소장이었던 제프리 쇼 Jeffrey Shaw는 「읽을 수 있는 도시」(1989~1991)에서 시각적인 것과 언어적인 것이 결합된 새로운 양상의 예술을 경험하게 했다. 관람자는 자전거를 타고 달리면서 거리의 풍경 대신 3차원 입체 영상으로 다가오는 커다란 문자들을 경험하도록 구성되어 있다. 이 작품의 가상현실은 기존의 시각과 언어의 결합과는 차원이 다르다. 온몸으로 겪어야 한다는 점에서 2차원 영상의 감상과도 다르다. 뉴미디어는 문자를

그림9 「읽을 수 있는 도시」

읽고 볼 뿐만 아니라 초감각적으로 체험하게 한다. 그렇다면 이러한 가상현실적인 인터페이스의 경험을 하게 하는 이 공간의 창조자는 누구일까? 관객은 읽어 갈까, 아니면 체험하게 되는 것일까? 이 작품에 사용된 디지털 기술은 가상의 환경을 연출하면서 관객 자신의 신체에서 벗어나는 새로운 체험을 하게 되고 미디어 아트이면서 동시에 정보를 탐색할 수도 있도록 했다. 뿐만 아니라 이러한 정보의 탐색은 관객이 직접 자전거의 페달을 밟아야만 가능한 능동적 체험의 과정이 되도록 구성되었다. 즉 관객이 수동적으로 읽어 가는 것이 아니라 적극적인 참여를 체험하면서 읽어 갈 수 있도록 한 것이다. 이러한 새로운 이해의 공간은 문학 영역의 공간에서도 일정 부분 확장되어 적용될 수 있는 기술들이다.

기존의 문학, 시학에서 벗어난 다양한 '디지털 시학'이 가능해졌다. 시작詩作 행위로 보이는 전자 글쓰기를 웹상에서 수행하거나 시

속에서 추측될 수 있는 여러 가지의 가능성들을 강조 혹은 이상화하면서 전자 공간을 시의 공간으로 만들어 가는 그런 종류의 디지털 시들을 만들어 내기 위한 기반이 가능하게 되었다. 물론 이런 공간은 다양한 인터랙션도 허락했다. 디지털 시학의 가능성은 2004년 베를린에서 열린 'p0es1s. Digitale Poesie' 전시회가 보여 준 창조적이면서 실험적인 작품들에서 분명하게 보인다. 이 전시회의 목적은 인간과 전자 미디어의 상호 소통을 탐구하는 예술 영역을 보여 주기 위한 것이었다. 새로운 매체를 매개로 한 시들은 멀티미디어와 애니메이션을 프로그램한 새로운 언어예술을 만들어 냄으로써 활발한 상호작용과 소통이 가능한 공간을 창조할 수 있게 되었다. 그런데 여전히 이전의 질문이 계속된다. 이런 작품 세계에서는 누가 시인이고, 누가 미디어 예술가이며, 또 누가 컴퓨터 기술자인가? 이들 중 창작자는 누구인가?

2000년대가 도래하면서, 컴퓨팅과 디지털 기술의 힘을 기반으로 예술과 기술은 혹은 과학은 미디어 아트와 첨단 과학기술의 조화라는 새로운 만남을 지향할 수 있게 되었다. 새로운 매체의 등장으로 기존의 작가와 관객 혹은 독자와 예술작품의 관계와 예술작품 자체의 물성物性에 대한 획기적인 전환을 현대 예술, 특히 미디어 아트는 맞이할 수 있었다. 잃어버렸던 예술과 기술(과학)의 재결합이 첨단 과학기술과 현대 예술의 만남과 소통으로 그 가능성이 열리게 된 것이다.

컴퓨터 기반 예술작품은 미디어 아트라는 포괄적인 프레임 속에서 전개되고 있으며, 비디오와 컴퓨터 기반의 매체를 활용하는 작가들의 작업과 작품을 통칭하고 있다. 오늘날 미디어 아트는 그것만의

독자적인 영역을 구축하고 있는데, 시각예술 분야에서 새로운 기술들을 반영해 활용하고 응용하여 대중들에게 배포하는 선구적 역할을 하고 있다. 특히 웹 기반의 미디어 아트의 경우, 기존의 대중매체를 대체한 대중매체의 기능을 하면서 독자들, 대중들과의 소통을 시도하고 있기 때문이다. 마이클 러시Michael Rush에 의하면, 미디어 아트는 상호성interactivity, 참여성participatory, 역동성dynamic 그리고 관습성customizable이라는 특징을 가지고 있다. 기존 예술작품에서의 작가(제작)-작품-관객의 관계 속에서 관객은 작품을 응시하여 그것을 이해하고 감상하는 역할을 담당했으나, 현대 테크놀로지를 활용하고 있는 미디어 아트에서는 이 관계가 와해되면서 동시에 전복되고 있다. 관객이 바라보는 시선이 대상으로 향할 때 순응적인 방향으로 의미화 작업이 되는 것이 아니라, 작품을 중심으로 제작과 관객의 의미화 작업이 동시에 양극에서 각각 재구성되는 특징을 지니게 된다.

관객의 입장에서 마무리되는 예술화 작업은 상호성 혹은 쌍방향성이 미디어 아트의 가장 중요한 특징 중 하나가 되면서, 이러한 특징은 동시에 관객들의 참여를 이끌게 되었다. 이제 예술작품은 일종의 아우라를 가진 '작품'이 아니라 관객의 참여로 재구성되고 완성되어 가는 '과정'에 놓이게 되는 것이다. 이렇게 되면 자연스럽게 그 작품은 정체된 의미를 지닌 어떤 것이 아니라, 그 자체가 관객을 이끌어 가는 역동적인 힘을 가지게 된다. 물론 여기서의 힘이라는 것이 기존의 작가-작품-관객이라는 관계도에서 생성될 수 있는 어떤 권력의 의미가 아니라 이와 구분되는 역동적인 힘을 지칭한다.

그림10 손이나 붓으로 자유롭게 스크린 위에 표현하는 모습

　　미디어 아트의 제작과 전시 그리고 관람의 과정에 개입하게 되는 과학기술과 예술미학적 과정은 그 미디어 아트가 작가와 관객 사이에 위치하게 하는 중간적 환경을 마련해 놓는다. 그리고 관객과 사용자 없이는 아무런 의미가 없는 단순한 '기계'에 지나지 않는 기계는 예술작품이 될 수 있는 환경을 만드는 데 개입한다. 이런 의미에서 볼 때, 실질적으로 과학자 혹은 기술자와 예술가의 역할이나 입장에는 별반 차이가 있어 보이지 않는다. 미디어 아트를 제작하는 예술가의 접근은 과학기술의 적극적인 차용과 예술의 혼용을 보여 줌으로써 기술 과정에서의 미학을 도출하고 있기 때문에 기존의 예술가들과는 변별점이 분명해진다. 또한 예술가와 과학기술자 간의 '사이'는 더욱 좁혀지면서 그 경계는 모호하게 된다. 특히 미디어 아트의 제작과 전시는 주로 컴퓨팅에 의한 디지털 미학을 만들어 내고 있기 때문에 궁극적으로는 정보와 개념을 도출해 내는 것이고, 이 지점에서 과학기술자와 예술가의 역할은 서로 중첩될 수밖에 없는 것이다.

　　미디어 아트 작업에 관객이 참여함으로써 기존의 예술작품에서는 볼 수 없었던 체험적 예술 형태를 양성할 수 있게 되었고, 작품은 일종의 열린 형태open-ended가 될 수 있다. 다시 말해 예술과 관객,

즉 대중과의 만남과 소통이 가능한 하나의 문화적 실천을 할 수 있게 된 것이다. 전자기술의 다변화는 컴퓨터와 인간의 상호작용computer-human interaction을 더욱 활발하게 만들었으며, 대중의 문화 참여도 제고시켰다.

1970년대부터 1980년대에 이미 한국은 전자기술과 정보기술화가 진일보하고 있었고, 이와 더불어 88올림픽이라고 하는 문화적 전환 시점을 기준으로 한국에는 예술과 기술이 만나는 새로운 형태의 예술이 자리 잡기 시작한다. 1980년대 중반 이후 대부분의 가정에 보급된 컬러TV를 통해 중계된 「굿모닝 미스터 오웰」Good Morning Mr. Orwell(1984)은 획기적인 문화적 이정표를 한국 국민에게 알려 준 계기가 되었다. 이와 더불어 이미 살펴본 바 있는 비디오 아트의 선구자 백남준의 작품이 소개되기 시작하면서 한국의 미디어 아트 역사는 새로운 장을 써 나가기 시작했다.

예술과 기술이 조화롭게 만나 탄생하는 이 새로운 예술인 미디어 아트, 즉 '테크놀로지 아트'technology art는 1990년대와 2000년대를 거쳐 세계 최고의 기술 수준으로 발돋움하는 한국의 기술력과 더불어 새롭게 진화하는 계기를 마련하고 있다. 사실 이러한 새로운 예술의 등장을 예술 혹은 미술계에서는 단순히 예술 매체의 확장이라는 개념으로 받아들일 수 있다. 그러나 이것은 단순히 예술의 영역에서 매체를 확장한 것이 아니라 예술과 기술이 새로운 '만남'을 통해 탄생한 것이다. 전통적으로 인문학적 전통에 뿌리를 둔 예술이라는 것은 기술이라는 개념의 대척점으로 인식되기 쉽다. 그것은 인문학이

아니라 자연과학에 기반을 둔 반인간적인 기계, 비인륜적인 기술이라는 개념이 20세기까지 수차례 세계전쟁들을 거치면서 사람들의 인식 속에 각인되어 있었을 수도 있기 때문이다. 그러나 이러한 테크놀로지 아트 혹은 테크노 아트techno art는 이런 인식을 불식시키는, 즉 기술 문명의 대척점에 예술이 있는 것이 아니라, 새로운 만남과 행복한 조우도 할 수 있다는 가능성을 열어 준 문화적 혁명이라고 할 수 있다.

그리고 이런 기술에 기반한 미디어 아트는 매년 새로운 국면을 보여 주는 미디어 테크놀로지의 등장과 더불어 새로운 양상을 역사적으로 보여 준다. 사실상 미디어 아트는 20세기 초반에 도시의 경관을 바꾸는 네온neon이나 인공조명 등을 이용한 일종의 조명예술light art의 형태로 시작되었다가, 1960년대 이후 본격화된 뉴미디어의 등장과 TV의 기술 과정을 거쳐 전자영상합성, 가공기술 등의 확립과 더불어 비디오 아트로 진화했다. 그리고 CG(컴퓨터 그래픽) 기술과 VRvirtual reality 기술 등을 기반으로 다양한 전자매체를 이용한 쌍방향적, 즉 상호작용을 할 수 있는 미디어 아트가 가능하게 되었다. 뿐만 아니라 이미 1970년대에 시도된 위성예술satellite art은 오늘날 놀라울 정도의 진화를 이루어 내고 있으며, 정보통신수단의 발달과 더불어 네트워크 아트network art 등도 가능하게 되었다. 이러한 다양한 장르를 공통적으로 포괄할 수 있는 용어는 '인터랙티브 아트'interactive art를 비롯해 '정보예술', '디지털 예술', '하이퍼 예술', '사이버 예술' 등 최근의 과학·기술 발전에 따라 다양하게 부상하고 있다. 그리고 이러한 용어를 통해 현재 미디어 아트의 현주소와 그 진화 방향을 가늠할 수 있다.

【3장】
인터랙티브 아트

작가와 관객 혹은 독자 사이

이미 언급했듯, 2000년대 이후 컴퓨팅과 디지털 기술의 힘을 기반한 예술과 기술의 조화로운 만남은 더욱 촉진되고 있는 듯하다. 예술작품이 '작품'이 아니라 관객이나 독자의 주체적 재구성에 의해 완성되어 가는 '과정'에 놓이게 되면서 그 작품은 고정되고 일관된 의미를 지니는 것이 아닌 역동적인 의미화를 가능하게 했다.

특히 디지털 미디어로 구성된 설치작품들은 이러한 상호작용, 즉 인터랙션을 더욱 제고시켰다. 예컨대 카밀 우터백Camille Utterback의 1999년 작품 「텍스트 레인」Text Rain은 관객을 예술가처럼 이 작품의 퍼포먼스에 적극적으로 동참시켰다. 이 작품이 표방하는 것은 친숙한 것the familiar과 마술적인 것the magical 사이의 장난스런 인터랙션이다. 이 작품은 글자 텍스트가 관객의 움직임을 포착하여 그것에 따

그림11 「텍스트 레인」

라 움직이게 된다. 물론 컴퓨팅으로 데이터화되어 추상적으로 표현된 후 비처럼 내리는 이 텍스트와 관객은 서로 대화하게 된다. 이런 작품의 가장 큰 특징은 작품이 완결되거나 결정된 오브제가 아니라는 점이다. 예술가가 일차적으로 자신의 생각과 구상을 입력해 놓았지만, 관객이 이것에 접촉하지 않으면 예술의 구상은 조금도 드러나지 않는다. 관객의 의지와 관객을 매개로 해서 메시지가 구성되고 전달될 수 있을 뿐이다. 작품은 이제 감상의 대상이 아니라, 관객의 신체적 접촉과 경험에 의해 재구성된다. 작가에 의한 일방적인 담론보다는 관람객과 함께 만들어 가는 담론이 이 작품이 설치되어 있는 공간과 재구성되게 되는 것이다.

　이런 설치작품은 작품과 관객의 소통을 가능하게 한다. 「텍스트레인」의 경우, 작품 앞에 서면 관객은 자신의 모습이 위의 그림처럼 나타나는 것을 볼 수 있다. 그리고 이 흥미로운 순간에 스크린 위에는 자

신의 모습과 더불어 오브제 조각이, 텍스트 조각이 비처럼 떨어지는 것을 볼 수 있다. 이 알파벳은 불규칙적이면서 유연하게 움직이게 되는데, 관객이 손으로 이 텍스트를 잡으려 한다거나 튕기거나 하면, 이런 움직임에 따라 텍스트 조각들과 장난스러운 소통을 하게 된다. 이런 설치작품 앞에서 관객은 자연스럽게 조용한 감상을 할 수 없으며, 스크린을 보면서 여러 가지 행동을 하게 된다. 그리고 자신의 행동에 반응하는, 인터랙션을 보이는 작품의 현상에서 즐거움을 찾게 된다.

〈그림 12〉에서 관객이 작품의 표면을 터치하여 반응을 주면, 이에 따라 문자 활자화되어 있는 아름다운 텍스트는 물결을 만들면서 그때그때 즉흥적인 시를 만들어 내게 된다. 이때 사용되는 인터랙션의 기술적 요소는 다양하다. 우선 관객이 작품과 상호 대화를 할 때는 HCIHuman Computer Interaction 라는 기본적 개념 속에서 그동안 축척되어 온 다양한 기술 양상들이 나타나게 되며, 컴퓨터 비전 또한 중요한 요소가 된다. 영상기술은 발달된 3D나 4D의 그래픽 요소와 결합되었고, 오늘날은 LED 화면을 통해 가장 선명하고 가장 미적인 화면을 제시할 수 있게 되었다. 사람의 인터랙션이 기술적으로 이동되기 위해서는 다양한

그림12 「포에틱가든」(Poetic Garden)

그림13 「나비」

센서 활용 기술 또한 이러한 예술작품에 도입된다. 촉각, 시각, 청각 등 인간의 오감을 최대한 발현할 수 있는 단계로의 감성공학이 발달하고 진보하고 있는 이유이기도 하다. 그리고 작품이 관객에게 보이기 위해서는, 우선 컴퓨터 렌더링 기술이 매우 중요하게 도입된다. 또한 애니메이션을 통해 생동감 있는 3차원의 영상을 제공한다. 시각뿐 아니라 청각 또한 이런 작품을 위해 중요한 요소가 되는데, 오디오 렌더링을 통해 인간의 감각을 고취시키는 역할을 하게 된다. 인터랙티브 작품을 통해 관객은 양방향으로 메시지를 소통한다.

〈그림 13〉에서 관객은 자신의 손 움직임에 따라 나비를 다양하게 배치할 수 있으며, 작품의 프레임 속에 자신의 그림자가 함께 투사되어 자신이 작품 속에 위치하게 되기도 한다. 이러한 형태는 설치미술의 다양한 형태로 응용되기도 한다. 이런 인터랙션 속에서 기존에는 관객이 작품을 관조했다면 이제는 재미와 참여와 감동을 함께 영위할 수 있는 미적 공간이 탄생하고 있는 것이다. 이러한 작품 공간은 예술적인 측면과 기술적인 측면을 동시에 가진 사이 공간이 되고 있다.

쌍방향의 메시지

작품을 보고, 어떻게 행동을 취해 볼까 실험해 보던 관객은 자신의 움

그림14 「거울」

직임을 스스로 만들어 가면서 '새로운' 작품을 만들어 간다. 이런 관객의 행위는 새로운 형태와 양상을 만들고 자신이 작품 구성의 매개가 된다는 점에 더욱 호기심을 가지게 된다. 호기심은 관객으로 하여금 기존의 예술이 줄 수 없었던 것을 부여한다. 아무것도 없었던 빈 공간이었던 관객의 공간에서 관객 스스로 퍼포먼스를 하는 공간으로 만들도록 한다. 〈그림 14〉의 세 단계는 다른 작품이 아니다. 관객이 전달한 메시지의 반응을 세 단계로 보여 주고 있는 것이다. 관객이 어떻게 메시지를 보낸 것일까?

이 작품의 제목은 「거울」Mirror이다. 관객은 작품 앞에서 거울을 마주한다. 자신의 모습이 비치는 일반 거울에 지나지 않는다. 그리고 가만히 보면서 어떤 행동을 취한다. 한번 나의 얼굴을 자세히 볼까 하고 거울 가까이 다가가면, 나의 얼굴은 점점 사라진다. 관객은 호기심에 앞뒤로 왔다 갔다 하는 행동을 취한다. 그러면 얼굴이 사라졌다 또 나타났다 하게 된다. 이 작품에 설치된 도구는 간단하다. 보이지 않는 곳에 카메라를 설치하고, 작품 앞에 관객이 나타났음을 자동

으로 인식하게 한다. 그리고 관객이 가까이 올 때, 실제로 거울이 아닌 스크린에 해당하는 거울은 그 상을 지워 버리도록 작품 뒤에 설치된 컴퓨터에 프로그램화되어 있다. 물론 관객은 이런 복잡한 컴퓨터 단계는 알지 못하고, 관심도 없다. 다만 이 흥미로운 거울에 호기심이 갈 뿐이다.

거울 앞에서 관객이 아무런 메시지를 보내지 않았을 때, 거울은 단순히 거울이었다. 그러나 관객의 행동이라는 메시지가 보내지면서 거울은 반응을 보이기 시작한다. 마술 거울과 같이 반응한다. 이 작품이 보여 주는 것은 인간이 자신을 알고자 할 때의 상황이다. 인간은 누구나 자기 자신의 실체를 알고자 하는 욕망이 있다. 그리고 나의 모습을 비춰 보는 가장 손쉬운 도구는 나의 신체를 볼 수 있는 거울이다. 그러나 거울은 인간의 피상적인 외모만을 비출 수 있다. 거울을 바라보며 거울 속에 비친 이미지와 관객 주체의 동일화가 이루어지기 전, 좀 더 알고자 하는 관객의 욕망은 그 이미지와 주체를 갈라놓는다. 이 이미지가 관객 주체가 될 수 없음을 이 작품은 구현해 내고 있다.

디지털 데이터와의 소통

지금까지 살펴본 다양한 인터랙션 작품들은 관객의 행위에 의지한다. 관객의 감성과 감흥에 따라 작품이 순간순간 재구성되고, 고정된 작품으로 존재하지 않는다. 그러나 실제로 관객은 작품이 아닌 디지털 데이터와 대화하고 있다는 것을 인지할까? 물론 이런 디지털화, 컴퓨

팅 과정까지도 예술작품 속에 포함된다는 것은 당연하지만 말이다.

「텍스트 레인」이나 「거울」 모두 관객의 사실적인 움직임과 그 실루엣을 '실시간'으로 포착하고 그것을 활용한다. 일종의 CCTV와 같이 관객의 눈에 띄지 않게 설치된 카메라(실제로 「거울」의 경우, 거울의 프레임 가운데 카메라가 설치됨)는 그 영상을 컴퓨터로 전송하게 된다. 물론 이 작품을 건드린다거나 하는 직접적인 접촉 혹은 대화가 없더라도 관객을 구분해 내도록 되어 있다. 이 과정은 흔히 '이미지 프로세싱'image processing이라 불리는 것으로, 컴퓨터에서 관객의 실루엣과 그 배경이 되는 이미지의 경계를 구분하고 관객의 이미지만을 추출할 수 있는 테크놀로지다. 그리고 인터랙션 작품을 구상하는 단계에서 프로그램은 모든 일어날 수 있는 '변수'를 추정하고 그것을 프로그래밍하는 것이 중요하다. 관객이 작품에 대해 어떤 대화를, 즉 행동을 취하든지 그것에 반응할 수 있는 변수를 모두 추정할 수 있어야 한다.

또한 프로그래밍에 가장 중요한 단계는 바로 '알고리즘'의 단계이다. 「텍스트 레인」의 알파벳이나 「나비」의 나비가 관객의 이미지와 부딪힐 때, 실감 있게 표현할 수 있도록 만드는 것이 알고리즘의 단계이다. 손바닥으로 알파벳을 받았을 때와 손바닥으로 튕겨 올렸을 때, 알파벳의 움직임은 각각 달라야 한다. 실감 나게 하기 위해선 전자의 경우에는 사뿐히 내려앉아야 하고, 후자의 경우에는 위로 튕겨 올라가야 한다. 이러한 변수의 모든 단계를 프로그래밍해야 한다. 물론 이것은 '수학적 연산'의 영역이다. 실제로 관객은 작품이 외부로 보이는 완성된 모습을 대면하지만, 그 내부에서는 모든 변수와 수학적 계산이

포함된 알고리즘에 의해 작품이 구현될 수 있는 것이다. 그래서 인터랙션 아트는 항상 변화하고, 가변적이고 진행형으로 표현될 수 있다. 그리고 관객은 이런 알고리즘 속의 디지털 데이터와 실제로 대화를 하고 있는 것이다.

참여와 놀이 사이: 인터랙션 아트의 감성

그렇다면 기존의 예술작품과 달리, 인터랙션 아트가 인간에게 전달하는 감성과 감흥은 무엇일까? 관객의 적극적인 참여, 특히 장난스럽게 즐거움을 야기하는 참여의 속성은 일종의 '놀이' 개념이다. 21세기 오늘날 학문, 문화 그리고 사회의 여러 경계는 와해되었거나 와해되거나 혹은 그 경계를 넘나드는 경향을 쉽게 발견하게 된다. 특히 우리가 일상적으로 '일을 한다', '노동을 한다'의 개념과 '논다'라고 하는 개념의 경계가 그러하게 되었다. 그리고 이것은 기술과 예술의 경계 혹은 노동과 놀이의 경계에 대한 새로운 개념화를 필요로 하게 되었다.

칸트의 분석에 의해 체계화된 '놀이'의 개념은 자기 자신 외에 다른 목적을 갖지 않는다. 즉 사물과 사람들에 대한 어떤 유효한 능력도 갖지 않으며, 오성이라는 인지 능력의 중지suspension, 그리고 욕망의 대상들 위에 가해지는 감성 능력의 중지 상태가 된다. 정치철학자이자 미학 연구가인 자크 랑시에르Jacques Rancière에 의하면, 지적으로 그리고 감성적 능력의 '자유로운 놀이'free play는 목적 없는 활동일 뿐만 아니라 불활동inactivity과 동등한 활동이 될 수 있다고 여겨진다.

놀이자가 놀이를 시작함으로써 일상적 경험에 대해 취하는 '중지'는 다른 차원의 중지와 연결되게 되어 있다. 인터랙션 아트에 대한 관객은 예술 재료에 대해 가해지는 권력에 대해, 그리고 감성에 대한 지성의 권력을 중지시키는 것이다. 이런 의미에서 놀이의 중지는 삶의 새로운 기술, 공동의 삶의 새로운 형태를 만드는 가능성을 담지한다고 할 수 있고, 정치적일 수 있다고 주장하기도 한다. 랑시에르가 강조하고자 하는 것은 놀이자로서 인간의 진정성이라 할 수 있다. 또한 그는 "인간은 놀 때만 인간 존재이다"Man is only fully a human being when he plays라고 주장하는 프리드리히 실러Friedrich von Schiller의 놀이 개념까지 의미함으로써 '노동의 복종성'the servitude of work을 전복시키는 놀이의 자유를 해방적 예술의 전략으로 제시하고 있기도 하다.

물론 놀이와 노동 개념에 대한 더 진지한 논의와 논쟁이 필요할 것이지만, 그러한 개념 논쟁은 논외로 하기로 전제한다. 다만 놀이의 유희적이고 해방적인 전략이 21세기 현 디지털 미디어 시대에 바뀐, 그리고 더욱 가속화된 속도로 바뀌고 있는 미디어 컨버전스의 환경 속에서 그 가능성이 이전 시대보다 더욱 커졌다. 또 독자, 관객, 유저, 놀이자 등으로 명명될 수 있는 '쌍방향 미디어 수용자'interactive audience는 팬덤fandom의 중요한 양상이 되었다.

카우치 포테이토에서 쌍방향 미디어 수용자로

TV 시청과 인터랙션 아트 감상 사이의 가장 큰 차이점은 무엇일까?

바로 메시지가 전달되고 소통되는 방식이다. 이 차이점은 단지 TV를 시청하거나 예술작품을 볼 때의 감수성에 국한되지 않는다. 인터랙션 작품이 만들어지고 생산되는 데 관객 혹은 문화 수용자가 참여하게 된다는 큰 특징이 있다는 점도 TV와 인터랙션 아트 사이의 차이점이 될 수 있다. 인터랙션 아트의 감상 혹은 체험과 유사한 감성은 우리 손에 쥐어져 있는 스마트폰에서도 쉽게 느껴 볼 수 있다.

애플 사의 아이폰과 구글 사의 운영체제os인 안드로이드를 장착한 다양한 기업들의 스마트폰은 최근 몇 년 동안 국내 스마트폰 시장을 그야말로 후끈 달아오르게 했다. 특히 웹상에서의 성공이 스마트폰에서도 계속될 것인지는 구글폰의 과제가 되고 있으며, 국내 기업들은 옴니아폰 사용자들이 제기했던 '모든 불편함을 종합해 안드로이드폰에 반영'함으로써 아이폰과의 전쟁을 치르고 있다. 참으로 발빠르게 소비자들의 요구에 반응하고 있는 것이다.

또한 스마트폰에 담을 수 있는 콘텐츠 개발의 단계는 좀 더 많은 '팬'들을 공고히 할 수 있는 방법이 될 것이기 때문에, 이 또한 여러 각도에서 진행된다. 플랫폼 개발자들과 콘텐츠 개발자는 양자 모두 더 많은 콘텐츠를 더 다양한 플랫폼에 담을 수 있게 하기 위해 노력한다. 그리고 그것의 사용자들은 컴퓨터가 가진 유용성과 더불어 레프 마노비치가 국내 제품인 LG 초콜릿폰에 대해서 말했던 것처럼, '총체적 예술'Gesamtkustwerk; total art이 가지는 심미적 경험까지도 할 수 있게 된다.

이제 모바일 기기는 미디어 컨버전스의 가장 요체가 되어 우리의

일상 경험이 되고 있다. 그리고 인터넷상에서는 그러한 미디어 기기의 팬들이 각각의 커뮤니티를 구성하여 정보와 지식을 공유하고 자신들의 요구를 반영하도록 업체에 요구한다. 이렇게 스마트폰에 관해 이야기하는 것은 모바일 기기 자체를 설명하기 위함이 아니라 이러한 디지털 미디어 기기가 너무나 우리 가까이 와 있으며, 그 상황은 이미 '2000년이라는 돌이킬 수 없는 시점'을 지나 새로운 '지식의 공간'*으로 향하고 있음을 전제하기 위함이다.

미디어와 대중문화에 대한 연구를 주로 하고 있는 헨리 젠킨스 Henry Jenkins는 주로 1990년대 이전의 대중문화 혹은 하위문화 팬들과 그들의 사회적 위상에 대해 연구한 『텍스트의 무단 침입자』Textual Poacher: Television Fans & Participatory Culture라는 책에서 미디어 수용자들을 능동적이면서도 비판적으로 문화 활동에 참여하는 창의집단으로 바라보고 있다. 그러나 그 당시에 팬들은 사회적으로 아웃사이더에 지나지 않았고, 팬덤은 마치 지하조직의 은밀한 활동과 유사한 것이었다. 그래서 젠킨스 자신도 그런 팬덤 문화의 일원인 팬임을 자처하고 나서서 팬덤에 대한 학술적 글쓰기가 그 저서의 목적임을 밝힌 것은 일종의 커밍아웃 그 자체였다고 할 수 있다.

* 피에르 레비는 유토피아적인 지식의 공간으로 불리는 사이버 공간이 본격화된 돌이킬 수 없는 시점으로 2000년을 잡고 있다. 이는 집단지성이 본격적으로 사이버 공간에서 실천되기 시작한 시점이라 할 수 있다. 그러나 팬덤, 참여 문화, 컨버전스 문화를 연구하는 헨리 젠킨스의 경우에는 주로 1990년을 기점으로 팬들에 대한 시각과 그 역할이 바뀌었다고 포착한다.

젠킨스가 미국 대중문화 속에서 찾아낸 팬덤의 한 실천으로 주로 언급하는 것은 「스타트렉」 팬들의 경우이다. 1986년 12월 말 『뉴스위크』Newsweek지는 「스타트렉」 오리지널 시리즈의 20주년을 맞아* 시리즈물 마니아들은 사소한 디테일과 유명인들 그리고 수집물 등에 집착하는 '괴짜'kooks로 정형화되고, 사회성이 없으며 문화적으로 부적응하는 미치광이 등으로 묘사되기 일쑤였다. 그야말로 제작자들에게는 골치 아픈 '통제 밖'out of control의 현상이었다. 이 팬들은 기존의 독자 혹은 관객이 가져야 하는 것으로 여겨진 '심미적 거리'aesthetic distance 두기를 거부했고, 자신들이 사랑하는 텍스트를 열정적으로 끌어안아 텍스트를 팬덤 고유의 사회적 경험에 통합시키려고 애썼다. 그들은 마치 문화적 폐품을 수집하듯 다른 사람들이 가치 없는 쓰레기로 여겨지는 것들을 재활용하려 했으며, 주입된 규칙에 따라 문화 텍스트를 읽어 가고 해석하기를 거부했다. 팬들에게 텍스트 읽기는 일종의 '놀이'였으며 각자의 유연한 규칙만 적용하여 고유한 즐거움을 도출하는 방식으로 읽어 갔다.

그리고 젠킨스는 이러한 텍스트 읽기를 미셸 드 세르토Michel de Certeau의 '포획'poaching이라는 개념을 빌려 규정한다. 자신들에게 재미있고 유용한 것들만을 포획하고 사냥해 간다는 것이다. 이때 '독자는 작가가 되는 것과는 달리 여행자가 된다. 독자는 타인의 영토를 이

* 「스타트렉」 TV 시리즈 중 오리지널 시리즈는 1966년부터 1969년까지 방영되었다.

리저리 옮겨 다니는 유목민'이다. 젠킨스는 이러한 현상을 일종의 '문화적 브리콜라주'cultural bricolage로 정의하는데 이것은 독자가 텍스트를 분해하여 각자의 청사진에 따라 조각과 파편을 재조립하는 것으로, 일종의 재전유再專有를 일컫는다. 이러한 젠킨스의 입장은 미디어가 대중에게 억지로 의미를 부여한다고 보는 입장과는 크게 다르며, 미디어 산업의 마케팅과 미디어 수용자의 관계를 간과한 것으로 보일 수도 있어 실질적으로 비판받는 부분이 되기도 한다.

그러나 이러한 젠킨스의 방향성은 분명해 보이는데, 그것은 '팬덤이 미디어 텍스트를 전유하고 각기 다른 이해관계에 따라 텍스트를 재해석하는 방식으로부터 대중문화를 수동적인 대중문화mass culture에서 민중문화popular culture로 전환할 수 있는 방법'을 모색하기 때문이다. 그리고 「스타트렉」의 팬덤은 유아용 장난감에서 성인용 비디오 게임, 직접 만든 의상, 대량생산된 의상, 컴퓨터 프로그래밍, 홈비디오 생산 등 수없이 많은 광범위한 문화 상품을 생산하게 했고, 사회적 상호작용을 통해 '관람 문화spectatorial culture'를 '참여 문화participatory culture'로 전환시킨 계기가 되었다. 더 이상 TV 앞에서 수동적으로 시청하던 카우치 포테이토couch potato는 없게 된 것이다.

집단지성

인터랙션은 협의의 의미에서의 인터랙션 아트에만 국한되지 않는다. 상호작용성은 현대 문화 전반에 걸쳐 중요한 특징이 되었다. 참여 문

화는 주로 자신이 관심을 가지는 것에 대한 생각과 느낌을 친구와 나누며 공동의 관심사를 가진 커뮤니티에 참여하여 '팬'이 됨으로써 가능해진다. 그런데 이미 언급한 바와 같이 21세기 현재의 디지털 미디어 환경은 바뀌었다. 따라서 텍스트를 '포획'할 수 있는 환경 또한 기술 문화적 맥락 속에서만 이해될 수 있다. 쌍방향성을 가진 첨단 기술환경 속에서 미디어 수용자와 미디어 콘텐츠 사이, 미디어 수용자와 미디어 제작자 사이, 그리고 심지어 미디어와 미디어 사이의 상호 작용과 컨버전스 또한 고려될 수밖에 없다. 이런 맥락에서 젠킨스가 제시하는 새로운 도구와 기술의 발전, DIYDo-It-Yourself 미디어 제작의 촉진, 그리고 수평적으로 통합되어 가는 미디어 복합체의 추세 등은 참여 문화의 방식과 양상을 연구할 수 있는 중요한 지점들이라 할 수 있다.

2006년 이후 가속화되고 있는 UCC는 판도라TV, 곰TV, 아우라, 엠군, 엠엔캐스트 등의 뒤를 이어 유튜브 등이 등장하면서 가공된 동영상 콘텐츠나 이미지 콘텐츠들이 각 포털 사이트에 아카이빙되어 어느 누구나 언제 어디서나 자신의 욕망에 따라 그 목록들을 검색하고, 찾아가고 또 대화할 수 있는 가능성이 열리게 되었다. 이러한 현상은 만들어진 아카이브 목록에서 원하는 아이템을 찾기만 하던 관객들이 스스로 생산자의 입장으로 돌아섬으로써 생산자와 소비자의 경계가 불확정하게 되었으며, 동시에 그 UCC들은 이제 공동체적이고 사회적인 의미를 함의한 문화 생산품이 되고 있다. 뿐만 아니라 2012년 초 현재 260여 개의 언어로 운용되고 있으며, 2000만 개 이

상의 항목을 보유하고 있는 인터넷 개방형 백과사전인 위키피디아 (http://www.wikipedia.org/)와 국내의 지식iN, 그리고 자가 조직적 사회집단이라 할 수 있는 다양한 커뮤니티 등은 자발적 참여와 집단지성collective intelligence*이라고 하는 구조적 특징을 가지고 참여 문화의 한 양상을 이루고 있다.

피에르 레비Pierre Lévy는 사람들은 인터넷을 통해 공유된 목적과 목표를 위해 그들의 개인적 전문성을 활용한다고 주장하고 있다. '모든 것을 아는 사람은 없다. 모든 사람은 무엇인가를 알고 있다. 모든 지식은 인류 내에 존재한다'라는 것이 그의 생각이다. 그리고 레비는 이런 지성과 지식 체계가 가능한 공간을 '지식공간'knowledge space이라고 명명하는데, 이른바 변화된 디지털 미디어 환경 속에서의 가상공간cyber space을 지칭한다. 그런데 이 공간이 현대사회 내에서 기존의 지식과 권력 구조를 변혁할 수 있는 엄청난 잠재력을 가질 수 있는 것은, 이 공간 내에서 지식과 정보가 구조화되는 체계와 그 발화 과정 때문이다. 물론 이 공간은 이미 완전히 실현되어 있는 공간은 아니다. 모든 사람이 그 공간의 잠재력을 감지하고 깨달을 때 가능한 공간이기 때문이다. 그러나 레비는 미래적 관점에서 기술의 진보 방향을 가늠하고, 또 윤리적 척도를 제시함으로써 도달할 수 없는 유토피아가 아니라 도달할 수 있는 유토피아로서의 미래 공간을 전망하

* 집단지성은 프랑스의 사회학자이자 철학자인 피에르 레비가 처음으로 제안한 개념이다.

고 있다고 볼 수 있다.

레비는 '코스모피디아'cosmopedia라고 명명한 이러한 이상적 지식공간에 가장 근접한 것으로 온라인상의 '팬 커뮤니티'를 지적하고 있다. 팬 커뮤니티라는 것은 본디 지리적 공간이 아닌 연대감을 기준으로 구성원을 정의해 왔고, 팬덤이라는 것이 네트워크로 연결되기 훨씬 전부터 가상적 커뮤니티로 존재해 왔고, 수용자들이 능동적이고 쌍방향적으로 지식을 전달할 수 있는 '상상의 커뮤니티'가 되기 때문이다. 그리고 이 팬 커뮤니티는 집단지성이 할 수 있는 것과 같은 것을 실천할 수 있다. 낸시 베임Nacy Baym은 "대규모의 팬 커뮤니티는 가장 헌신적인 팬 한 명이 도저히 할 수 없는 것을 한다. 예컨대 팬 커뮤니티는 전례 없는 엄청난 양의 관련 정보를 축적하고, 보유하고, 지속적으로 순환시킬 수 있다"라고 주장한다.

집단지성은 집단 전체가 진실이라고 믿고 공통으로 가지고 있는 정보인 '공유지식'shared knowledge과는 구별된다. 집단지성은 집단 구성원 개개인이 가진 지식과 정보의 총합으로 특정한 질문에 대답할 수 있는 '사유하는 커뮤니티의 지식'이다. 뿐만 아니라 어디에나 분포하고, 지속적으로 가치가 부여되며, 실시간으로 조정되고 동원되는 지성을 뜻한다. 다시 말해 집단지성은 인간들이 서로를 인정하며 함께 풍요로워지는 것이지, 물신화되거나 신격화된 공동체 숭배가 아니다. 그리고 레비가 제시하는바, 이 사이버 공간 속에서는 직접민주주의적 장치를 통해 공동의 문제를 수립하고, 다듬고, 논거를 만들며, 다양한 의견을 표현하고 채택하는 과정을 통해 집단지성의 과정을 드러

낸다. 또 전체주의가 아닌 다성적 합창과 같은 집단적 발화 주체를 형성하게 된다. 이런 과정은 팬덤의 문화 활동과 다르지 않으며, 기존의 체제와 권력 구조를 변혁할 수 있는 엄청난 잠재력을 가진 과정으로 볼 수 있다.

인터넷과 컴퓨터 기술의 발전에 힘입은 미디어 환경은 레비의 말처럼 집단지성의 돌이킬 수 없는 전환점을 겪게 되는데, 마찬가지로 팬덤 또한 인터넷과 디지털 미디어의 일상화로 인해 큰 변화를 겪게 된다. 팬 커뮤니티의 규모는 커져 가고 커뮤니케이션의 상호 반응 속도 또한 가속화됨에 따라 소비자 운동을 위한 훨씬 더 효율적이고 효과적인 근거지가 될 수 있게 된 것이다. 뿐만 아니라 컴퓨터 네트워크 활동을 통해 팬들의 생산 활동 또한 변화를 겪게 된다. 팬들의 잡지는 웹 잡지로 교체되고, 팬들에 의해 재조정된 텍스트들은 디지털화되고 월드와이드웹world wide web과 다양한 디지털 미디어 플랫폼으로 전달되고 유통될 수 있는 환경으로 변한 것이다.

또 웹상에 무수히 존재하는 개인 블로그는 집단지성과 팬덤의 또 다른 가능성을 열어 준다. 웹 로그web log의 줄임말인 블로그blog는 다른 웹사이트를 요약하거나, 연결하거나 혹은 개인의 반응을 보여 주는 개인적인 하위문화를 표현하는 뉴미디어의 형태이다. 블로그는 다른 사이트를 해체하거나 분해하는 등 비판적인 기능을 수행할 수도 있고, 어떤 경우에는 미디어 제작자와 동맹을 맺어 특정한 정보와 지식을 유포할 수도 있다.

그런 이유로 레비가 지적하듯 윤리적인 기준이라는 것이 간과될

수 없는 것인데, 적어도 윤리적 기준이 고려되는 틀 안에서 블로거들은 다양한 지식과 정보가 상호 연결되게 하는 '풀뿌리 중간 매개자' grass intermediaries의 역할을 하고 있다고 볼 수 있다. 지식과 정보 전달의 촉진자로서 블로깅은 이념적 입장을 기술하는 것이 아니라, 커뮤니케이션의 과정이 되기 때문이다. "새로운 프롤레타리아 계급은 오로지 서로 단결함으로써 해방될 것이다. 스스로 탈범주화하고 비슷한 노동을 하는 사람들(다시 말하지만, 거의 모두가 그렇다)과 동맹을 결성하고, 밀실에서 해 왔던 활동들을 전면에 내세우고, 집단지성의 결과에 대한 책임감을 전 지구적으로 인식하고 받아들여야 한다"라는 레비의 주장은 '다대다'many-to-many라고 하는 커뮤니케이션 환경 속에서 어떻게 집단지성이 그 공간에서 가능하고, 또 그것이 새로운 질서 모색의 가능성을 담지할 수 있는지 함축하고 있는 듯하다.

다양한 인터랙티브 아트의 구상과 기술적 구현

미디어 아트와 그 외 인터랙티비티를 이용한 다양한 응용 작품들에서 그 '상호작용'을 구현하는 것은 관객이 작품을 향해 말걸기를 시도할 때의 다양한 기술들과 작품의 반응을 구현하는 기술로 우선 구분 지어 볼 수 있다. HCI, 컴퓨터 비전, 센서 활용 기술 등은 전자에 해당할 것이고, 그래픽 렌더링, 애니메이션, 촉감 표현 기술 등은 후자에 해당할 것이다.

HCI: Human Computer Interaction

HCI 개념의 고려가 없을 때, 기술에 대한 고려는 단지 컴퓨터 중심의 연구가 대부분이었다. 그러나 융합적 개념인 HCI에 대한 고려를 통해 기술은 인간을 만나게 되었다. 컴퓨터와 인간 간의 상호작용이라는 개념에서 알 수 있듯, HCI라는 것은 기술 혹은 시스템으로 불리는 컴퓨터 과학과 사용자의 심리, 행동, 활동 등 인문학적 연구를 아우르는 개념이다. 즉 HCI라는 것은 기술만의 독자적 개발이나 발전이 아니라 그것을 사용하게 되는 인간에게 적합한 컴퓨터 시스템을 구상하고, 설계하고, 구현하는 작업이라고 할 수 있다.

여기서 핵심적인 이론의 틀은 인간이 기계에 맞추는 것이 아니라 컴퓨터라는 기계(하드웨어와 소프트웨어 모두를 포함)는 인간에게 맞추어져 제작되어야 한다는 철학을 가지고 있다는 점이다. 그리고 컴퓨터와 사용자 사이의 대화, 상호작용성을 연구하는 학문이다. 즉 어떻게 하면 인간의 메시지와 컴퓨터의 메시지가 잘 소통될 수 있을까 하는 방법에 대한 학문이라고 할 수 있다. 따라서 이런 HCI 개념에 염두를 둔 작품들은 겉으로 드러나는 인터페이스interface에도 염두를 두지만, 인간 자체에 대한 고려도 하게 된다.

센서 활용 기술

HCI를 가장 쉽게 구현하는 것은 인간의 오감에 대한 이해와 그것을

작품 구현에 활용하는 것이다. 컴퓨터는 일반적으로 모니터와 본체 그리고 키보드 등으로 구성되어 있다. 그런데 이런 시스템은 어떤 데이터를 입력하기 위한 장치이지 HCI를 고려한 장치라고는 할 수 없다. 그러나 쉽게는 음성인식, 터치인식, 또 최근 발달하고 있는 생체신호 기반기술 등은 인간의 감각이나 생체신호에 기반하여 구상되고 구현된 기술들로서, HCI 기술이라고 말할 수 있다. 컴퓨터 진화의 역사에서, 명령어를 키보드를 이용하여 입력하던 것에서 윈도우 창에 떠 있는 GUIGraphical User Interface를 클릭만 하면 그 창으로 가게 되는 것은 초보 단계의 HCI 구현이었다고 할 수 있다. 오늘날 대부분의 스마트폰에는 음성인식 장치가 있다. 나의 명령어를 말로만 하더라도 그 명령을 수행할 수 있다. 물론 이런 기능에는 기본적으로 기계의 음성인식 기능이 있어야 한다.

일반적으로 음성인식기는 음성 파형이 주어지게 되면 매 100분의 1초 단위로 그 시점에 있는 약 0.02초 정도 길이의 음편音片을 가져와서 분석하게 된다. 그 짧은 길이의 음성 파형은 여러 단계의 신호 처리를 거치게 되고 최종적으로 10개 이상의 숫자들이 나오게 되는데, 이 숫자들이 그 음을 구분하는 숫자들이다. 좀 더 쉽게 설명하면, 그 시점에서의 성대 진동 횟수와 입 모양을 그릴 수 있는 숫자들이다. 비유적으로 설명하면, 성문에서부터 입까지 찍는 특수한 사진기가 있다고 가정하고 그 사진기는 초당 100회 사진을 찍게 된다. 음성인식은 그 사진들을 시간축으로 나열해 놓고 어떤 말일까 계산하는 과정이다.

그래픽 렌더링

그래픽 렌더링Graphic Rendering이란 컴퓨터 그래픽스의 용어로 광원, 위치, 색상 등 외부의 정보를 고려하면서 사실감을 불어넣는 과정을 의미한다. 평면인 그림에 형태, 위치, 조명 등 외부의 정보에 따라 다르게 나타나는 그림자, 색상, 농도 등을 고려하면서 실감 나는 3차원 영상을 만들어 내는 과정 또는 그러한 기법을 일컫는 것이다. 즉 평면적으로 보이는 물체에 그림자나 농도의 변화 등을 주어 입체감이 들게 함으로써 사실감을 추가하는 컴퓨터 그래픽상의 과정이 곧 렌더링이다. 2차원이나 3차원 그래픽스 영상을 만드는 작업에 사용되는 기술로, 보통 2차원 그래픽스에서는 완료된 화상을 생성하는 최종 화상처리 공정을, 3차원 그래픽스에서는 컴퓨터 안에 기록되어 있는 모델 데이터를 디스플레이 장치에 묘화描畵할 수 있도록 영상화하는 것을 가리킨다.

　그렇다면 왜 이 기술이 필요할까? 사실 이것은 '눈속임'이라고 말할 수 있을지도 모른다. 실제로 우리가 모니터나 프린터를 통해 볼 수 있는 이미지는 컴퓨터에서 이미지를 디지털 정보화하는 과정을 거친다. 이미 널리 알려진 바와 같이 이진법의 수체계를 사용하는 가장 단순한 형태의 정보화 방법을 거친다. 'Yes or No'와 같은 논리의 이진법 수체계인 디지털의 원리는 단순히 설명하자면, 불을 '켜거나 끄는' 신호와 같다. 예컨대 하나의 스위치에서는 켜거나 끄는 두 가지 신호가 만들어지고 이 스위치를 나란히 2개 놓으면, 둘 다 켜지 않는 경

우, 앞의 것을 끄고 뒤를 켜는 경우, 앞의 것은 켜고 뒤를 끄는 경우, 둘 다 켜는 경우의 네 가지를 표현할 수 있다. 이런 식으로 스위치의 수를 3개, 4개, 5개, ……로 늘려 가면 더 많은 정보를 표현할 수 있다. 4개의 스위치라면 일종의 4비트와 같아 16가지를, 8개라면 8비트로 256가지를 표현할 수 있을 것이다. 만약 16개의 스위치만 있어도 6만 5000개 이상의 문자와 기호를 표현할 수 있다. 이런 방식은 컴퓨터에서 색상이나 빛의 정도를 표현할 때 기본적으로 사용될 수 있다.

이미 언급했듯, 이미지의 최소 단위는 픽셀인데 각 픽셀에 몇 개의 비트가 할당될 수 있느냐에 따라 색의 표현이 더욱 다양화될 수 있을 것이다. 물론 1비트는 흑백일 수밖에 없다. 이런 식으로 각 픽셀 단위로 그 사실감을 표현할 수 있다면, 그 정도에 따라 실제의 오브제와 유사한 그래픽을 만들어 갈 수 있다. 우리가 흔히 사용하는 디지털카메라의 경우, 은밀히 따지자면 이 카메라가 보여 주는 영상은 컴퓨터 속에 저장된 데이터라 할 수 있다. 그런데 3차원 그래픽은 컴퓨터가 순전히 정보만으로 가상의 3차원 물체를 형상화하는 것이 가능하게 한다. 정보에 지나지 않는 3차원의 세계가 우리의 눈에는 3차원 모델링과 3차원 렌더링을 통해 가시화될 수 있다.

1960년대 후반부터 컴퓨터에서 3차원 그래픽을 처리하고 표현하려는 시도는 있어 왔고, CADComputer Aided Design 시스템이 개발되었다. 그런데 이런 시스템이 가능했던 것은 18세기 프랑스 철학자이자 수학자였던 데카르트René Descartes의 이론이 근간이 되었다. 흔히 데카르트 좌표cartesian coordinate로 불리는 이것은 평면적인 X, Y 외

에 Z축이 있어 공간을 표현할 수 있는 좌표계이다. 물론 이렇게 되면 이 좌표계는 xy평면, xz평면, yz평면을 가지게 되고, 이 좌표계 내에서 변형이나 위치 변환, 방향 전환 등을 할 수 있게 된다. 이런 기본 틀을 이용하여 CAD와 같은 응용 소프트웨어가 개발된 것이

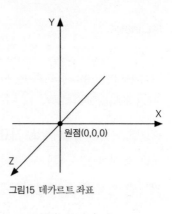

그림15 데카르트 좌표

다. 그리고 자동차나 선박 등의 디자인을 3차원적으로 할 수 있게 되었고, 이것을 평면이 아닌 시뮬레이션을 구동시켜 실제 만들어질 형상을 미리 제작할 수도 있게 된 것이다. 그리고 애니메이션을 위해서는 이러한 3차원의 그래픽 렌더링은 필수적이게 되었다.

3차원으로 오브제를 표현하기 위해서는, 이 좌표에 수치로 정의하는 과정이 우선되어야 한다. 이 과정은 흔히 모델링modeling이라 부르는 과정으로 그물망처럼 그려지게 된다. 그리고 모델링된 오브제는 매핑mapping이라는 과정을 거쳐 물체의 공간적 부피를 구축하게 된다. 어떤 오브제의 질감과 색을 표현하기 위해서는 매핑의 과정이 꼭 필요하다. 이 과정은 물체의 표면을 평면 위에 완전히 펼쳐 놓은 것을 상정하여 그것에 평면적인 색과 질감을 부여하는 작업이다. 매핑하려는 이미지는 마치 지도를 펼쳐 놓은 듯 펼쳐진 평면이 되는데, 여기를 좌표로 둘러싸게 되면 매핑이라는 과정이 완성되는 것이다. 이런 과정은 많은 영화에 적극적으로 도입되었다.

애니메이션

넓게 본다면, 애니메이션 기술은 컴퓨터 그래픽 기술에 속한다고 할수 있다. 그러나 분명 애니메이션이라는 단어 자체가 가진 뜻을 상기해보면, 이것은 생명이 없는 사물에 정신과 영혼을 불어넣는다는 의미다. 즉 살아 있는 효과를 주는 기법이라는 것이다. 우리가 흔히 알고있는 TV 만화, 애니메이션 영화 등이 모두 이것에 속할 수 있다.

기본적으로 이 기법의 원리는 '정지된 이미지'still image를 연속적으로 보여 주어 보는 이로 하여금 이것이 마치 연속된 동작인 것처럼 보이게 하는 것이다. 이런 현상은 인간 눈의 잔상 효과persistence of vision 때문에 가능하다. 이미지가 사라져 버리더라도 사람의 눈이나 뇌에 계속 남으려는 효과가 있어, 실제로 초당 15장 이상의 이미지가 눈에 노출되면 자연스러운 움직임으로 지각될 수 있다고 한다. 전통적인 애니메이션 중 가장 널리 알려진 것이 셀 애니메이션cell animation이다. 여기서 셀이란 의미는 셀룰로이드celluloid라는 투명한종이를 뜻하는 것으로, 여러 장의 배경이나 전경 이미지를 각 셀에 그려 그것을 중첩해 놓고 하나의 프레임을 만들어 가는 형식이었다.

그러나 컴퓨터가 등장하면서 상황은 급속히 달라진다. 스프라이트 애니메이션, 벡터 애니메이션 등 다양한 기법이 개발되고, 서로 다른 이미지가 겹쳐지면서 점차 변화해 가는 몰핑morphing 기법 같은기술들이 개발되어 많은 영화, 만화 그리고 상업용 광고에도 사용되게 되었다. 여러 영화 등에서의 실례는 다른 장에서 이야기할 것이다.

【4장】
인터넷 아트: 사이버 시대의 예술

인터넷의 시작과 역사

책상 위의 컴퓨터뿐 아니라 스마트폰 등을 이용하여 현대인들은 쉴 새 없이 인터넷에 '접속'한다. 이메일 체크와 쇼핑, 검색 그리고 SNS로 대화하기 등 그 작업의 형태도 다양하다. 이렇게 일상생활을 점령하고 있는 인터넷 망 혹은 인터넷 문화의 기반 인터넷은 흥미롭게도 국방부 등 정부의 인터넷 툴에 의해 시작되었다. 그리고 인터넷의 진화에는 컴퓨터와 전자 데이터 사이의 상호 연관된 역사가 그 배경이 된다.

19세기, 찰스 배비지Charles Babbage는 컴퓨터와 같은 기계를 꿈꾸던 공상가였다. 케임브리지 대학교의 수학과 교수였던 그는 지시된 명령에 따라 임무를 수행하는 장치를 만들고자 했다. 오늘날의 '프로그램'이다. 그가 고안해 냈던 것은 천공카드punch cards에 의해 조작되는 계산기였다. 이 장치에는 오늘날 컴퓨터의 램이나 메모리 같

은 형태의 요소가 있지만, 사실상 이 장치는 크기가 거대하고 증기 동력을 사용하도록 고안되어 배비지 시대에는 실제로 제작되지 못했다. 그리고 실질적으로 인터넷이 가능한 컴퓨터는 1943년 앨런 튜링Alan Turing에 의해 만들어졌다. 이 컴퓨터는 최초의 진공관 컴퓨터로, 텔레타이프 기술자들이 종이테이프에 천공하는 판독체계를 이용한 컴퓨터이다. 이 컴퓨터는 독일의 에니그마Enigma라는 장치가 암호로 발신한 전파에서 데이터를 가로채 이를 빠른 속도로 입력하고 처리할 수 있었다. 이 방식을 통해 컴퓨터 기술자들은 숫자뿐 아니라 문자와 관련된 일에도 이 컴퓨터를 사용할 수 있게 된 것이다.

그러나 컴퓨터를 작동할 수 있게 하는 컴퓨터 언어 개발에는 그레이스 머리 호퍼 박사Dr. Grace Murray Hopper의 역할이 중요했다. 그녀는 코볼COBOL: Common Business Oriented Language 언어 개발에 중추적 역할을 하여 이 언어가 미국의 군대에서 사용하는 데도 영향을 끼쳤으며, 1945년 컴퓨터 버그bug를 처음으로 발견하기도 했다. 이렇게 점차 진화하던 컴퓨터는 1980년대에 들면서 획기적인 전환기를 맞이한다. 1981년 IBM 사가 개인용 컴퓨터라는 뜻의 PCPersonal Computer를 출시했다. 물론 이젠 고인이 된 애플 사의 공동 창업자인 스티브 잡스Steve Jobs와 스티브 워즈니악Steve Wozniak도 1970년대에 몇 개의 애플 컴퓨터 모델을 출시했지만, 1984년 애플의 대표적 컴퓨터인 매킨토시Macintosh를 개발하기 전까지는 PC와 경쟁이 되지 않았다. 그런데 PC의 인터페이스는 사용자가 명령어를 직접 입력해야 하는 시스템으로 개발되었다면, 디자인적으로 뛰어난 애플 사

에서는 스크린에서 클릭할 수 있는 아이콘을 개발했다. 즉 맥 컴퓨터는 컴퓨터 인터페이스를 시각적으로 드러내는 데스크톱의 대중화였다고 할 수 있다. 또 우리가 흔히 마우스라 부르는 도구도 개발됨으로써 우리가 오늘날 사용하는 컴퓨터의 대략적인 모습이 갖추어지게 되었다.

이처럼 오랜 기간에 걸친 컴퓨터의 역사와는 달리, 인터넷의 역사는 훨씬 집약적이다. 인터넷의 창시자로는 일반적으로 배너바 부시 Vannevar Bush를 일컫는다. 그는 MIT 공대 교수로 재직하면서 컴퓨터를 설계했는데, 1945년 「우리가 생각하는 방식으로」"As We May Think"라는 논문에서 메멕스Memex라는 흥미로운 시스템을 고안해 냈다. 물론 이 시스템은 논문상에서 설명된 가상 시스템이었다. 메멕스는 데스크 형태로 만들어져 다양한 사용자들이 동시에 여러 가지 마이크로필름을 검색할 수 있고 자신의 데이터도 입력할 수 있으며, 검색과 상호 소통이 가능한 정보 도서관의 개념을 가지고 있었다. 이런 시스템에 대한 제안 이후, 1960년대 테오도르 넬슨Theodor Nelson은 부시의 아이디어를 좀 더 발전시켜 '하이퍼텍스트'hypertext와 '하이퍼미디어'hypermedia라는 신조어를 만들어 냈다. 넬슨은 자신의 '재너두' Xanadu라 불리는 체계 속에서 텍스트, 이미지, 사운드를 서로 연결시키는 것을 제안했다.

인터넷이라는 개념에 골몰했던 부시와 넬슨이 공통적으로 관심을 가졌던 것은 부시의 논문 제목과 마찬가지로 인간의 비선형적인 사고와 경험이었다. 다시 말해 인간의 사고와 인지는 비선형적이며,

이를 컴퓨터의 시스템 영역으로 적용시키고자 했던 것이다. 이후 이
런 시스템은 정부의 리서치 도구로 이용되었다. 적어도 1989년 전까
지는 그러했다. 이후 영국의 팀 버너스 리Tim Berners-Lee는 월드와이
드웹을 제안했다. 버너스 리가 제안한 웹 시스템은 이전과 달리 오늘
날의 HTMLHyper Text Markup Language로 알려져 있는 프로토콜에 의
해 운영되는데, 데이터가 하이퍼텍스트 문자로 존재하면서 검색 작업
이 더 분산적이고 쉽게 되었다. 또한 한 시스템에 국한되었던 물리적
공간의 제약에서 벗어나는 발전도 가능했다. 웹의 빠른 진화는 응용
프로그램과 커뮤니티 공간의 가속화도 촉진시켰으며, 웹 브라우저와
인터넷 익스플로러Internet Explore의 등장으로 더욱 조밀한 웹의 발전
이 가능하게 되었다.

초기 인터넷 아트의 시작

인터넷 아트는 간단하게 인터넷을 통해 확산되는 디지털 아트라고 정
의할 수 있다. 인터넷 아트는 어느 정도 인터넷이 발전된 1990년대에
서 21세기 초의 기술 발전과 면밀한 관계를 가진다. 인터넷을 공간으
로 하여 펼쳐지는 일련의 예술작품과 행위를 인터넷 아트라고 부를
수 있다. 이런 새로운 예술의 형태가 각광받는 것에는 기술 발전과 더
불어 탈경계적인 다양한 주제들이 다루어질 수 있는 환경이었다는
점, 즉 정보, 소통, 상호작용 등 탈개념적인 다양한 주제들을 예술화
할 수 있는 환경이었다는 것이 중요했다. 인터넷 아트는 예술 생산의

범위와 가능성을 확장시키고, 예술 밖의 영역과 범주들과의 탈경계적 섞임이 가능했다.

인터넷 아트에 사용되는 도구는 이메일, 소프트웨어, 웹사이트가 대부분이다. 이런 이유로 이 도구들이 얼마나 기술적으로 집적되었느냐에 따라 작품들의 성공 여부가 결정될 수 있다. 다시 말해 인터넷 아트는 전 세계적으로 그 작품에 접속하는 횟수 혹은 접속량과 이메일을 전송하는 양 혹은 다운로드의 횟수 등으로 성공 여부를 판단할 수 있다. 인터넷 아트는 대중성 확보가 관건인데, 동시에 이 아트가 새로운 미학의 양상을 흥미롭게 보여 준다.

초기 영국의 인터넷 예술가 중 한 명인 히스 번팅Heath Bunting은 흥미롭고 재미있는 작품을 고안했다. 그는 1994년 '킹스크로스 역에서 전화 걸기'King's Cross Phone In라고 명명된 한 프로젝트를 계획한다. 이 프로젝트는 Cybercafe.org라는 웹사이트에 킹스크로스 역 주

그림16 킹스크로스 역

변에 있는 공중전화 부스의 전화번호를 웹상에 나열하고, 다양한 명령을 지시하도록 했다. 언제, 어떤 패턴으로 수화기를 들어 전화를 걸며, 낯선 사람과 대화를 하게 하는 등의 지시가 부여되었다. 실제로 8월 5일 정해진 날짜가 되자, 번팅은 킹스크로스 역으로 가서 수화기를 들고 전화를 하기 시작했고, 웹상에 접속하여 그를 따라 이 퍼포먼스에 참여하기로 했던 다수의 추종자는 그의 행동에 따라 전화를 하고 대화를 하는 등 프로젝트를 수행했다. 또 이 경험을 마친 후에는 웹상에 참여자들이 자신들의 체험담을 올리도록 했다. 이 프로젝트에 대해 스탠퍼드 대학교의 마이클 섄크스Michael Shanks 교수는 "기차역이 예술의 플랫폼으로 변환되었고, 주변에 있던 예상치 못했던 통근자들과 노동자들이 관객이 되었다"라고 프로젝트를 묘사했다.

이런 인터넷 아트가 남긴 것은 무엇일까? 우선 작가 번팅이 기획한 프로젝트는 사적私的인 예술의 공간이 아니라 공공의 공간이란 점이 획기적이었다. 대중이 이용하는 기차역이라는 공공의 공간을 예술의 공간으로 확장시켰는데, 그 중간에는 웹페이지의 공간이 존재한다. 즉 웹의 역량을 통해 예술의 공간을 공적인 공간으로까지 확대시킬 수 있었던 것이다. 번팅은 이 역 주변의 전화 부스에서 전화를 하도록 하는 날짜와 시간 등을 기획한 일종의 감독 역할만 했을 뿐이다. 기존의 의미에서의 예술가 역할은 아니었다. 많은 대중이 참여하도록 하고 유희적인 요소를 이 프로젝트를 통해 구현했다. 이는 단순히 웹상에서 검색을 하던 차원, 수동적인 차원에서 벗어나 능동적인 참여를 하게 하고, 대화 등의 행동을 하도록 유도하는 차원이었다. 또 관객

으로 참여한 노동자들과 통
근자들에게는 인터넷을 예술
참여의 장으로 소개했다.

'킹스크로스 역에서 전
화 걸기'에서는 공중전화라든
가 웹페이지, 전화 소리 등 일
상적인 도구들과 형식들이 그
대로 사용되었는데, 다만 그
공간적 배치가 달라짐으로써
하나의 퍼포먼스를 만들어
냈다. 물론 이런 지점은 뒤샹
의 「샘」과 맥을 같이한다. 다

그림17 번팅 프로젝트의 웹사이트

만 분명히 달라진 점은 이 프로젝트는 많은 대중의 참여로 함께 이루
어진 협동작품, 참여작품이었다는 점과 인터넷상의 웹페이지가 참여
자들의 허브 역할을 하고 있었다는 점이다. 바로 인터넷 아트의 중요
한 특징을 잘 반영한 것이라 할 수 있다.

웹 주소 http://www.irational.org/heath/_readme.html는
1998년 생성된 것으로 현재에도 운용되고 있는 페이지인데, 여기로
들어가면 〈그림 17〉과 같은 웹페이지 한 장을 보게 된다. 그리고 헤드
라인을 클릭하면, 인터넷 예술가 번팅에 관한 논문들에서 발췌한 텍
스트로 구성된 갤러시를 만나게 된다. 그리고 이 갤러시에 보이는 〈그
림 18〉의 'View'를 클릭하면 일종의 미술 갤러리와 같은 인터넷 갤러

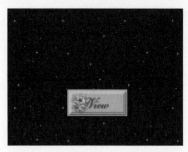

그림18 텍스트로 구성된 갤럭시를 통해 인터넷 갤러리로 들어가는 통로

리를 만나게 된다. 누구나 접속할 수 있는 공간, 그리고 어떤 대가도 없이 확산되는 예술작품, 이것이 인터넷 예술의 핵심이라고 할 수 있다.

그런데 실질적인 인터넷 아트의 원조는 슬로베니아의 부크 코직Vuk Cosik이라 할 수 있다. 그는 자신에게 온 이메일의 깨진 문자배열 중 유일하게 해독 가능한 Net.Art란 글자에서 영감을 얻어 1996년 트리스트에서 '넷.아트 그 자체'(net.art per se)라는 모임을 조직해 인터넷 아트의 시작을 알렸다. 짧은 역사에도 인터넷 아트는 창조적이고 혁신적인 인터넷 매체를 활용해 예술 생산의 범위와 가능성, 역량을 넓혀 왔다. 코직은 예술가가 되기 전 슬로베니아와 세르비아 등에서 고고학을 가르치다, 단순히 인터넷을 이용하면 출판비용과 독자와의 피드백 시간이 줄어들 것이라 여기고 인터넷에 관심을 가지게 되었다. 이렇게 시작된 관심은 월드와이드웹을 접한 후 그로 하여금 당시 활동하던 모든 것을 접고 인터넷에 몰두하게 만들었다. 그리고 이 인터넷 사이트를 통해 모든 이들에게 공짜로 사이트를 만들어 주기도 했으며, 예술도 이러한 방식으로 유통되어야 함을 통감했다.

그러다 번팅의 웹을 알게 된 코직은 넷net 작가들과 친밀해져 갔고, HTML에 능숙해지면서 다른 작가들에게 자신이 만든 이미지를

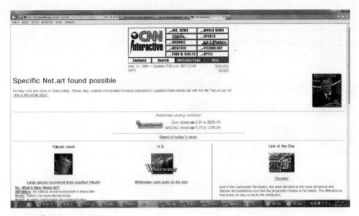

그림19 「넷.아트 그 자체」

보내기 시작했고, 점차 웹을 기반으로 자신의 예술 세계를 만들어 나
갔다. 그리고 첫 작품인 「CNN 인터랙티브」CNN Interactive라고도 불리
는 「넷.아트 그 자체」를 창조했다. 〈그림 19〉의 이 작품은 이탈리아에
서 열린 회의를 기념하는 가짜 CNN 사이트이다. 그런데 이 작품 속에
는 당시에 쟁점화되어 있던 다양한 사항들이 다루어지고 있다. 대중
매체와의 갈등, 패러디와 차용의 문제, 상업화된 미디어의 문제, 예술
과 일상의 경계 등이 그것이다. 이 작품은 CNN이라는 주류 미디어의
홈페이지를 복제한 사이트로, 일반적으로 CNN에 등장하는 여러 광
고가 가득하다. 이 작품은 미디어의 핵심적 홈페이지를 모방하면서
도 동시에 예술적 인증을 받기 위한 캠페인을 자체적으로 받으려 하
는 목적을 보여 준다. 코직이 만든 헤드라인을 장식한 결론을 통해 온
라인상에서 일어나는 인터넷 아트에 관한 논의를 활성화시켰다. 그리
고 이런 논의는 인터넷 망을 타고 전 세계적으로 확산되었다. 코직이

기술적 실수로 이메일 가운데서 우연히 만들어 낸 단어인 net.art가 이후 인터넷 아트에 가져온 공헌은 엄청난 셈이다.

텍스트 중심의 웹 아트: 장영혜중공업

한국 사람들에게 매우 잘 알려져 있는 인터넷 아트 사이트, 장영혜중공업(www.yhchang.com)을 방문해 본 적 있는가? 장영혜중공업은 무엇을 제조하는가? 장영혜중공업은 일반적인 중공업 회사가 생산하는 철강, 기계, 조선, 자동차 대신에 미술, 문학(텍스트), 음악, 기술(플래시) 등을 통합하는 웹 아트를 제조하여 인터넷이라는 미디어를 통해 전시한다. 따라서 우리는 장영혜중공업의 작품들을 웹사이트를 통해 쉽게 접할 수 있다. 이를테면 장영혜중공업의 작품은 벽에 걸 수 있는 평면도 아니고 손으로 만질 수 있는 입체(물질)도 아닌 비물질적

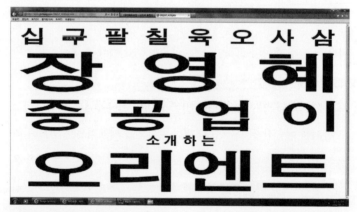

그림20 장영혜중공업의 텍스트 메시지

이며 '말', 즉 언어이다.

결국 장영혜중공업의 작품은 꼭 미술관이나 화랑의 전시장을 찾지 않아도 집에서나 사무실 등 인터넷이 되는 곳이면 어느 곳에서나 그리고 원하는 시간에 볼 수 있다. 앤디 워홀이 스튜디오 팩토리를 통해 자신의 팝 아트를 생산한 것처럼 장영혜중공업은 웹, 즉 인터넷을 통해 작품을 볼 수 있는 웹 아트를 생산해 내는 그룹으로 장영혜와 마크 보주Marc Voge 두 사람이 결성한 팀이다. 일종의 한미韓美 합작품인 셈이다. 이들은 1999년 첫 작품 「삼성」SAMSUNG을 발표한 후 2000년과 2001년 웹 아트계의 오스카상으로 불리는 웨비상Webby Awards을 받았고, 2003년에는 베니스 비엔날레 본 전시에 참가하는 등 국제무대에서 주목받기 시작했다.

그리고 대부분의 작품은 플래시 프로그램을 이용한 텍스트 애니메이션이다. 작품들은 단순한 음악의 비트에 맞추어 숫자나 문자 등

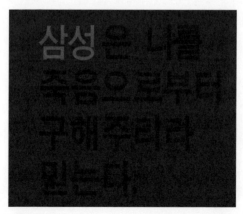

그림21 「삼성」

의 이미지 텍스트들이 플래시 프로그램을 통해 관객에게 보인다. 그리 세련된 이미지도 아니고, 한국어의 경우 대부분 고딕체로 텍스트가 전달된다. 여기서 제공되는 모든 작품은 숫자 세기로 시작한다. 10, 9, 8, …… 등 아라비아숫자로 시작하기도 하고 한글이나 영어로 시작하기도 한다. 그리고 많은 작품은 단순한 화면 위에 텍스트가 보이기 때문에 한국어, 영어 등 다양한 언어로 제공되고 있다. 그리고 이 빠른 텍스트들은 음악의 비트에 맞추어 지나가기 때문에 관객은 그 텍스트를 집중해서 읽거나 혹은 봐야만 한다. 그리고 어느 정도 화면이 지나가고 나면, 이 텍스트들의 내용에 대해 생각하고 숙고하게 되는 과정을 경험하게 된다. 그렇다면 이런 작품의 의도는 무엇일까?

이 그룹의 이름이 장영혜중공업인데, 그럼 일반적인 중공업 회사와 관련이 있는 것일까? 실제로 이 그룹에서 보여 주는 작품들은 정치, 권력, 자본, 욕망, 죽음, 섹스, 여성 등 사회적 현실을 주제로 다룬다. 그렇다면 특히 이 그룹의 대표작인 「삼성」과 같은 제목에서 연상되는 산업과 관련이 있는 작품들일까? 장영혜중공업의 「삼성」은 삼성의 대표적 컬러인 파란 바탕 화면에 검정 타이포로 10에서 1까지 카운트다운을 하고, '장영혜중공업이 소개하는'이라는 화면으로 시작된다. '잡음', '내 작품과 삶은 침묵을 거부한다', '삼성은 나를 죽음으로부터 구해주리라 믿는다', '삶에도 죽음에도 삼성', '삼성의 뜻은…… 사랑 러브' 등 삼성을 자신의 삶과 죽음 모두에서 구원해 줄 유일한 대안으로 찬미한다. 마치 삼성을 예찬하는 듯한 텍스트들이 음악의 비트에 맞추어 타이포가 점점 커지기도 하고 작아지기도 하

면서 화면을 스쳐 지나간다. 그렇다면 이 작품은 삼성에 대한 기업 찬미가인가? 도대체 '삼성은 나를 죽음으로부터 구해주리라 믿는다', '삶에도 죽음에도 삼성' 등의 도발적인 내용은 무엇일까?

장영혜는 1999년 삼성병원 내에 있는 삼성병원 장례식장을 방문했다고 한다. 당시 그녀는 '삼성'이라는 브랜드 혹은 그 고유명사가 우리의 삶과 죽음, 생명을 관리하는 것이라는 생각을 갖게 되었고, 이후 '장영혜중공업'을 만들게 되었다고 말한다. 삼성은 생명의 탄생과 죽음을 함께하고 동시에 한국인의 삶 도처에 산포되어 있는 것이 사실이다. 이런 삼성에 대해 언뜻 보기에는 찬미 같으면서도 관객에게 그 내용을 숙고하게 만드는 텍스트를 만들어 내고 있다. 삼성이라는 거대한 기업 혹은 브랜드가 이 작품 속에서 관객에게 어떤 즐거움을 만들어 내는 소스로 작용하는 것은 아닐까?

작품 속에서 장영혜중공업은 "삼성의 뜻은 쾌락을 맛보게 하는 것"이라고 말하고 있다. "내 작품은 시댁을 흥보는 아줌마의 수다만큼 말이 많았다"라는 텍스트 문구대로 삼성은 한국의 어떤 길거리 전광판에도, 사무실에도, 주방에도, 그리고 목욕탕에도 있다. 작품의 번쩍이는 플래시 기술처럼 커다란 전광판의 거대한 번쩍거림으로 말이다. 뿐만 아니라 삼성을 광고하는 그것들은 많은 그 기업 제품의 소비자들을 유혹한다. 여자들이 꿈꾸는 로맨틱한 남자와의 포옹은 삼성 냉장고와 함께 가능하고, 가족의 사랑과 행복도 삼성과 함께하면 가능한 듯한 유혹들이 일상에 가득하다. 정말 가능하다면, 삼성은 인간을 죽음에서 구해 줄 수 있을 것같이 말이다. 관객들은 생각하게 된

그림22 장영혜중공업 웹사이트

다. 이 「삼성」은 무엇일까? 우리가 유혹되는 쾌의 결정체는 아닐까 하고 말이다.

　이 작품은 장영혜중공업의 대표작이면서 또한 다른 인터넷 아트 혹은 웹 아트와 구별되는 특징을 가지고 있다. 작품 「삼성」이 아직 플래시 작업이 일반화되지 않은 시기였던 1999년에 발표되었다는 점을 생각해 보면, 일단 기술적으로도 파격적이라 할 수 있다. 2000년 이후 모션 그래퍼가 일반화되긴 했지만, 작품이 만들어진 당시에는 충격적인 텍스트 플래시를 경험한 셈이기 때문이다. 또 다른 한 가지의 특징을 꼽자면, 이 작품은 일반적인 인터넷 아트들이 가지는 상호작용성을 표방하지 않고 있다는 점이다. 실질적으로 오늘날까지 다른 작품들에서도 장영혜중공업 그룹은 초기 방식을 거의 고수하고 있다. 한 작품을 클릭하여 시작하게 되면 되돌아갈 수도 없다. 클릭할 수 있는 어떤 아이콘도 존재하지 않기 때문이다. 두 가지 혹은 세 가지의 색깔

로 대비되는 바탕화면과 텍스트, 음악 그리고 플래시 툴로만 제작되기 때문이다.

장영혜중공업은 "내 작품에는 상호성이 없다. 그래픽이나 그래픽 디자인, 사진, 배너, 수백만 개의 색상, 장난스러운 폰트 화려함이 부재한다. 나는 상호성을 특히 싫어한다. 내게 상호성이란 무가치한 것이며 웃음거리다. 총의 방아쇠를 당기면 띡 그리고 탕 그게 끝이다. 그것을 통해 즐거움을 얻는다는 게 이해 가지 않는다. 인터랙티브 아트를 클릭할 때면 내가 스키너 상자에 들어 있는 쥐같이 느껴진다. 단지 다른 점은 충격이 아니라 형편없는 보상을 받는다는 점뿐이다. 나의 웹 아트는 인터넷의 정수를 표현하고자 한다. 상호성, 그래픽, 사진, 디자인, 배너, 색상, 폰트 그리고 그 나머지를 벗겨 봐라. 무엇이 남는가? 바로 텍스트이다"라고 주장한다. 인터랙션이 없는 텍스트 중심의 인터넷 아트가 이 그룹의 지향점인 것이다.

장영혜중공업 그룹이 지향하는 것은 이미지 중심의 전달보다는 텍스트, 즉 내용을 강렬한 이미지로 전달함으로써 관객에게 더욱 집중해서 숙고하도록 하는 효과를 위한 기술 적용 방식이다. 이 전달 내용은 왜 중공업이란 단어 속에 담겨 있는 것일까? 단지 무거운 제품을 만들어 내는 것이 중공업이 아니라 삶의 기초적인 근간이 되는 기초산업에 해당하는 생각을 전달하고 창조한다면 그것이 중공업이 아닐까 하는 장영혜중공업 그룹의 생각을 읽을 수 있을지 모르겠다. 그리고 삼성을 비롯한 대기업의 문제, 자본주의 사회에서의 자본과 쾌의 문제 등을 숙고하게 만드는 작품이었다. 뿐만 아니라 웹 아트 범주

안에 속하면서도 웹 아트의 가장 기본 속성인 상호작용성을 거부하여 역설적이게도 미디어 아트 자체에 대한, 미디어 자체의 속성에 대한 비판도 읽어 갈 수 있는 작품이어서 흥미롭게 관객을 매료시키는 것이다.

하이퍼미디어(텍스트) 미학과 네트워킹

'원격현장감'telepresence이라는 용어는 다른 공간이나 시간을 경험하고 느낄 수 있다는 뜻을 가지고 있다. 실제로 가상현실에서 나온 용어인데, 이 용어는 또한 인터넷 활동의 중요한 특징을 묘사하고 있다. 가장 흔한 장면은 바로 우리가 스마트폰으로 운용하고 있는 카카오톡과 더불어 트위터, 페이스북 등이 아닐까 생각된다. 문자나 이메일 등 일종의 텔레프레전스적 활동들은 전화와 이메일 서비스 등을 통해 가능했지만, 카톡과 같은 프로그램이 인기를 누리는 이유는 이들만이 가능한 실시간 커뮤니티 형성과 상호작용적인 댓글로 소통할 수 있기 때문이다. 이러한 원격현장감이 가능한 감수성은 공간적으로 떨어져 있는 곳에 있으면서도 사이버 공간에서의 소통을 통해 친밀감을 느끼는 것을 의미한다. 인터넷이나 네트워킹 활동은 사이버 공간이 고립적이거나 현실과 단절되는 것이 아니라, 연결과 소통을 강조하게 된다.

인터넷이 네트워킹 활동의 일부라는 것을 알게 된 예술가들은 그러한 기능을 예술작품을 구현하는 데 적용하게 되었다. 그 대표

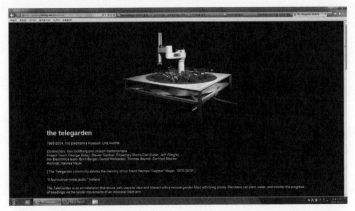

그림23 「텔레가든」

적인 예가 바로 켄 골드버그Ken Goldberg와 조세프 사타로마나Joseph Santarromana의 공동 작품인 「텔레가든」The Telegarden이다. 'tele'라는 기술적인 용어와 'garden'이라는 단어의 합성어로 제목이 뜻하는 바는 멀리 떨어져 있는 정원이란 의미다. 이 작품은 일종의 설치작품으로, 웹 사용자들이 이 웹을 방문하여 이 작품을 보고 살아 있는 식물들로 가득 차 있는 식물들을 키워 가는 상호작용의 활동을 기획한 것이다. 전 세계에 흩어져 있는 사용자들은 그들이 누구인지 서로 알지도 못하지만, 동시에 정원을 볼 수 있고 그들만의 커뮤니티를 형성할 수 있다. 이 사용자들은 정원의 식물을 키운다는 공동의 목표를 통해 돌보는 사용자가 누구인지 알 수 있고, 웹사이트의 채팅 시스템을 통해 상호 간 의견을 교환하는 의사소통 시스템도 형성한다.

21세기 전환기에 만들어진 이 작품은 산포되어 있는 사용자들의 커뮤니티를 형성한다는 중요한 의미도 보여 준다. 현실과 가상 사

이의 경계 또는 탈경계의 문제에 대한 철학이 엿보이기 때문이다. 우리는 가상과 현실을 구분하기 좋아한다. 사이버 공간이 사이버 공간일 수 있는 것은 현실의 공간과 경계를 짓기 위함이다. 그러나 「텔레가든」의 경험에서 얻게 된 사실은, 물리적 현실이라는 것이 생각만큼 공고한 경계를 두르고 있지 않을 수도 있다는 점이다. 즉 현실은 가상에 의해 쉽게 잊혀질 수도 있고, 가상의 경험이 현실의 경험과 무관하지 않다는 것도 알게 된다. 이런 맥락에서 볼 때, 가상의 공간에서 만들어지는 네트워킹의 활동이 현실에서의 사회 문화적 의미 또한 가지게 된다.

네트워킹 활동은 상호작용성에 기반하고 있으며, 이런 상호작용은 인터넷 아트의 기본적인 구성요소인 하이퍼미디어(텍스트)의 특성에 근간한다. 인터랙션이 거의 없는 장영혜중공업의 작품들도 소리, 문자, 숫자 등이 하이퍼되는 하이퍼텍스트를 갖추고 있으며, 일반적인 인터넷 아트 작품들은 다양한 텍스트와 미디어들의 연결과 이음을 통해 열린 공간을 만들고 있다. 이런 기술 구현을 통해 인터넷상에서의 내러티브 구성력은 여러 텍스트를 연결해 주도록 했다. 상호작용하고 소통하는 언어체계인 하이퍼텍스트가 만들어지는 셈이다. 하이퍼텍스트는 웹의 초기 단계에서부터 발전했는데, 우선적으로 부시나 넬슨과 같은 미국 이론가들이 제안한 전자 아카이브와 밀접한 관련성이 있다. 이는 인간의 지각 양상을 그대로 외연화하기 위한 고안이기 때문이다. 인간의 뇌는 '연상작용'을 하게 되는데, 이 연상작용은 선형적이지도 않고 연속적이지도 않다. 오히려 비선형적이며 한 가지

에 또 다른 가지를 쳐 나가는 분기分岐, divergence 형태를 띠며, 때로는 불연속적인 측면도 있다. 하이퍼텍스트의 툴은 인간의 이러한 지각체계를 온전히 구현하려는 목적성을 가진 작업이다.

하이퍼텍스트란 것은 2개 이상의 텍스트 덩어리가 연결되어 있음을 의미한다. 하이퍼텍스트는 하나의 체계가 아니라 포괄적인 용어로, 컴퓨터가 만들어 낸 비선형적·비순차적 공간에서 이루어지는 텍스트를 의미하는데 넬슨에 의해 고안되었다. 이 텍스트의 특징은 인쇄된 텍스트와는 달리 텍스트 단위들 간에 여러 개의 통로를 제공하는데, 이 단위들은 롤랑 바르트Roland Barthes의 용어를 빌려 '렉시아' Lexia라고 불린다. 인쇄된 텍스트가 단일한 방향의 페이지 넘기기를 하는 것과는 대조적으로, 거미줄처럼 연결된 렉시아의 그물망과 그것들 사이의 서로 다른 통로들로 이루어진 네트워크를 활용하여 새로운 기술을 구현하게 되는 것이다. 이런 작동은 근본적으로 상호작용적이고 '다성적'polyvocal이며, 단정적인 발언보다는 담론의 복수성을 선호함으로써 독자를 저자의 지배로부터 해방시킨다. 이런 이유로 하이퍼텍스트는 독자 혹은 관객을 저자와 공동의 작업에 참여하도록 유도하는 셈이다. 이런 특징은 글 혹은 이미지 등 한 가지 매체만의 속성을 지니지 않고 작품의 유기적인 구조에 기반해 단일한 의미나 독점적인 권위를 점할 수 없게 한다. 즉 유동적 성격을 띠게 되어 특권적 지위나 기존의 위계질서를 해체시킬 수도 있게 한다.

실질적으로 하이퍼텍스트론의 가장 열렬한 이론가인 조지 랜도 George Landow는 롤랑 바르트를 위시하여 장 보드리야르, 질 들뢰즈

와 펠릭스 가타리, 자크 데리다 그리고 헐리스 밀러Hillis Miller를 인용하며, 하이퍼텍스트가 '해체이론'deconstructionism을 물질적으로 구현한다고 주장한다. 이 구조 속에서는 작가의 주체와 작품 의미의 중심성을 허용하지 않고, 하이퍼텍스트 자체의 유동성과 가변성 그리고 연계성 등 기호들 간의 순간적인 관계를 그대로 구현한다고 랜도는 보고 있다. 이런 하이퍼텍스트적인 속성을 갖는 인터넷 아트는 관객의 자의적인 일탈을 조장하고, 또 다른 텍스트와의 관계성, 작품과 관객과의 상호작용성을 더 중요시하게 된다. 이런 의미에서 랜도가 "글쓰기에서 하이퍼텍스트로 가는 정보 테크놀로지의 역사가 민주화를 확산한다"라고 주장한 것은 참으로 의미심장하다 할 수 있다.

이런 하이퍼텍스트성은 실험적인 픽션fiction을 만들어 내기도 했다. 1997년, 시각예술가 마크 아메리카Mark Amerika는 내러티브의 몇 가지 전략을 사용한 「그라마트론」Grammatron(www.grammatron.

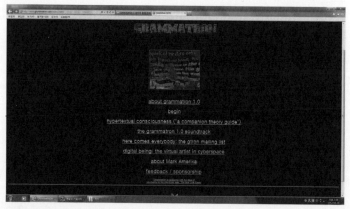

그림24 「그라마트론」

com)을 인터넷 공간에 올렸다. 마크는 작품에서 우선적으로 애니메이션을 사용하고 그다음에는 하이퍼텍스트를 활용했다. 또 오디오와 애니메이션 포맷을 이용하여 다양한 그래픽을 보여 주었다. 그리고 이 작품은 직선 구조로 내러티브가 진행되지 않게 하고, 하이퍼되도록 구성했다. 상상으로만 가능했던 하이퍼픽션을 계획함으로써 독자의 참여를 실질적으로 '텍스트와 독자의 퍼포먼스'로 전환시킨 것이다.

실질적으로 오늘날 현재 테크놀로지는 급속히 변화되고 있으며, 이에 따라 예술가들의 영역 또한 확장되고 있다. 관람자의 참여를 필요로 하는 다양한 웹상의 예술 형태가 출현 가능하기 때문이다. 물론 이런 예술의 경계 확장을 무조건적으로 낙관적으로 볼 수는 없다. 다양한 상호작용이 일종의 단순한 오락거리를 제공함으로써 예술적으로 퇴보할 가능성의 우려 또한 당연하기 때문이다. 하지만 적어도 이런 우려에 대해 비판적 시각을 항상 견지하기만 한다면, 다양한 실험적 예술 장르의 진화를 그리 비판적으로 볼 필요는 없을 것이라 여겨진다. 그리고 웹상에 개인 사이트를 가지고 있는 예술가들의 수가 엄청난 속도로 증가하고 있고, 최근의 인터넷 아트 프로젝트에서 보이는 그래픽을 이용한 새로운 예술 형식은 예술과 기술의 경계가 분명히 흐려지고 있음을 보여 준다.

예술과 과학기술의 융합 그리고 인간:
바이오 아트의 가능성과 문제점

포스트휴머니즘/포스트휴먼과 생명환경

여러 가지의 기술들은 '인간'에 대한 여러 관념과 생각들을 어떻게 바꾸고 있을까? 우리는 일상의 곳곳에서 인간과 기술의 관계를 주시하게 된다. 인간이 기술에 의존하며 살아가고 있다는 점도 어느 정도 인정하지 않을 수 없는 것이 현실이다. 물론 역사적으로, 인류학적으로 기술이라는 것은 인간의 다양한 욕구를 충족시켜 주는 일종의 도구적 차원에 지나지 않았던 시기가 대부분이었다. 그러나 근대 이후, 특히 산업혁명 이후 기술은 단지 도구의 차원을 넘어 우리의 삶과 인간이 '인간'the human이라 생각하는 개념과 관념의 구성에도 지대한 영향을 끼치게 되었다. 다시 말해 우리가 인간이라 정의하는 근본적인 정체성과 맥락에 큰 영향을 주게 되었다는 것이다. 이런 상황에서 일반인들에게 조금은 생경할 수 있는 '트랜스휴머니즘'transhumanism과 '포스트휴머니즘'posthumanism이라는 용어는 인간과 기술의 관계에

대해 때로는 유사하게, 또 때로는 상반되는 입장을 견지하면서 우리를 설득시키고 있다.

17세기 과학과 기술이 점차 발전하기 시작할 즈음, 역사적으로 서양 철학의 근간을 이루는 이원론二元論, dualism은 계몽주의 휴머니즘 enlightenment humanism의 발전과 밀접한 관계를 맺으면서 인간이 합리적이고 비물질적인 주체가 될 수 있는 지위를 획득하도록 조력한다. 이후 오랜 기간 인간에 대한 이원론적 이해는 그 공고한 토대를 잃어버리지 않았고, 데카르트적 자아 개념은 더욱 발전할 수 있었다. 트랜스휴머니즘과 포스트휴머니즘은 이러한 계몽주의 휴머니즘의 바탕이 되어 온 '자아와 세계의 관계'에 대해 새로운 시각을 보여 주기 시작했다.

포스트휴머니즘이 계몽주의 휴머니즘과 그 토대인 이원론을 대체할 수 있는 인간의 구성이 무엇인지, 새로운 인식의 패러다임을 모색하기 위해 노력했다면, 트랜스휴머니즘은 계몽주의 휴머니즘의 이원론을 차용하면서도 인간의 능력이 가장 극치에 이를 수 있을 때까지 휴머니즘의 특성을 '연장하고 확대'시킬 수 있는 방안을 강구하려는 지향을 보여 준다. 그래서 트랜스휴머니스트들은 이 능력의 향상을 위해 기술의 힘을 낙관적으로 받아들이고 그 목적에 도달하기를 희구한다. 그리고 그 욕망은 '포스트휴먼'posthuman에 이르도록 추동한다. 물론 이때의 포스트휴먼은 더 건강하고, 더 현명하고, 죽지 않는 불멸성을 가지고, 더 아름답고, 심지어 도덕적으로도 더 완벽한 인간이란 의미를 가지게 된다. 따라서 이 가치를 추구하는 트랜스휴머

니스트들은 계몽주의적 '진보'에 대해서도 낙관적으로 바라보면서 이를 적극적으로 수용하고, 인간이 더 나아질 수 있으며, 더 나아질 수 있는 다양한 기술, 특히 과학기술에 대한 적극적인 차용을 환영한다. 즉 '인간 강화'human enhancement 혹은 능력 향상과 관련하여 포스트휴먼으로의 진화에 대한 낙관적인 믿음을 표현한다고 볼 수 있다. 영국의 철학자 닉 보스트롬Nick Bostrom은 이런 가치관은 분명 르네상스 휴머니즘reneaissance humanism과 계몽주의enlightenment의 유산인 인간의 완벽성, 합리성 그리고 바람직한 인간의 도덕적 이상들을 직접적으로 가져온 것이라고 밝히기도 한다. 이런 트랜스휴머니스트들의 관점은 인문학자 캐서린 헤일스Katherine Hayles가 언급한 '포스트휴먼'과는 사실 거리가 있다. 실제로 헤일스가 주창하는 포스트휴먼은 계몽주의적 휴머니즘으로의 회귀도 아니고, 반휴먼도 아니기 때문이다.

캐리 울프Cary Woolfe와 같은 포스트휴머니스들은 트랜스휴머니스트들과는 다른 입장과 관점에서 기술 현상과 인간의 관계 맺음을 설명하고자 한다. 포스트휴머니스트들은 인간에 대해 말할 때, 다양한 설명 목록에 빠져 있는 요소 중 하나가 기술이라고 보고 있다. 다시 말해 인간과 기술이 구별되지는 않는 관계, 즉 인간과 기술 사이에는 경계가 없다고 보고 있으며, 인간의 구조가 또한 기술적 구조라고 주장한다. 이 말은 기술이 인간을 구성하는 근본 원리여야 한다는 주장이다. 즉 물질적 주체와 물질적 세계가 더 이상 근본적으로 경계를 짓기 어렵다는 의견인 셈이다. 이런 주장들이 의미 있는 것은, 슈퍼맨

과 같은 포스트휴먼을 만들어 내는 것을 이상으로 보는 트랜스휴머니스트들과는 달리 포스트휴머니스트들의 포스트휴먼이라는 것은 인간을 새롭게 구성하기 위해 낯설고 이질적인 요소들을 편견 없이 받아들임으로써 인간의 새로운 구조를 받아들이겠다는, 즉 인간의 존재론적 틀을 완전히 새롭게 짜 보겠다는 의도이다.

포스트휴머니즘에서의 포스트휴먼은 리오타르가 모더니즘과 포스트모더니즘을 다룰 때의 역설과 유사한 틀이다. 리오타르가 포스트모더니즘이라는 것이 모더니즘의 전이면서도 후가 되고, 모더니즘의 연장이면서 모더니즘의 해체라고 주장하듯, 포스트휴머니즘은 휴머니즘의 전before이면서 이후after가 되는 것이라고 이들은 주장한다. 기술적 도구뿐 아니라, 언어나 문화 같은 외부의 기제들과 인간이 상호적으로 '프로스테틱 공진화'prosthetic coevolution하는 것이며, 기술적·의학적·정보적 그리고 경계적인 그물망 속에 인간을 겹쳐 놓아 봄으로써 인간을 탈중심화decentering시키려는 전략이다. 바로 계몽주의적 휴머니즘이 표방하는 인간중심주의anthropocentricism에서 벗어나려는 움직임이 바로 포스트휴머니즘인 셈이다.

또한 포스트휴머니즘의 의도는 기술뿐 아니라 자연에 대한 우리의 견해도 교정하고자 한다. 아리스토텔레스 이후 자연은 인간이 만든 인공물과 차이가 있는데, 그것은 각각의 기원에 차이가 있기 때문이라고 여겨져 왔다. 기술의 기원은 인간이고, 자연의 기원은 인간이 아니기 때문이다. 즉 인간은 자연적인 어떤 것이 아니라는 생각이 오랫동안 지배해 왔다. 인간은 자연이 아닌 다른, 혹은 자연을 넘어서는

어떤 것의 기원점이 될 수 있도록 여겨져 온 것이다. 이렇게 이원적으로 양분된 자연과 기술 그리고 인간의 관계를, 비물질적인 주체와 물질적인 신체를 통합하고 새로운 형태의 인간 이해, 인간 구성의 틀을 마련하고자 하는 것이 포스트휴먼의 기획이다.

이러한 생각의 틀은 최근 20년 동안 다양하게 진행되고 있는 포스트휴먼의 예술적 표현 혹은 예술적 양상에 대한, 그리고 인간과 인간이 아닌 다른 생명체와 생명환경에 관한 예술적 표현에 대한 다양한 비판 혹은 윤리적 문제를 생각해 볼 수 있게 한다.

유전자 '변이'와 유전자 '이식'

최근 '트랜스제닉transgenic 아트'라는 용어가 널리 퍼지고 있는데, 이 의미는 생물체의 유전자를 조작하여 새로운 성질을 가지는 생물체로 변화시키는 기술을 이용한 일종의 바이오 아트 장르이다. 바이오 아티스트인 에두아르도 카츠Eduardo Kac가 시도한 트랜스제닉 토끼가 가장 대표적인 사례이다. 그는 해파리로부터 녹색 색깔을 표현하는 유전자를 추출하여 토끼의 DNA에 삽입한 후 발생시켜 초록 형광빛을 띠는 토끼를 만들어 냈다. 생명체를 조작하는 가장 근본적인 DNA 조작을 통해 새 생명을 창조해 낸 것이다. 이러한 예술적 행위가—물론 이것을 단순히 예술적 행위로 부를 수 있는지에 대해서는 또 다른 논의가 필요하지만— 단순히 과학기술을 이용한 예술적 표현의 한 종류로 볼 수 있을 것인지 혹은 새로운 종種의 탄생이나 돌연변이로 볼

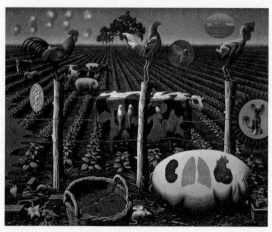

그림25 록맨의 상상력으로 표현된 그림

수 있는 것인지에 대한 논의와 이해가 필요하다.

〈그림 25〉는 미래의 환경과 자연의 모습을 자신의 상상력으로 표현해 내고 있는 알렉시스 록맨Alexis Rockman의 그림이다. 우리에게 익숙한 밭과 가축들의 모습이다. 그런데 울타리 안에서 멀리 보이는 젖소나 돼지와 달리, 전경화되어 있는 가축들의 모습은 정상적이기보다는 비정상적 모습에 가깝다. 젖소는 과하게 발달한 몸뚱이를 가지고 있는데, 아마도 젖소가 우유를 생산한다는 젖소의 '유용성'이 과하게 강조된 모습이다. 돼지 또한 유사한 형태이다. 비정상적으로 커진 토마토는 유전자 변형을 통해 얻어진 것이 분명함을 짐작하게 한다. 또 들쥐는 등에 인간의 귀와 같은 모형의 기관을 가지고 있는 기괴한 형상들로 표현되어 있다. 우리 눈에 자연스럽지 않은 모습을 하고 있는 동물과 식물들로 가득하다. 작가는 왜 이런 형상을 표현한 것일

까? 또 실제로 오늘날의 과학기술 힘으로는 창조할 수도 있는 이러한 동물들이 인간에게 시사하는 의미는 무엇일까?

자연스러운 진화 혹은 변화의 흐름에서 벗어나 동물과 식물 그리고 자연환경에 급격한 변화를 일으킨 동인은 바로 과학기술이다. 〈그림 25〉는 유전공학적 기술에 의해 인간의 요구에 가장 잘 부응하도록 만들어진 새로운 종에 대한 예술적 표현이며 새로운 종의 탄생이다. 그렇다면 이런 창조는 찰스 다윈Charles Darwin의 진화론 입장에서 볼 때 새로운 '분기'가 만들어 낸 새로운 종 탄생의 시작을 알리는 것인지, 단지 한 개체에서 일어난 돌연변이에 지나지 않는 것인지에 대한 생각을 하게 한다.

우리는 흔히 인간과 인간이 아닌 생명체들에 대해 '진화'란 단어를 사용한다. 그렇지만 일반적인 많은 오해들로 인해 실제 다윈이 주장한 진화의 개념과 동떨어지게 이 개념이 적용되기도 한다. 적어도 다윈이 주장한 진화의 개념을 올바로 이해하고, 또 그것의 사회 문화적 의미를 이해한다면 포스트휴먼에 대한 생각과 성행하고 있는 다양한 바이오 아트가 야기한 새로운 생태에 관한 인식의 틀을 어느 정도 만들어 갈 수 있을 것이라 생각된다.

다윈은 자신의 진화론을 주창하면서 창조론을 공격했을 뿐만 아니라, 당시 또 다른 진화론자인 장 밥티스트 라마르크Jean Baptiste Lamarck 등의 진화 이론도 공격했다. 다윈이 라마르크 등의 진화론자들을 비판한 가장 큰 이유는 모든 생물이 진보하는 성향이 있다고 보았던 점, 즉 생물이 점진적으로 발전한다는 법칙이 있다는 점 등이 잘

못되었다고 보았기 때문이다. 여기서 중요한 점은 우리가 상식적으로 생각하는 진화의 개념과 다윈이 실제로 언급한 진화의 개념에는 차이가 있다는 사실이다. 일반적으로 진화라는 것은 점진적인 발전을 하고, 그 발전에는 어떤 방향성이 있어 실제로 목적론적 경향이 있는 것으로 흔히 이해된다. 그러나 다윈은 그러한 목적론적인 진화를 전혀 언급하지 않았다. 그의 저작 『종의 기원』에서 주장하는 핵심적인 진화 개념은 '분기진화론'이다.

진화론은 18세기 이후의 산물은 아니다. 고대에서부터 시작된 진화론은 불온한 사상이라 여겨졌지만, 18세기 프랑스를 거쳐 19세기 영국에서 꽃을 피우게 된다. 그 배후에는 영국의 산업혁명과 발달된 기술 기반의 과학적 성과가 있었기 때문이다. 19세기에 다양한 화석이 발견되면서 멸종된 생물들의 존재가 확인되었고, 이제 더 이상 종의 불변설은 존립할 수 없는 상황이 된다. 또한 신대륙 발견 이후 새롭게 관찰된 많은 동식물 등은 그동안 창조론에서 주장했던 이론을 무용지물로 만들어 버린다. 일상에서는 과학기술을 원예에 적용하여 신품종을 만들어 내기도 함으로써 종이 변화할 수 있다는 사실을 눈으로 증명할 수 있는 시기가 되었다. 이때 나타난 다윈의 진화론은 이전의 진화론보다는 훨씬 급진적인 이론이었다고 할 수 있다.

다윈이 주장하는 '자연선택'은 라마르크의 '용불용설'과는 달리, 집단과 환경 사이에서 일어나는 상호작용에 의해 진화가 발생한다는 데 그 의미가 있다. 진화는 어떤 종 전체가 점진적으로 변화하거나 발전한다는 이론이 절대 아니다. 종에는 각각의 다양한 개체들이 있고,

이 개체들 사이에는 각각이 구별되는 저마다의 조그만 차이를 가지고 있다. 이것이 바로 변이變異, variation다. 현대 생물학에서 유전적 변이라는 용어로 설명하는 개념도 바로 이런 개체 간의 차이다. 그런데 동종 내에서 변이가 있는 종과 변종 사이의 격렬한 투쟁의 장이 펼쳐지게 된다. 그리고 그 당시의 환경에서 가장 적합한 종이 살아남게 되는데 이것이 바로 '자연선택'이다. 그런데 여기서 또 흥미로운 점은 이 자연선택에서의 '자연'은 다윈이 말하고 있는 '자연'의 의미에 국한된다. 다윈의 『종의 기원』 제1장은 '사육지배 하에서의 변이'다. 사육지배 하에서의 환경은 우리가 흔히 생각할 수 있는 '자연'의 상태가 아니다. '사육'이라는 말은 인간의 인공적인 무엇인가가 이미 개입될 수밖에 없는 상태이다. 이런 맥락에서 보면, 다윈의 논리에는 이미 인공적인 환경과 자연적인 환경이 모두 포함된 포괄적 개념으로서의 환경이 기저에 깔려 있다.

다윈의 자연선택설이 혁명적이라 할 수 있는 것은, 자연선택이 작용하는 개체 간의 변이가 우연적이면서도 무작위적으로 일어났다고 본 점이다. 다윈의 진화라는 것은 창조론의 목적론이 아닐 뿐 아니라, 또 다른 진화론자들의 더 나은, 더 완벽한 지점을 향한 목적론적인 것도 아니란 사실이다. 실제로 현대 생물학을 통해 유전적인 돌연변이가 무작위적이면서도 무목적적으로 일어난다는 것은 확인된 사실이다. 우연히 '돌연변이'가 생기고, 그것이 자연선택된다면 그 개체는 새로운 종의 시작이 된다. 큰 생태계의 체계 속에서 새롭게 갈라지는 하나의 '분기'를 형성하게 된다는 의미다. 그래서 '계통수'가 중요하게 되

는 것이다. 다윈의 진화는 중심 줄기가 없는 주 방향이 결여된 채 갈기갈기 갈라지는 분기만 있어서 목적도, 방향도, 중심도 없는 진화를 의미한다. 이렇게 보았을 때 다윈이 어떤 곳에서도 인간을 언급하지 않고 동물과 식물들만 언급했지만, 이 이론을 인간에게 적용했을 때 인간은 더 이상 지구상의 피조물 체계에서 중심이 되지 못한다. 인간중심주의는 다윈의 진화론으로 인해 다른 동물과 동등한 하나의 분기를 차지하는 위치를 차지하는 한 종일 뿐인 것이다.

그런데 유전자 변이라는 것이 이 진화론에서는 '돌연변이'다. 이미 언급했듯, 돌연변이는 우연하게 목적 없이 발생한다. 또 이런 변이가 일어나는 것은 가축을 사육하는 상태와 같이 어떤 특정한 지역, 환경, 기후라는 광의의 자연이 아닌, 협소한 의미의 자연 내에서이다. 그렇다면 이런 의미를 예술적 행위를 위해 행하는 유전자 조작에 적용해 본다면 어떤 사유가 가능할까?

트랜스제닉이란 용어가 의미하듯, 바이오 아트에서 사용하는 유전자 변이는 기술을 이용한 '이식'이다. 인공적인, 기술적인 이식이다. 그런데 이런 예술적 실천을, 인간중심주의를 격파해 버린 다윈은 진화론적 관점에서 바라볼 수 있을까? 다양한 트랜스제닉 아티스트들의 행위 또한 정말 인간중심주의를 타파하고 다른 생명체들과의 공생을 지향하는 목적을 위한 예술적 실천인가? 이러한 의문점들이 야기될 수 있다. 그리고 이들의 예술적 실천으로 인해 새로운 생명체가 예술적으로, 또 일시적으로 창조되었다가 결국은 생명을 잃게 되는데 이것을 진화로 볼 수 없을 것인가? 새로운 종의 탄생인가, 아닌가?

그림26 「GFP-토끼」

이러한 문제의식들이 다윈의 진화론적 관점과 연관하여 생겨날 수
있다.

카츠는 트랜스제닉 아트를 '자연적인 혹은 합성된 유전자를 한
유기체에 이식시키거나 한 종의 유전자를 다른 종에 이식시켜 독특
한 '생명체를 만드는 유전공학기술에 기반을 둔 새로운 미술 형태이
며, 고도의 주의를 요하는 방식을 사용하고, 특히 생명을 존중하고 사
랑해야 한다는 복잡한 문제를 인식해야 하는 미술'이라고 정의한다.
그의 의견을 존중해 보면 〈그림 26〉과 같은 「GFP-토끼」를 만든 이유
는 생명 창조에서 DNA의 우위성을 증명해 보임으로써 생명의 다양
성과 진화의 개념을 확장하고, 인간과 트랜스제닉 포유류 사이의 소
통을 보여 주고자 한 것이었다. 태평양에 서식하는 해파리의 색깔을
관장하는 GFPGreen Fluorescent Protein라는 유전자 물질을 추출하여
토끼가 푸른빛에 노출되었을 때 초록 형광빛을 방출하도록 창조했다.

그리고 카츠는 이 생명체를 미술 전시품처럼 만든 것이 아니라, 자신과 함께 시간을 보내고 토끼를 둘러싼 환경 사이에서 상호작용할 수 있도록 했으며, 생명이 다하면 현존성을 잃게 되는 트랜스제닉 아트 작품으로 만들었다고 한다.

카츠는 원래 GFP를 개에게 이식하려 했던 계획을 설명하면서, 자신의 작품으로 만들어진 개가 '새로운 유전자 조작 혈통의 기원'이 될 것이라고 하기도 했다. 적어도 카츠는 진화론 관점에서 보면, 이 작품이 새로운 종의 시작을 알리는 것으로 여겼던 것이다. 물론 우연한 변이에 의해서가 아니라 기술에 의한 이식을 했다는 차이점은 있다. 그러나 다윈도 진화론을 설명하면서, 변이라는 것을 사육 상태의 환경에서 관찰한 것으로 볼 수 있기 때문에 그의 관찰도 광의의 자연환경이 아니라 인간의 개입이 어느 정도 용인된 환경에서의 변이 관찰이었다고 유추해 볼 수 있다. 그리고 이런 인공적인 개입의 의미를 확장시킨다면 유전자 이식 또한 변이의 한 양태로 볼 수도 있을 것이다.

유전자 이식의 문제는 단지 트랜스제닉 아트의 문제에 국한되는 것은 아니다. 다양한 형태로 양상되는 포스트휴먼의 양상을 인간 진화로 볼 것인지 아닌지에 대한 격렬한 논쟁을 수반하리라 생각된다. 이러한 종류의 예술적 실천에 어느 정도의 기술 개입을 용인할 것인가, 근본적인 인간 혹은 그 종만의 본유적 특성을 건드리는 것이 아닌가 등등의 질문들과 함께 말이다. 그리고 이런 예술품을 바라보면서 우리는 포스트휴먼 양상과 트랜스제닉 아트 혹은 바이오 작품과의 차별성에도 유의해야 한다. 그 지점은 전통적으로 인간이 예술을 통

해 얻게 되는 감성의 문제, 즉 즐거움, 유희, 쾌의 감정이 트랜스제닉 아트 작품을 만들면서 얼마만큼 작동하고 있는지에 대한 반성의 문제이다.

트랜스제닉 아트는 예술가가 자신이 가진 예술적 상상력을 기술의 힘으로 표현함으로써 일종의 창조자가 되는 것이다. 예술가적 상상력과 유희의 발현체가 됨이 분명하다. 이런 이유로 얼마만큼 이런 작품들이 미학적 목적을 구현하고 있는지, 또 얼마만큼 서로 공존하며 살아가면서 상호 영향을 주는 관계를 맺는가 하는 지점을 구별하고 논의하는 것은 중요한 점이라고 생각된다. 인간과 비인간의 관계, 또 낯선 새로운 생명체와 같은 「GFP-토끼」와 예술가 혹은 관객이 마주하게 되는 새로운 관계를 어떻게 수용할 것인가는 인간중심주의에서 벗어나 어떻게 열린 마음으로 타자를 받아들일 것인가의 문제와 연결되며, 궁극적으로는 파생되는 여러 윤리적 문제를 논의 과제로 남기게 된다.

자연+기술+예술적 상상력: 예술가에서 기술자로

트랜스제닉 토끼, 큰 귀를 등에 단 쥐, 팔뚝에 달린 귀, 기괴한 모습으로 변형된 얼굴 등 예술가들의 행위는 통념적인 진화의 모습에서 벗어나 있다. 진화에서의 '자연선택'은 리처드 도킨스Richard Dawkins의 말처럼, '눈먼 시계공'이다. 자연선택이라는 것이 앞을 내다보지 못하고, 절차를 계획하지 않고 목적을 드러내지 않기 때문이다. 그렇지만

그 자연선택의 결과물인 생물은 마치 시계가 숙련된 시계공의 철저한 계획 하에 만들어진 것처럼 그렇게 보이지 않는 커다란 계획 속에서 진행된 것처럼 보인다. 이에 비해 예술작품들은 무엇인가 비정상적으로 보이고, 기괴하고, 철저한 계획 하에 만들어졌다기보다는 오히려 우연적으로 창조된 것처럼 보인다. 왜일까? 그리고 예술가들은 왜 그러한 작품들을 지속적으로 창조해 낼까?

도킨스가 주장하는 바처럼, 진화라는 것은 매우 적은 확률 속에서 일어나는 돌연변이의 누적에 의해 가능하다. 그리고 자연선택이라는 것도 유전자를 직접적으로 선택하는 것이 아니라 신체에 미친 효과, 즉 '표현형에 미치는 효과'를 선택하는 것이다. 이로 인해 그 진화라는 것은 오랜 시간이 걸리게 되며, 매우 잘 계획된 것처럼 보일 수 있다. 그러나 이러한 진화의 과정을 실제로 컴퓨터로 프로그래밍해 보면 생태 공간이라는 것은 방대한 수학적 공간에 다름 아니며, 그 공간에서 일종의 '창발'創發적인 성질을 표현한 것으로 볼 수 있다. 이러한 진화의 시간과 공간을 예술적 시간과 공간으로 환원해 보면, 바이오 아티스트들은 이 창발적 성질을 드러내는 실험자 혹은 그 실험의 관찰자 역할을 한다고 볼 수 있다. 그렇다면 예술가의 무엇이 이런 창발적 성질을 드러내게 하는 것일까? 키메라 혹은 괴물 같은 형상의 작품들을 창조하면서, 예술가는 새로운 종을 만들면서 창조론에서 신이 자연을 창조한 것처럼 기술을 이용해 또 다른 자연을 만들어 가고 있다. 그리고 이런 논리를 견지하기 위해서는 기술과 자연의 관계에 대한 분명한 논의가 필요하다.

예술의 모방론을 주장하는 아리스토텔레스Aristotles는 자연과 기술 혹은 자연과 예술의 관계에 대해 "예술은 자연이 끝내지 못한 것을 완성하면서, …… 그것을 모방한다"라고 했다. 그리스인들이 '테크네'라고 불렀던 기술 혹은 예술은 주어진 자연을 모방할 뿐만 아니라, 부족한 부분을 개조하고 그것의 완성을 추구한다. 다시 말해 자연을 그대로 보존하는 것이 아니라 변형을 꾀한다는 것이다. 기술 혹은 예술은 자연 속에서 발생하여 그곳에서 자양분을 받게 된다. 기술이라는 것은 자연과 인간이 가꾸고 조화를 위해 변형해 가는 또 다른 조화의 상징이 된다. 마찬가지로 현대 예술가들은 기술과 자연과학을 이용해 제2의 자연을 만들고자 희망하는지 모른다. 물론 이런 경우 예술가의 미적 유희와 미학적 목적을 위해 기술은 예술가에게 반드시 필요한 도구가 되어야 할 것이다.

예술가들은 이렇게 자신의 예술가적 상상력을 발휘하기 위해 기술을 이용하면서 왜 기이한 형상들을 만드는 것인가? 실제로 예술사에서 키메라를 창조한다든가 괴물을 형상화하는 것은 오랜 역사를 가지고 있다. 물론 모방론이 더 강조되던 시기에는 이런 과도한 예술가적 상상력은 비판의 대상이 되었다. 예컨대 호라티우스Horace는 자신의 『시론』에서 종의 경계를 넘나드는 화가의 상상력을 비판한다. "화가가 자기 마음대로 인간의 머리에 말의 목을 붙이고, 다양한 종에게서 가져온 신체의 일부들을 조합하고, 다양한 색의 깃털을 붙이고, 하체는 흉측하고 우중충한 물고기로 형상화시키고 상체는 아름다운 여인으로 만들었다고 상상해 보라"라고 언급한 적이 있다. 이 지

점에서 호라티우스가 강조하는 것은 미학적 견지에서 조화롭지 못하고 아름답지 못함은 비판의 대상이 된다는 점이다. 또한 그는 조화를 이루지 못하는 형상을 만들어 낼 수 있는 화가의 개인적 자유를 인정하긴 하지만, 그 자유라는 것은 '양과 호랑이'를 혹은 '뱀과 새'를 짝짓는 등의 자유를 의미하지 않음을 강조한다. 그러한 화가의 예술가적 용기라는 것은 경계가 유지될 때 허락될 수 있음을 분명히 한다. 과도한 예술가적 상상력과 자유와 용기는 비판받기에 충분하다는 모방론을 펼치고 있는 셈이다.

그럼에도 이렇게 제한되었던 예술가적 상상력과 용기는 괴물이나 키메라와 같은 형상을 창조하는 것으로 역사적으로 그 맥을 이어왔으며, 그러한 형상이 더 이상 예술가의 상상력 속에 머무르는 가상의 것이 아니라 실존할 수 있는 것이 되었다. 물론 이것은 과학기술의 덕택으로 가능하게 되었다. 카츠는 "키메라들은 더 이상 가상적인 것이 아니며, 유전자 변형 동물이 처음 나온 지 20년이 지난 시점에서 그것들은 실험실에서 반복적으로 생산되고 있고, 점점 더 유전자 환경의 큰 부분을 차지하고 있다"라고 주장한다. 카츠는 자신의 예술적 실천을 생물학적 실천과 병치해서 생각하고 있으며, "키메라들이 전설로부터 삶 속으로, 재현에서부터 현실 속으로 뛰어들 때 중대한 문화적 변화가 발생한다"라고 주장한다. 이런 주장에서 엿볼 수 있는 그의 생각은 예술이 더 이상 관조의 대상이거나 재현물에 국한되지 않는다는 점이다. 우리 삶의 현실적인 변화가 예술작품으로 인해, 구체적으로 말하면 트랜스제닉 바이오 아트 작품에 의해 될 수 있는 가능

성에 대해 이야기하고 있는 것이다. 그래서 그는 형광물질 유전자가 이식된 개가 단순히 특별한 개가 되는 것을 원했던 것이 아니다. 다른 개들처럼 그들의 삶을 살고, 즉 그 개의 생태를 유지하면서 다른 개들과 혹은 인간들과 관계를 맺어 유전자가 조작된 새로운 혈통의 기원이 되어 새로운 종의 기원이 되기를 희구했던 것이다.

이런 식으로 생태의 영역에까지 확장된 예술의 경계 확장은 자연과 기술에 대한 인간의 관계, 그리고 인간의 지위와 역할에 대해 반성을 하게 한다. 다윈의 진화론이 창조론에 대해 공격하면서 내세운 것이 우연한 개체의 돌연변이인데, 예술가가 이제 기술을 도구로 하여 신과 같은 지위와 역할을 담당하면서 또 다른 생태의 기원이 되어서는 안 된다는 부정적인 시각도 있기 때문이다. 이런 점들에 대해 트랜스제닉 아티스트들도 숙고하고 있다. 유전자 조작을 통해 생명 현상과 생태에 개입하면서도 자신들은 신과 같은 위치에서 모든 것을 통제하려 하지 않는다. 박테리아를 배양시키면서도 박테리아끼리 상호 영향을 주면서 배양될 수 있게 하고, 인터넷 환경이라는 또 다른 생태 환경 속에서 관객, 예술가 그리고 박테리아가 동참하여 그 생태환경을 만들도록 하고, 박테리아가 그것에 적합하게 살아가는 것을 관찰할 뿐이다.

실제로 카츠의 토끼가 사회적 이슈가 된 것은 사실이지만, 그와 같은 바이오 아티스트들에게는 반드시 생태학적 생명윤리에 대한 의식이 전제조건이 되어야만 할 것이다. 과학기술의 발달로 생명윤리가 상실될 경우 인간의 존엄성과 가치가 무너져 사회가 혼란에 빠지는

것과 마찬가지로, 예술가는 생명윤리에 대한 분명한 자기반성적 인식이 있어야 할 것이다. 인간이 생명을 다루는 행위와 또 그것을 예술적 실천으로 행하면서 예술가는 유전공학, 생명공학 그리고 의학 연구에서와 마찬가지로, 생명윤리학을 기반으로 생명을 다루고 탐구하는 방법을 제시해야 할 것이다. 이것은 인간 존재론에 대한 성찰의 계기가 될 것이며, 또한 다른 생명체들의 생태에 대한 성찰도 수반하게 될 것이다.

【6장】
프로스테시스 기술과 여성의 '몸' 퍼포먼스

프로스테틱 충동

더 밝아진 눈, 더 힘차게 빨리 달릴 수 있는 다리, 먼 곳의 소리도 들을 수 있는 귀. 영화 속 600만 달러의 사나이나 소머즈는 이런 인간의 능력 확장의 충동으로 탄생한 인물들이다. 가상 속 인물이긴 하지만, 인간은 끊임없이 그 신체적·정신적 능력을 향상시키려 노력해 왔다. 그런데 오늘날 테크놀로지의 발전은 참으로 놀랍게도 이전에 인간이 상상했던 많은 것들을 구현 혹은 실현 가능하게 한다. 그리고 미디어 아트는 그런 상상력의 구현을 가장 신속히 보여 준다.

'인간 확장'을 주제로 미디어 아트를 구현하는 가장 대표적인 아티스트로는 스텔락Stelarc을 꼽을 수 있다. 「제3의 손」이라는 그의 대표작에서 스텔락은 단순히 보철적 손을 '보여' 주는 것이 아니다. 이 제3의 손은 기존의 손이 하는 기능과 더불어 이 '기계 손'만의 독자적

그림27 「제3의 손」

인 새로운 기능을 가지고 있다. 이 작품에서는 완전히 인간의 지력으로 통제되는 손이 아닌 독자 영역을 새롭게 표현해 가는 '새로운' 손에 대한 충동을 볼 수 있다. 스텔락이 보여 주는 퍼포먼스는 이 기계 손과 자신의 인터랙션이다. 즉 자신의 신체 확장으로서 손의 의미와 새롭게 만들어진 이 신체와의 소통을 보여 주려 한다. 멀쩡히 있는 두 손과 새롭게 만들어진 세 번째 손은 스텔락에게 새로운 차원의 행동과 사고가 가능하게 한다. 스텔락은 이런 사이보그적 실험을 인간의 진화라고 부르는데, 진화라 부를 수 있을지에 대한 논의는 차치하고라도 이 퍼포먼스는 매클루언이 천명했던 인간 신체의 확장을 테크놀로지를 적용하여 실천하고 그것을 온전히 외화한 좋은 예라는 중요한 의미를 가진다.

그리고 그의 퍼포먼스적 충동은 「팔의 귀」Ear on Arm에서 더욱 충격적이다. 스텔락은 실험실에서 배양된 귀 조직을 자신의 팔에 이

그림28 「팔의 귀」

식했다. 성형외과의들이 집도한 이 수술 혹은 퍼포먼스는 원래 얼굴에 이식하려던 계획이 수정되어 팔에 이식되었다. 그리고 센서를 부착하여 소리를 포착할 수 있도록 했다. 이 귀는 스텔락의 연골조직에서 추출된 세포를 배양한 것으로 이것은 분명 그의 신체 확장이다. 그런데 동시에 이 퍼포먼스는 인간의 신체기관에 대한 정의도 다시 정립하도록 요구한다. 물론 이런 그의 행위가 미술계에서 이것에 대한 윤리적 찬반 논쟁을 불러일으킨 것은 사실이다. 하지만 윤리적 논쟁보다 더 중요한 것으로, '인간'에 대한 기존의 정의를 수정해야만 하는 것은 아닌가? 혹은 이런 사이보그적 인간의 확장을 어떻게 바라보아야 할 것인가? 또 기술과 인간의 관계, 기술과 예술의 관계를 재고하게

끔 하는 중요한 계기가 된다는 데 그 의의가 더 크다 하겠다.

스텔락과 같은 미디어 예술가들의 작품은 감각의 확장과 인간 신체의 확장을 통해 인간에게 주어진 공간의 한계를 뛰어넘어 보고자 하는 충동을 보여 준 것이다. 지금 스텔락의 손은 또 다른 손에 부착되어 있지만, 만약 그의 손이 다른 먼 곳에 부착된다면 어떻게 될까? 바로 이러한 상상력이 미디어 아트가 촉진시키는 상상력이다. 내 신체가 있지 않은 또 다른 공간에서 내 신체의 일부가 존재함으로써 다른 공간을 경험하고, 그 공간으로 내 신체와 지각이 확장된다면 인간의 프로스테틱prosthetic 충동은 무한히 펼쳐질 수도 있다. 원격조종을 통한 로봇은 그 좋은 예가 될 수 있을 것이다.

스텔락과는 다른 경우이지만, 결과적으로 인간의 신체에 대한 정의와 프로스테틱, 즉 보철에 대한 정의를 새롭게 하는 경우도 있다. 미국의 육상선수이면서 모델 활동을 하고 있는 여성인 에이미 멀린스Aimee Mullins가 그 예이다. 멀린스에 대한 자세한 이야기는 뒤에서 본격적으로 다룰 것인데, 그녀는 다리가 없으며 인공보철 다리를 가지고 있다. 그런데 이 여성은 자신의 다리가 '여러' 개 있다. 모델 일을 할 때엔 정상인처럼 보이는 예쁜 보철 다리를, 운동을 할 때엔 달리기에 적합한 보철 다리를, 평상시엔 평상시의 다리를……. 멀린스는 '장애'라는 단어가 가진 우리의 사전적 의미를 재정의하게 한다. 인간 신체의 한계를 극복하고, 그 경계를 뛰어넘어 보려는 시도는 단순히 인공보철을 단 장애인의 모습이 아니다. 때로는 예술가의 퍼포먼스와 같은 모습을 보여 주면서 미의 가치에 대한 우리의 사고를 자극하고, 포

스트휴먼적 인간 정의를 가능하도록 한다. 스텔락이나 멀린스가 보여주는 충동은 단지 관객이나 대중에게 충격을 주고자 하는 것이 아니다. 이 충동은 미디어 아트에서 보이는 기존의 미적 가치에 대한 재고, 기존의 제도적 예술 가치에 대한 타파 등의 충동 실험과 맞닿아 있다고 할 수 있다.

인간의 몸 향상을 위한 기술들

트랜스휴머니스트인 닉 보스트롬이 예언했듯, 미래에는 지금보다 더 기하급수적으로 발전하는 기술의 환경 속에서 인간과 기계의 낙관적인 결합과 융합을 통해 인간의 '향상'enhancement이 가능할지는 확신할 수 없다. 하지만 적어도 분명한 것은 현재 이미 우리 인간들은 기술이 포화된 실존의 조건을 경험하고 있다는 것이다. 그리고 앞에서 언급했듯, 인간에 대한 혹은 인간의 몸에 대한 정의는 포스트휴먼, 트랜스휴먼 혹은 포스트휴머니즘 등의 단어들 속에서 재정의되고 있다. 이런 정의에 관여하는 기술이란 단순히 사물이나 도구로서의 기술의 경계를 넘어 우리가 인간the human이라고 정의하는 데 필요한 조건들이며, 인간이 그것들과 맺는 관계에 대한 입장을 통해 트랜스휴머니즘 혹은 포스트휴머니즘 운동으로 구별되기도 한다.

　　그러나 인간과 기술의 존재론적 관계는 쉽게 정의될 수 없다. 캐리 울프가 포스트휴머니즘을 정의하는 방식은 인간의 존재론적 자기 이해와 기술의 발전 문제에 대한 경쟁적 입장을 보여 주는 트랜스

휴머니즘과 포스트휴머니즘의 계보를 추적하면서 자연스럽게 드러나게 하고 있다. 또 스티브 비어드Steve Beard 같은 학자는 포스트휴머니즘이란 것은 이론화될 필요도 없으며, 가능성 또한 없다고 주장하기도 한다. '인간'이란 이론화될 필요가 없으며, 기술-문화와 소비주의의 관계가 이미 많은 작업을 해 놓았으므로 포스트휴머니즘이란 것도 거의 막바지에 이르렀기 때문에 굳이 인간이란 것을 다시 거론할 여지가 없다는 이유에서이다. 그러나 인간에 대한 정의를 내린다는 것은 우리의 정체성을 이론화하는 것이어서 비어드와 같은 입장은 미성숙하고 가벼워 보일 수밖에 없다. 다만 인간을 제대로 이해하고 설명하고 정의하기 위해서는 계보학적 추적이 불가피하게 보이며, 어쩔 수 없이 많은 '주의들'isms 속에서 문화예술의 실천들과 인간에 대한 정의를 해야 하는 상황에 처해 있는 것이 현실이라고 보는 하산의 입장(Hassan, pp.830-850)이 더 설득력 있게 들린다.

포스트휴머니즘 존재론 속에서 인간을 정의하려는 시도는 여러 학자에 의해 다분히 논쟁적인 문제들을 야기시키면서 진행되고 있다. 그 이유는 포스트휴머니즘이 다르면서도 화해될 수 없는 정의들을 양산하고 있기 때문이다. 대표적인 연구자로 문학 연구자들에게도 익숙한 캐서린 헤일스를 들 수 있다. 그녀는 자신의 대표 저서인 『어떻게 우리는 포스트휴먼이 되었는가?』How We Became Posthuman?를 한스 모라벡Hans Moravec의 『마음의 아이들』Mind Children을 읽으면서 떠오른 '악몽'nightmare의 경험으로 이야기하면서 시작한다(Hayles, p.1). 모라벡의 책은 1988년 출판된 것으로, 미래학자이면서 트랜스휴

머니스트인 그가 미래를 예견하고 있는 내용이다. 2030~2040년이 되면 로봇이 하나의 '인공적 종'artificial species으로 탄생되기 시작할 것이라는 일종의 로봇 진화를 예견하는 시나리오라 할 수 있다.* 이런 책을 읽으면서 헤일스는 모라벡의 입장도 결코 자주적인 자율 주체를 포기한 것이 아니라고 결론짓는다(Hayles, p.287).

헤일스는 궁극적으로 기술로 의식을 디지털 환경 속으로 다운로드하려는 욕망 자체가 결국은 데카르트적인 이원론의 휴머니스트적 매트릭스에서 온 것이기 때문에 여전히 휴머니즘이 오늘날에조차 그 흔적이 지워진 '종말'의 상태는 아닌 것으로 파악한다. 그러면서도 그는 포스트휴먼이란 단어가 인간을 대신하는 것도 아니고, 인간 이후에 오는 것도 아니며, 결코 반인간적antihuman인 것도 아니라고 보고 있다. 헤일스는 '어떻게 우리는 포스트휴먼이 되었는가?'라는 제목에서 암시하듯, '우리we'라는 복수형을 사용하고 있는데 이는 어느 한 특정 개인이 아니라 인간 모두가 처한 조건이라는 것을, 그리고 'became'이라는 동사의 과거시제가 의미하듯 우리는 이미 포스트휴먼이 되었음을 천명함으로써 포스트휴먼은 인간 모두의 실존 상태임을 주장한다. 포스트휴먼이라는 것이 600만 달러의 사나이도 아니며, 소머즈도 아니며 보통 인간들의 실존 상태라는 것이다. 특히 헤일

* 모라벡은 이 책(*Mind Children: The Future of Robot and Human Intelligence*, Harvard UP, 1990)에서 이성·과학·인간에 대한 존중과 진보를 향한 헌신으로 인간과 로봇이 상생하는 유토피아가 실현될 수 있음을, 그리고 포스트휴먼이 다시는 되돌릴 수 없는 인류 진화의 방향임을 천명하고 있다.

스는 "사람들은 그들이 포스트휴먼이라 생각하기 때문에 포스트휴먼이 된다"라면서 오늘날 인간의 실존 조건을 밝히고 있다.

포스트휴머니즘과 인간의 몸

포스트휴머니즘 존재론은 트랜스휴머니즘 존재론과는 구별되는, 즉 트랜스휴머니즘과는 차별화된다. 그것은 계몽주의 휴머니즘과의 관계 설정, 그리고 인간 강화 혹은 능력 향상과 관련된 인간의 지적·신체적 그리고 감정적 능력에 대한 입장 차이에 기인한다. 헤일스가 자신의 저서에서 사용한 포스트휴머니즘란 용어는 닐 배드밍턴Neil Badmington과 일레인 그래험Elain Graham 등에 의해 재정립되면서 영국에서 이루어진 다양한 논의 속에서 가장 표준적인 해석의 틀이 만들어지고 있다.

그런데 포스트휴먼과 혼동되어 사용되기도 하는 '사이보그cyborg'는 일단 트랜스휴머니즘의 한 가닥으로 볼 수 있다. 인간과 기술의 관계 속에서 인간을 정의 내리는 두 운동 중 트랜스휴머니즘은 "현재의 인간의 능력보다는 급진적으로 월등한 능력을 기본적으로 가지고 있어서 오늘날의 기준으로는 더 이상 인간으로 정의될 수 없을 정도의 애매모호한 존재가 되는 '진행되어 가는 포스트휴먼의 진화에 대한 믿음'belief in the engineered evolution of post-humans"이라고 정의된다(Garreau, p.231). 보스트롬 같은 철학자는 새로운 종인 포스트휴먼의 진화가 기술에 의해 가능하다는 신념의 표방을 받아들이면

서 인간의 완벽성, 합리성 그리고 르네상스 휴머니즘과 계몽주의에서 파생되어 나온 사상들과 트랜스휴머니즘이 긴밀히 연관되어 있음을 분명히 한다.

물론 이런 입장은 앞서 언급한 헤일스와는 거의 공통점을 찾을 수 없는 경우이다. 보스트롬은 「트랜스휴머니즘 사상의 역사」"A History of Transhumanist Thought"에서 트랜스휴머니즘이 경험주의 과학과 비판적 이성을 강조하는 르네상스 휴머니즘과 관련이 깊다는 것을 인정한다(Bostrom, p.5). 이들 트랜스휴머니스트의 전략은 휴머니즘의 이원론을 가져와 인간적인 특징과 능력을 증대시키고 확장시켜 종국에는 '슈퍼맨'superhuman을 만들려는 것으로 보인다. 물론 이때 기술은 그러한 욕망을 실현시켜 줄 수 있는 필수불가결한 것이 되어야만 한다.

이런 트랜스휴머니스트들과는 달리, 포스트휴머니즘은 계몽주의 휴머니즘과 인간에 대한 근본적인 이원론을 대체할 수 있는 새로운 패러다임을 모색하는 것에 천착한다. 트랜스휴머니즘이 휴머니즘의 강화에 지나지 않는다고 보면서, 새롭게 인간을 보기 위해 다양한 이론화를 시도한다. 배드밍턴은 포스트휴머니즘이 포스트구조주의, 포스트모더니즘 이론들로부터 인간을 설명하려 하고(Badmington, p.10), 앞서 언급했듯 울프는 리오타르, 푸코, 루만 그리고 데리다 등 여러 이론가의 사유와 인식의 틀을 이용하여 인간을 탈중심화시키고, 인간중심주의에서 벗어나 인간과 인간의 '몸'에 대해 새롭게 조망하고자 한다(Wolfe, p.xv). 이들은 전통적으로 "인간이란 어떤 존재인

가?"What it means to be human?란 질문에서 벗어나 인간과 몸에 대한 이원론적 사고의 해체 등 전통적 사고와 인간관에서 벗어나 있으며 '호모 사피엔스 그 자체'Homo sapiens itself를 다른 생물들과의 연관성 속에서 '재맥락화'하고자 한다. 동시에 인간과 '비인간'의 상태인 것들의 관계를 맺으면서 상호 공진화되는 방향으로의 '보철성'prostheticity을 지향하면서 어떻게 인간이 그런 사고를 하고, 또 실천을 할 수 있는지에 대한 방법을 모색한다.

헤일스는 "인간이 계몽주의에 의해 인간 주체로 구성된 것처럼 포스트휴먼이 될 수 있다"고 본다. 물론 이때의 포스트휴먼 주체는 일종의 '물질적-정보적인 존재, 즉 이질적인 구성요소들의 집합으로서 일종의 혼합물'an amalgam, a collection of heterogeneous components, a material-informational entity로 그 경계들은 계속적으로 구성되고, 재구성되고, 더 이상 고정불변의 인간 존재론이 의미를 가질 수 없는 그런 주체를 칭한다. 기술철학자 브뤼노 라투르Bruno Latour가 인간의 몸을 '(x)-morphim'으로 정의할 때의 의도 또한 헤일스의 의도와 일맥상통한다. 인간을 순수한 계몽적 주체가 아닌 '혼합물'an amalgam로 보게 되면서 '인간이 된다'는 것은, 혹은 헤일스의 말처럼 인간은 이미 '포스트휴먼이 되었기' 때문에 '포스트휴먼이 된다'는 것은 인간과 동물, 인간과 비인간 등 인간과 인간이 아닌 것을 경계 짓는 그 경계선을 가로질러 자유롭게 무엇이건 '될 수 있다'는 가능성을 내포하게 된다. 어떤 것의 '존재'an is라는 것은 직선적인 발전관 혹은 진화와는 상충되는 개념이 된다.

포스트휴먼 신체는 대체적으로 두 가지를 상상하게 만드는데, 하나는 기계 혹은 각종 프로스테시스로 강화된 신체로서의 사이보그이고, 다른 하나는 유전자공학, 나노기술, 신경약리학, 기억향상 약물 등에 의해 소위 향상된 새로운 우생학적 존재이다. 이런 신체들은 우리에게 근본적으로 공포와 즐거움이라는 상반된 두 반응을 일으키게 한다. 인간의 지능을 가진 기계들이 인간을 대신하거나 지배하게 될 것이라는 극단적인 전망은 한스 모라벡의 로봇에 대한 상상으로 표현될 수도 있겠고, 「엑시스텐즈」나 「매트릭스」와 같은 영화에서처럼 몸의 상실과 퇴행에 대한 두려움으로 표현되기도 한다.

또 인간과 기계의 관계만큼이나 강력한 공포와 희망을 동시에 주는 분야는 바로 생명공학기술이다. 생명공학기술에 의한 신체의 변화와 새로운 생명체의 탄생은 그것이 야기시킬 수도 있는 남용과 부작용 때문에 항상 논쟁의 중심에 있게 되기도 한다. 이런 기술들을 적극적으로 예술의 영역으로 받아들인 바이오 아티스트들은 생명 자체를 매체로 피부배양 및 이식수술과 같은 의학적 기술들을 예술적인 맥락으로 사용하기도 한다. 특히 카츠 같은 미술가는 생명공학기술을 이용하여 유전자 변형 혹은 이식된 생명체 혹은 새롭게 창조된 생명체를 만들어 내는 이런 예술적 실천들은 윤리적 논쟁을 일으킴과 동시에 공포와 충격을 주면서 인간에 대한 재정의를 하도록 요구하고 있다.

결국 포스트휴먼이 된다는 것은 이런 공포와 달리 즐거움도 야기하는데, 이것은 헤일스의 말처럼 "어떤 오래된 상자를 열어 거기로부

터 인간으로 존재하는 것이 무엇을 의미하는가에 대한 새로운 방식을 얻어 내는 들뜬 기분"이 들게 한다. 또 임의적인 것들이 패턴을 만들었다가 사라지기를 반복하는 정보의 흐름처럼 "결정된 지점을 향해 정해진 궤도를 따르지 않고 우발성과 예측 불가능성을 수용하는 존재"이며, 무수히 많은 가능성(혹은 noise)처럼 "셀 수 있는 것도 셀 수 없는 것도 아닌, 모든 집합assemblage 중의 무엇someness 혹은 어떤 인간some human으로서의 존재"(Halberstam and Livingstone, p.10)라고 할 수도 있다. 즉 앞에서 말한 경계를 모호하게 하는 지점에서 차이와 정체성이 재정의되고 재분해되면서 이전과는 다른 차원의 정체성 정의가 이루어지게 되는 것이다. 결국 포스트휴먼이 된다는 것은 이렇게 경계를 가로지르며 무엇이든 '될 수 있는'becoming 자유로움과 변화 가능성의 기회를 준다.

에이미 멀린스의 '패싱'과 매튜 바니의 「크리매스터」 시리즈

패션모델, 연설가, 배우, 육상선수로 활약하고 있는 에이미 멀린스가 대중들에게 널리 알려진 것은 1999년 영국 패션 디자이너 알렉산더 맥퀸Alexander McQueen의 런던 컬렉션에서 절단된 두 다리에 '인형 다리같이 보이는' 보족을 신고(차고) 런웨이를 걸으면서부터이다. 맥퀸이 직접 '디자인한' 신발과 일체형의 보철을 착용한 멀린스는 약간 부자연스러워 보이는 워킹을 하기 전까지는 장애를 알아차릴 수 없는 인형같이 '아름다운' 모습으로 등장했다. 1976년 태어날 때부터 종아리뼈

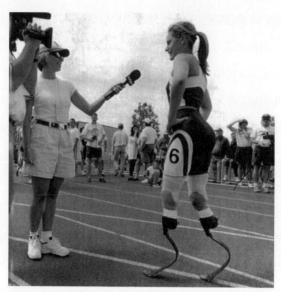
그림29 장애인올림픽에 출전한 에이미 멀린스

가 없이 태어난 '장애인'이었던 멀린스는 평생 휠체어에서 생활하기보
다는 다리를 절단한 후 보족을 착용하고 그것에 적응하는 훈련을 통
해 장애를 극복한 상징이 되었다. 이미 1996년 애틀랜타 장애인올림
픽(패럴림픽)에 출전하여 100m를 15초대로 달려 당시 세계 신기록을
수립하면서 널리 알려져 있었다.

그녀는 이후 다양한 잡지의 모델로 나서기도 했고, 배우로 영화
에 출연하기도 하면서 장애인이란 개념이 가졌던 기존의 편견들을 하
나씩 타파해 가는 역할을 함으로써 장애인들의 희망이 되기도 했다.
또한 그녀는 TED를 비롯한 다양한 연설 자리를 통해 '무능'을 표현하
는 '장애'disability 대신에 가지고 있는 신체의 특성을 이용해 더 탁월

한 활동을 할 수 있다는 의미에
서 '슈퍼에빌리티'superability로
언어의 개념적 전환을 통해 장
애인의 통상적인 관념을 바꾸
는 데 일조하기도 했다. 그녀는
여러 매체와의 인터뷰를 통해
서도 "사람들이 저를 만나면 장
애인 같지 않대요. 그 말은 제
가 장애인이라는 말이잖아요.
근데 제가 왜 장애인이지요? 파

그림30 '장애'의 관념을 바꾼 에이미 멀린스

멜라 앤더슨과 저를 비교해 봐요. 저는 두 다리가 없어서 두 개밖에 몸
에 붙인 것이 없는데도 장애인 소리를 듣고 파멜라 앤더슨은 저보다
훨씬 더 많은 것을 넣었는데(성형수술을 수차례 함으로써 신체 내에 다
양한 프로스테시스를 장착했다는 의미에서) 장애인이라고 말하지 않습
니다"[*]라고 언급하기도 했다.

　　멀린스의 언급은 신체 일부의 손상으로 일단은 장애인의 범주에
는 들어갔으나, 프로스테시스를 통해 그녀의 신체 일부는 완벽하게
보완되었고, 그 보완된 것을 이용해 훈련을 거듭한 결과 장애인과 비
장애인의 경계를 허물 수 있었다는 고백적 이야기였다. 그리고 이후

[*] 멀린스는 이와 같은 언급을 기자와의 인터뷰에서 진행했다.

그녀의 행보는 특히 '아름다움의 지향을 위해 가능한 것들에 도전하는 것'to challenge prevailing attitude toward beauty으로 확고해져 갔다. 특히 '그녀의 장애에도 불구하고 아름답다는 의미로서의 아름다움이 아니라, 그녀가 장애가 있기 때문에 아름답다'to be seen as beautiful because of (her) disability, not in spite of it라는 것을 보여 주고자 하는 욕망이 강했다. 그리고 보통의 수많은 여성이 보여 주는 아름다움, 미와 관련된 허영vanity들을 공유하고자 했기 때문에 수많은 사진 등의 시각 문화를 통해 예쁜 다리를 '보여' 주고자 했다. 스스로가 밝히듯이 기능성이나 실용적인 보족을 차는 것이 아니라, 전혀 기능을 할 수 없을 것 같지만 예쁜 하이힐의 보족이나 투명의 크리스털 보족을 바꾸어 가면서 자신의 미를 발산했다.

멀린스의 사진이 대중잡지나 신문에 게재되면서 그녀는 '다리 절단자'amputee라기보다는 일종의 '성적 매력이 있는 사이보그'Cyborgian sex kitten로(Marquard Smith, p.58) 자리 잡게 된다. 예컨대 그녀가 오프라 윈프리 쇼에 나와 의미 있는 자서전적 이야기를 하기도 했지만, 청중들을 사로잡은 것은 전혀 눈에 띄지 않게 보족이 연결된 '표시 안 나는 프로스테시스'seamless prosthesis였다. 그녀의 보족이 연결된 부위에 대한 것은 실제로 간과되었고, 신체적 결함을 극복해 낸 '테크놀로지'가 부각되었다는 것이 흥미롭다. 그녀가 가지고 있었던 장애는 포스트휴먼적 진보의 완벽한 예로 보였다. 어떤 다른 종류의 미적인, 에로틱한 혹은 인체공학적인ergonomic 요소들은 들어올 틈이 없었다. 결국 달리기를 잘한다든가, 멀리뛰기를 잘한다든가

등 그녀의 몸이 다른 방식으로 보여 주는 능력은 기존 미의 관념을 깬다든가 혹은 어떤 전복적인 가능성을 암시해 주지도 않았다. 다만 테크노패티시즘technofetishism의 단면을 보여 주는 측면이 강조되었다. 그렇다면 그녀는 프로스테시스를 부착한 몸을 통해 새로운 '되기' becoming에 실패했는가?

멀린스는 현대 신체 연금술을 보여 주는 작가로 알려져 있는 영상 제작자이면서 퍼포먼스를 하는 매튜 바니Matthew Barney의 작품에도 출연한 적이 있다. 바니는 초기에 인간의 의지로 육체의 한계를 초월하려는 근력과 인내심을 보여 주는 퍼포먼스를 주로 하다가 그의 대표작인 「크리매스터 사이클」The Cremaster Cycle에서 생물학적 성을 육체의 한계로 설정하고 남성과 여성의 이분법을 넘어 제3의 성으로의 변신을 보여 주고자 한다. 일종의 포스트휴먼 신체 변형을 보여 주는 것이다. 1994년부터 2002년까지 5개의 시리즈로 제작된 이 작품들은 자신이 대본과 감독을 맡고 배우로도 등장하는 기이하면서 매혹적이고, 또 공포스러우면서도 환상적인 영상작품이다. 크리매스터란 남성의 생식기인 고환의 상하운동을 조절하는 근육을 가리키는 용어로, 남성과 여성에게 모두 존재하지만 남성에게만 완전한 형태로 발현되는 근육이다. 그는 태아기의 성별이 나누어지기 이전의 단계를 그려 냄으로써 여성과 남성이 생물학적으로 결정되기 이전의 상태에서의 합일을 다양한 신화와 상징을 통해 분화 이전의 상태, '차이가 나지 않는'the undifferentiated 상태로의 역행을 보여 주려 한다. 여러 가지의 의학·과학 지식에 기반하여 죽음과 신체, 성의 경계들이 지어지기

이전을 표현함으로써 계속적으로 '구성되는' 존재로서의 인간에 대한, 즉 포스트휴먼적 재현을 보여 주고자 했다.

이런 시리즈 중 「크리매스터 3」의 제2부에 멀린스가 출연한다. 〈그림 31〉처럼 '하얀 드레스를 걸친 크리스털 다리를 가진 쿠튀르 모델'로 등장하는 멀린스는 제작자 바니 자신이 분장하여 보여 주는 남성 캐릭터와 마주하는 장면을 거치면서 둘의 합일(피의 나눔)의 상징적 장면을 보여 준다. 그런 상징적 변이 이후 멀린스는 '치타의 하반신을 가진 이집트 전사'로 등장한다. 처음에 투명한 보족으로 '보였던' 멀린스의 다리는 치타의 다리로, 그리고 마지막 제의적 죽음 이후엔 멀린스는 눈이 가려진 채 양의 이끌림을 받으면서, 그리고 다리는 설 수도 없는 '촉수' 형태로 바뀐다. 마지막 장면에서 그녀는 이 촉수로 인해 제대로 설 수 없기 때문에 앉아 있는 장면으로 작품이 끝나게 된다.

그림31 크리스털 다리를 가진 에이미 멀린스

제작자 바니는 특히 '다리'라는 신체에 포커스를 맞추어 이 영상을 제작했는데, 그 이유는 다리가 남자 성기의 연장이라고 보는 자신의 생각 때문이다. 그래서 바니와 멀린스의 '융합'을 통해 변신을 하

그림32 치타의 다리로 변한 에이미 멀린스

는 멀린스의 다리를 보여 주면서, 남성으로의 하강과 여성으로의 상승을 은유적으로 보여 주고자 했다. 그리고 마지막에는 그 다리가 완전히 없어지는 것을 보여 주고자 했다. 즉 원래 작가 바니의 의도는 마지막 장면에서 멀린스가 어떤 보족도 끼지 않고서 바닥에 앉아 있도록 하는 것이었다. 그런 장면을 연출함으로써 더 나은 단계로 올라가기 위해 '낮은 단계의 자기'를 잃어야 한다는 상징성을 분명하게 재현하기 위해서였다. 그러나 멀린스는 자신의 다리에 아무것도 없는 것은 너무나 '은밀하고 사적인'intimate 것이기 때문에 보여 주기 어렵다고 주장하면서 결국 인간의 형상이 아닌 해파리jellyfish의 촉수 같은 투명한 것으로 다리를 대체하는 것으로 영상을 마무리하게 되었다. 멀린스는 보족 다리란 것은 단지 몸을 지탱하는 역할뿐 아니라 감정

적인 목발도 된다고 주장하면서 무엇인가가 있어야 한다고 했다. 결국 배우 멀린스는 작가가 의도한 다리의 없어짐에 대해 거부했다.

그렇다면 멀린스에게 보족은 어떤 의미인가? 자기 몸의 일부가 되는 것일까? 몸의 보철화가 몸의 물질적 대체물을 의미하는 것일까, 그렇지 않은 것일까? 새로운 되기를 창조해 가는 매튜 바니는 「크리매스터 3」를 멀린스와 함께하면서 새로운 '되기'를 창조하고자 하는 의도를 표현해 낸 것인가, 그렇지 않은 것인가? 이러한 질문을 던질 수밖에 없다. 그리고 일종의 '물신숭배적 지향성'fetishism을 가진 멀린스에게서 그 보족을 완전히 벗겨 내지 못함으로써 멀린스는 포스트휴먼 주체가 되지 못하고 있는 것은 아닌가 하는 생각을 하게 된다. 즉 '보여지는' 시각적 대상물이 이미 되어 버린 멀린스의 '여성의 몸' 때문에 매튜 바니의 원래 의도를 수행하지 못한 것인가 하는 질문들이 계속될 밖에 없다.

물론 멀린스 자신이 말했듯이, 다리가 없는 것은 온몸을 벗은 채 공공의 시선 앞에 서는 것과 같은 '은밀한' 상황을 만들어 내기 때문에 그녀가 보여 주는 물신숭배적 경향은 오히려 그 보족의 다리'들'과 멀린스가 완전히 합일된 상태가 되었다고 볼 수도 있는 여지를 만들어 주고 있다. 백인의 겉모습을 가진 흑인이 흑인이라는 자신의 정체성을 숨기고 사는 행위인 '패싱'passing에서 보이는 정체성의 모호성처럼, 멀린스의 몸은 다양한 정체성을 보여 준다. 많은 '다리들'과 결합한 순간…… 혼합체로 존재하게 되는 수많은 '되기'를 반복하면서 자신의 패싱을 보여 준다. 그리고 이것은 또한 계속 재생할 수 있는 포스

트휴먼이 되었다고 볼 여지도 남긴다.

　우리는 모두 몸을 가지고 있다. 그리고 우리 모두가 몸이다. 움직이는 몸도 가지고 있고, 생각하는 몸도 가지고 있다. 그런데 인간은 자신의 몸이 가진 능력에 만족하지 못해, 혹은 손상이나 결점 때문에 그 몸을 개선시키고 향상시키고자 욕망한다. 장애인의 보철이나 비장애인의 성형수술도 마찬가지다. 이러한 몸을 개선시키기 위해 다양한 의학적 방법, 기계와의 접목, 기술의 이용 등이 필요하다. 그리고 날로 향상되는 기술은 우리가 욕망하는 것을 거의 실현시켜 주는 듯하다. 이런 현실 속에서 몸과 기술에 대한 접근은 매우 정교히 이루어져야 한다. 인간은 그러한 몸의 소위 '업그레이드'에 대한 환상은 없는지, 어떤 것이 대체의 의미를 가지는지, 그리고 총체적으로 '왜, 어떻게, 무엇을 위해 인간의 신체는 변형'되고 있으며, 그런 과정 속에서 인간의 경계를 흐리게 하거나 허무는 것은 무엇인지, 결국 인간으로 존재한다는 것의 의미를 어디에 두어야 하는지 등의 논의는 포스트휴머니즘 논의와 포스트휴먼적 관점에서 계속되어야 할 것이다.

　멀린스의 삶과 예술적 흔적은 특히 시각예술의 대상이 되고 있는 여성의 '몸'과 그 몸의 주체는 포스트휴먼적 주체로 서고 있는지, 혹은 단지 테크노 숭상을 보여 주는 것에 지나지 않는 것인지에 대한 논의가 필요하다. 멀린스 자신이 공표한 보통의 여성이 미를 향해 보여 주는 허영은 상당 부분 여성의 몸을 시각적 대상으로 바라보는 시선, 상업적 전략과 결합된, 다분히 상품화된 몸에 대한 숭배에 다름 아닌 측면이 상당히 있다. 이러한 부분은 소위 장애인이라는 멀린

스 또한 물질적·상업적 전략의 차원에서 벗어날 수 없는 사회의 경제적·문화적 그물망에 대한 비판적 고찰을 요구할 수밖에 없다. 그러나 멀린스가 각각의 다리들과, 즉 기술 진화의 결과물들과 자신이 완전히 합일되는 일종의 과정을 보여 주는 것이라면 멀린스의 삶은 분명 미래의 포스트휴먼의 예고가 될 수 있다. 다만 그녀가 남성이 아니라 여성이고, 여성의 몸이 그 대상이 되는 만큼 기존의 페미니즘적 시각과 포스트휴머니즘적 시각의 절묘한 결합 과정을 통해 미래의 몸, 미래의 여성의 몸을 설명해야 할 필요성을 가지게 된다.

영화 속에서 테크놀로지 찾기

「베오울프」: 영웅 이야기에서 디지털 리얼리즘 효과로

2007년 「베오울프」Beowulf가 개봉되었을 때, 개인적으로 적잖이 놀랐다. 개봉 전에는 영문학 전공자들조차 잘 읽지 않는 영국 영웅서사시가 영화화되고 있다는 사실 때문에, 그리고 실제로 개봉된 이후에는 문학 「베오울프」와 영화는 그리 큰 상관이 없다는 점과 화려한 컴퓨터 그래픽의 세계가 더 부각되어 보였다는 점 때문이었다. 마노비치가 "디지털 미디어는 영화의 정체성 바로 그것을 재규정한다"라고 말한 것처럼, 새로운 영화가 창조되기 시작함을 느끼게 했다.

물론 이 작품보다 컴퓨터 그래픽 이미지를 더 잘, 혹은 더 많이 활용한 영화도 있지만, 이 작품의 원작이 오래고 오랜 영국 서사시였기에 서사보다는 기술 효과가 부각되는 현상이 더욱 인상 깊게 만들고 있는 것이다. 오늘날에는 대부분 영화를 찍고 나서 컴퓨터 그래픽 기

술을 이용하여 보정의 단계를 거친다. 이런 컴퓨터 그래픽 기술이 영화에 적용된 초기에는 「쥬라기 공원」Jurassic Park처럼 우리에게 실감 효과를 증진시키는 방향으로 이용되었다. 그런 이유로 「쥬라기 공원」은 이미 서사 담론보다는 영화 이론 담론, 특히 기술 기반 담론의 반향을 크게 일으킨 바 있다.

그런데 「베오울프」는 이전의 디지털 영화가 보여 주던 디지털 이미지화의 의미가 변화하는 전환을 보여 준다. 디지털 기술의 기본 논리는 재현과 재현의 대상이 되는 사물 사이에 존재하는 차이를 없앰으로써 관객에게 실감을 높이는 것이었다. 그러나 이 영화에서는 그 재현 대상 자체를 사라지게 만든다. 다시 말해 배우의 실사를 디지털로 보정한 것이 아니라, 아예 등장인물을 디지털화해서 연기를 하도록 한 것이다. 이때 우리가 생각해야 할 점은 영화란 것이 원래 무엇이었는가 하는 정의다. 사물의 이미지를 재현하는 것이 영화이다. 그리고 그러한 재현의 논리는 이 영화에서 완전히 바뀌고 있다. 이 영화의 배우가 누구였는지 기억할 수 있는가? 배우가 없는 영화가 만들어질 수 있는 것이다. 실사 이미지를 보정하거나 소거하는 것이 아니라 비사실적인 이미지, 즉 이전의 기술로는 표현할 수 없었던 것을 기술의 힘으로 표현해 내고 있는 것이다. 그렇다면 우리는 무엇을 표현할 수 없었고, 또 기술의 힘으로 표현할 수 있게 된 것일까? 이것은 이 영화의 근간을 이루고 있는 영웅서사시의 내용을 잠깐 살펴봄으로써 상상할 수 있다.

『베오울프』는 호머의 서사시에 비해서는 짧지만, 3182행으로 된

가장 길고 문학적인 고대 영국 서사다. 그런데 영화 「베오울프」의 장면과 내용들을 떠올리면서 자연스레 드는 의문점이 있을 것이다. 이것이 정말 고대 영시 혹은 영문학 혹은 영국에 관한 내용이었나? 그리고 왜 그렇게 잔인한 싸움과 죽음을 그리고 있을까? 영화의 많은 부분이 실제로 고대 서사시 『베오울프』와 관계없는 장면들로 채워져 있음을 인정한다 하더라도, 그러한 냉혹한 전쟁, 정복 그리고 싸움의 세계가 5세기 말에서 6세기에 이르는 당시 사회상을 다분히 반영하고 있다고 감히 말할 수 있다. 당시의 왕과 궁정은 아직 셰익스피어 극을 통해 친숙한 왕이나 궁정과는 아주 달랐던 사회였다. 왕과 궁정의 흥망성쇠는 빨리 이루어졌고, 세력과 정복은 군사력에 의존했고, 군사력은 전리품 나누어 받기(보상받기)에 달려 있었다. 보상받기는 전리품 축적에 달려 있었고, 결국 전리품 축적이란 것은 세력과 정복으로 조달되는, 그러한 사회였다. 관대하고 마음에 맞는 주군을 찾아 친족을 버리고 떠나는 왕족과 귀족 떠돌이도 많았다. 또한 귀족들은 집단적인 성격이 강하여 궁정은 사기 진작의 장소였으며, 그 무리들은 시대를 비추어 주는 문학의 청중이 되었다. 많은 영웅 이야기들이 시인들을 통해 암송되었다. 그리고 그중 독보적 작품이 바로 「베오울프」이다.

이 작품의 주인공 베오울프는 방랑객이었다. 그리고 데인족의 왕 흐로드가를 섬기게 된다. 금은보화를 너그러이 베풀어 준 흐로드가는 유능한 전사들을 궁정으로 모으고 자신의 힘을 강력히 할 수 있었다. 그러나 작품 속에서 펼쳐지는 영웅들의 세계는 험악하고 변화무

쌍하다. 왕과 왕국은 힘을 잃으면 언제든지 사라져 버릴 수 있고, 사회는 충성과 반목의 기풍으로 가득하다. "친구를 위해 탄식하기보다는 원수를 갚는 게 더 낫도다. 싸워 이기는 자가 죽음 앞에서 영광되도록 하라." 베오울프가 괴물과 용과 대결하고, 마침내 죽음을 맞이하자 그의 부하들은 바다가 내려다보이는 언덕 위에 보물과 함께 그를 뉘이고 이렇게 노래한다.

> 그러고는 그의 전사들은 말을 타고 무덤을 돌았네.
> ……
> 그네들은 주군의 사나이다움과 절륜한 무용을 예찬하고,
> 그를 칭송하나니, 남자라면 마땅히
> 사랑하는 주군을 영광되게 함에 인색해서는 안 되느니.
> ……
> 그네들 말하기를, 온 세상의 왕들 중에서
> 가장 다정스러웠으며, 가장 너그러우며,
> 백성들에게 가장 자애로운 왕이었으며,
> 가장 영광을 갈구한 사나이였다고.

영문학사 최초의 영웅서사시 주인공인 베오울프가 앵글로색슨족이 아니라 스칸디나비아의, 즉 북게르만족인 예이츠족Geats의 인물이고 흐로드가 왕도 데인족Danes, 즉 덴마크의 왕이라는 사실은 실상 이상한 일이 아니다. 이 시가 필사될 당시의 영국인들은 앵글로색슨

족과 데인족 이민자들의 조상이 동일하다는 생각을 보편적으로 하고 있었으며, 이 작품에서처럼 북게르만족의 역사를 그리는 것이 그들의 역사를 그리는 것이라 여겼기 때문이다. 그런데 이 시 속에서 펼쳐지고 있는 왕과 귀족 사회에는 몇 가지 분명한 특징이 있다.

우선 군주와 귀족들이 혈연관계 혹은 '계약관계'comitatus로 맺어져 있다는 점이다. 귀족들은 왕에게 충성과 전쟁에서의 승리를 바치고, 그에 대한 보상으로 금이나 무기를 하사하는 관계이다. 베오울프가 그렌들을 물리치고 그의 영웅적인 행위에 대해 흐로드가가 보물을 후하게 답례하는 것은 그 좋은 예가 된다. 그리고 궁정이라기보다는 홀hall이라 불리는 공간은 충성과 보상이 이상적으로 이루어지는 장소이다. 따라서 이곳을 위협하는 그렌들의 공격은 단순히 어떤 장소를 위협한 것이 아니라 왕과 귀족들의 공동체적 삶의 기반을 흔드는 것이었다. 또 그렌들과 그 어미는 단순히 사악한 괴물이 아니라, 이들이 카인의 자손들로 설명됨으로써 그 사악함이란 것이 종교적·윤리적 차원이면서 동시에 공동체에 속하지 못하는 유리된 존재들로 그려지고 있다. 그리고 이 작품에서 적들과 싸우는 베오울프의 업적이 단순히 영광스럽게만 그려지고 있는 것이 아니라, 도움 없이 홀로 고독하게 싸우는 영웅의 모습이면서 그러한 업적으로 생긴 평화란 것도 괴물이 없어지고 나면 용이 나타나 또 그 공동체를 위협하듯이 영원히 지속될 수 없는 종류임을 보여 준다. 그럼에도, 즉 자신이 파멸될 것을 알면서도 불굴의 의지로 싸움을 계속하는 베오울프의 용기는 진정한 영웅의 이상이 아니었겠는가!

이 작품은 내용과 집필 시기가 약 300년 이상 차이 나기 때문에 이교도와 기독교라는 세계관이 공존할 수밖에 없다. 실제 기독교인이 아닌 베오울프의 영웅상과 더불어 필사하고 있는 시기의 기독교적 세계관을 동시에 투사하고 있기 때문이다. 시의 서두 부분에서 흐로드가와 그의 신하들이 그렌들을 없애 달라고 이교도 신들에게 제사를 지냈다고 노래하는 것, 죽은 자를 화장하는 것, 무덤에 죽은 자와 금은보화를 함께 묻는 것 등의 이교도적인 관습을 온전히 드러내고 있다. 동시에 1700행부터 시작하는 흐로드가의 설교 부분은 지극히 기독교적 가르침과 일치하는 면이 있고, 그렌들과 그 어미를 카인의 후예들로 분류하는 점 등은 분명 기독교적 관점을 드러내고 있다고 할 수 있다. 뿐만 아니라 고대 영어로 된 필사본에는 대문자와 소문자의 구분이 없어 이 시 속에서 신God/god이 기독교적 하나님인지 이교적인 신인지에 대한 불명확성으로 인해 기독교적 요소와 이교도적 요소가 더욱 혼재하고 있다고 할 수 있다.

이런 서사 구조를 사실적 이미지를 통해 실감 나게 표현하는 것이 가능했을까? 아마도 그것이 가능하지 않았기에 오히려 영화는 사실적인 것을 포기했는지 모른다. 그리고 '디지털 액터' 기술의 최첨단 기술을 제시한다. 등장인물의 연기 대부분을 실제 배우로부터 파생시킨 '퍼포먼스 EOG 캡처'performance electrooculogram capture 기술을 선보였다. 이것은 라이브 액터의 동작 연기와 얼굴의 표정까지도 센서를 통해 디지털 액터에게 옮길 수 있는 기술이다. 이런 기술을 적용했기에 실제의 디지털 액터와 라이브 액터의 외모가 유사할 필요도 없

그림33 얼굴에 센서를 부착한 안젤리나 졸리

고, 연기의 자유로움도 최대한 보장될 수 있다. 라이브 액터의 역할을 한 여배우 안젤리나 졸리는 〈그림 33〉과 같이 자신의 얼굴에 센서를 부착하고 동작과 표정 등을 디지털 액터에게로 전송하게 된다. 이러한 퍼포먼스EOG 캡처 기술이 만들어 낸 이미지는 기존의 디지털 리얼리즘이 추구해 온 리얼리즘, 사실주의와는 범주가 같지 않다. 혹자는 기법상 영화라기보다는 애니메이션에 가깝기 때문에 미국 영화예술아카데미협회Academy of Motion Pictire Arts & Sciences는 「베오울프」를 애니메이션이라 분류하기도 했다. 라이브 액터의 연기가 똑같이 디지털 액터에게로 전송되었지만, 실사가 아닌 애니메이션으로 간주한 것이다.

「베오울프」가 애니메이션으로 분류될 수 있는 것은 고전 리얼리즘이라 일컬어지는 앙드레 바쟁Andre Bazin의 '지표적 리얼리티' indexical reality의 부재 때문이다. 바쟁에 의하면 사진은 회화와 같은 예술을 능가하는 창조적 능력이 있는데, 그 이유는 대상과 공통의 것을 나누어 가짐으로써 마치 대상의 지문과도 같으며 세상과 똑같이

닮은 세상을 자연스럽게 창조하기 때문이라는 것이다. 즉 영화는 리얼리티를 그대로 기록할 수 있으며, 사진의 이미지는 지표적 자국을 생산하고, 영화는 그런 사진의 연속체이기 때문에 영화가 사실적이라는 것이다. 이 지표적인 것은 찰스 샌더스 퍼스Charles Sanders Peirce에 의하면, 대상과 물리적으로 연결되며 지표와 대상은 유기적인 쌍을 이룬다고 지칭된다. 상징symbol이 대상을 관습적으로 묘사하고 도상icon이 대상의 모습과 유사함을 통해 대상을 묘사하는 반면, 지표index는 물리적 인과관계에 의해 대상을 재현한다. 이런 지표적 리얼리즘의 요소가 「베오울프」에는 없는 것이다. 실제로 라이브 액터의 연기와 신체적 조건을 모두 빌려 오지만, 디지털 액터에게는 더 많은 수정과 보정이 가해짐으로써 디지털 액터와 라이브 액터의 인과적 관계 또한 성립하지 않기 때문에 더욱 그러하게 된다. 170cm의 키를 가진 라이브 액터의 신체 조건은 영화 속에서 2m 이상의 거인이 될 수 있고, 안젤리나 졸리는 문어의 꼬리를 달았고, 아들의 얼굴은 라이브 액터의 얼굴과 구분할 수 없을 정도로 수정을 가했기 때문이다.

그렇다면 이 영화는 리얼리즘의 범주에서 완전히 벗어난 것인가? 그것이 아니라면 또 다른 리얼리즘이 탄생하는 것이다. '디지털 리얼리즘'이란 용어가 이제 많은 이론가에 의해 언급되고 있다. 특히 마노비치의 경우에는 꼭 실제의 자연을 재현하지 않더라도 실사 영화를 보는 듯한 착각에 빠질 정도의 사실성 획득과 실제 생활환경의 시각적 모방이 '디지털 사실성'을 획득하는 관건이라고 보고 있다. 실사 영화의 경우 카메라가 존재하는 리얼리티를 '기록'하게 되지만, 컴퓨

터 그래픽이 재현하는 리얼리즘은 지표성을 상실했으므로 이미 존재하는 리얼리티를 기록할 수는 없으며, 단지 존재할 법한 리얼리티를 사진의 이미지처럼 보이도록 만드는 것이다. 마노비치는 지표성이 없기 때문에 리얼리티가 떨어지는 저급한 것으로 치부될 것이 아니라, 미래의 인간이 가지게 될 시각을 사실적으로 재현한 것으로 또 다른 세상의 리얼리티를 재현한 것이라 주장한다. 일반적인 사진이 과거를 기록한다면, 「베오울프」가 보여 주는 기법의 사진들은 너무나도 사실적인 CG의 시각을 보여 줄 수 있어 인간의 시각 능력을 뛰어넘는 사이보그의 시각을 제공하고 있다고 주장한다.

「아바타」: 원본 없는 디지털 액터들과 재매개되는 상영공간

2010년 영화 「아바타」Avatar의 액터들과 「베오울프」의 액터들을 비교해 보면 차이가 분명하다. 「베오울프」가 디지털 사실주의 효과를 나타내기는 하지만, 끊임없이 보이지 않는 라이브 액터와 디지털 액터를 비교하거나 혼동하게 만듦으로써 관객들은 영화에 100% 몰입하기 어려운 기제를 가지고 있었던 것이 사실이다. 그런데 「아바타」에서는 라이브 액터와 디지털 액터를 동시에 보여 줌으로써 오히려 실사와 디지털 이미지가 상보적인 관계에 놓이도록 한 특이한 점이 있다. 그리고 「베오울프」에서 진일보한 디지털 액터들은 하이브리드 휴먼 디지털 액터가 되어 라이브 액터들과 하나의 장면에 동시에 등장하기도 하고, 라이브 액터(제이크, 그레이스 박사)와 아바타(제이크, 그레이스

박사)가 반복적으로 동조되는 과정을 영화 장면으로 표현함으로써 라이브 액터와 아바타가 동일 인물이라기보다는 아바타를 라이브 액터로 인식하고, 내용에 몰입하게 하는 기제를 만들어 가고 있다.

「베오울프」의 감독은 영화 제작 단계에서부터 3D 입체 영상을 전제하여 만들고, 컴퓨터 그래픽으로 인물의 디테일한 묘사까지 실감 나게 연출했다. 이런 이유로 실사와 차이를 구별하기 어려울 정도로 정교한 3D 애니메이션이란 평가를 받았다. 그러나 2007년 당시 관객들은 「베오울프」에 몰입할 수 없었다. 왜일까? 그 이유 중 하나로 꼽히는 것은 관객들의 언캐니 현상uncanny을 극복할 수 없어 시각적 몰입에 실패했다는 것이다. 사실상 영화와 관객 사이의 관계를 대중적 몰입의 문제라고 말해도 과언이 아니다. 그런데 「베오울프」는 실패했다.

'언캐니'란 프로이트Freud의 개념으로, 그는 아름다운 것, 친근한 것, 낯익은 것과 달리 낯선 것, 두려운 것, 놀라운 것 등의 의미를 가진 언캐니한 것이 존재하고, 이 언캐니한 것은 친숙하고 낯익은 것과 분리되어 있지 않고, 하나로 연결되어 있다고 주장한다. 그런데 인간은 이런 언캐니한 것을 대면할 때, 낯설게 느끼고 공포감과 유사한 감정을 갖는다고 한다. 단순한 공포가 아니라, 은폐되어야 할 것이 드러나는 것에 대한 두려운 심리라는 것이다. 그렇다면 「베오울프」는 어떠했는가? 실상 용과 엄청난 거인과 사실성이 떨어지는 이야기는 시 자체에서도 마찬가지다. 그러나 문학적 상상력은 이것을 서사시로 읽어 가면서 상상 속에서 펼쳐질 수 있는 것으로 받아들이고 시를 읽을 수 있

다. 그런데 디지털 이미지화를 통해 꼬리를 달고 나타나는 안젤리나 졸리의 디지털 액터는 아무리 디지털 리얼리즘의 효과를 가진다고 하더라도 관객들로 하여금 언캐니한 감정을 극복하게 할 수는 없다. 실제로 많은 SF 영화에서 로봇 등을 제작할 때에도 인간의 이러한 언캐니한 감정으로 인한 혐오감을 일으키지 않는 형상을 만드는 경우가 많다.

로버트 저메키스Robert Zemeckis 감독이 「베오울프」를 만들 때 사용한 퍼포먼스 캡처의 기술은 벌써 구식이 되어 버렸다. 「아바타」가

그림34 「아바타」

이모션 캡처emotion capture 방식을 적용하고 있기 때문이다. 이것은 기술적으로 한 단계 업그레이드된 것이라기보다는 인간의 심리가 가진 언캐니한 현상을 방지함으로써 3D를 통한 관객의 몰입을 이끌어 내기 위함이다. 「베오울프」에 적용된 기술들만으로는 얼굴에 미세하게 잡히는 잔주름이나 섬세한 표정을 그대로 전달하기 어려웠다.

　이런 이유로 제임스 카메론James Cameron 감독은 이모션 캡처를 통해 배우들의 표정, 속눈썹과 동공의 움직임도 캡처할 수 있게 했다. 안젤리나 졸리의 얼굴과 몸에 센서가 많이 부착되었던 것을 뛰어넘어 이번에는 라이브 액터의 머리 위에 초소형 카메라도 부착했다. 이모션 캡처의 기본은 인간의 감정을 읽을 수 있어야 하므로 배우들의 머리 위에 씌워진 초소형 카메라들을 통해 얼굴을 260도 촬영할 수 있도록 했다. 전체 영상의 절반 이상이 「베오울프」와 마찬가지로 CG로 제작되었지만, 「아바타」가 애니메이션이 아니라 실사 영화 느낌을 주는 이유이다. 그런데 실제로 나비족의 모습은 실제 인간과는 굉장히 간극이 크지만, 관객이 거부감 없이 언캐니한 감정을 극복할 수 있었던 것은 형상의 기이함에도 눈의 움직임이 인간의 그것과 매우 유사함으로써 감정을 표현할 수 있었기 때문이다. 물론 이런 동공의 움직임까지도 포착할 수 있었던 것은 카메론 감독의 새로운 기법 때문이었다고 할 수 있다.

　그리고 두 영화의 차이가 극명한 것은 디지털 액터들을 면밀히 살펴볼 때 더욱 극명해진다. 「베오울프」의 디지털 액터들은 라이브 액터를 그대로 재현해 내는 방식의 극사실주의적 표현으로 탄생한 것이

다. 예컨대 영화 개봉 전부터 화제가 되었던 베오울프와 그렌델 엄마의 첫 만남 장면에서, 관객들은 디지털 액터를 보면서 라이브 액터인 안젤리나 졸리를 연상하게 되지만, 또 디지털 액터가 가진 꼬리 등으로 인해 라이브 액터로 다가갈 수도 없다. 일종의 언캐니 현상이 일어나고, 관객은 몰입할 수 없게 된 것이다.

「아바타」에서는 「베오울프」와 같은 디지털 액터가 아니라, 하이브리드 휴먼 디지털 액터를 만들어 냈다. 아바타가 된 제이크 설리와 그레이스 박사의 모습을 상기해 보면, 이 디지털 액터는 안젤리나 졸리의 디지털 액터와 차별화된다. 훨씬 정감 있는 디지털 액터의 모습을 하고 있다. 실제로 많은 애니메이션에서 인물들이 관객들에게 친숙한 이미지로 형상화되는 이유와 상통한다. 「아바타」에서 제이크는 형 토미의 아바타와 연결된 후 기분 좋은 흥분 상태를 유지한다. 자신의 정체성을 포기하지도 않으면서 자신의 실제적인 신체적 결핍을 극복한 기표가 됨으로써 형과 똑같은 도플갱어가 되는 것이 아니기 때문이다. 인간과 나비족의 하이브리드 휴먼이 창조됨으로써 닮았지만 똑같지는 않은 분신, 즉 아바타가 탄생하게 되고, 나의 정체성을 유지시켜 주면서도 결핍을 채워 주고 나를 대신하여 행동해 주는 디지털 액터가 탄생하게 된 것이다. 관객들은 실제 인물인 제이크, 제이크의 아바타와 관계를 맺으면서 극의 끝까지 몰입할 수 있는 기제가 마련된 셈이 된다.

물론 「아바타」에 하이브리드 디지털 액터만 있는 것은 아니다. 새로운 상상의 존재로 탄생한 액터들도 있다. 일종의 트랜스휴먼 디지털

액터들이다. 영화 속에서는 나비족이 대표적이라 할 수 있다. 그런데 이렇게 상상의 디지털 액터들 또한 관객에게 언캐니한 감정을 가져오지 않는 이유는 그것 자체가 실재이기 때문이다. 원본이 있고 그것에 대한 모사로 인한 혼동이 없기 때문이다. 이런 이유로 「아바타」의 디지털 액터들은 실재로서 관객에게 다가갈 수 있었던 것이다. 대중적 몰입이 가능했던 것이고, 그것은 영화의 흥행으로 연결되었다.

그렇다면 「아바타」는 매클루언의 분류에 의하면, 단일 감각을 높은 정도까지 확장하게 하는 핫 미디어로서의 영화를 충족시키는 것일까? 매클루언은 테크놀로지의 단계에 따라 핫 미디어hot media와 쿨 미디어cool media로 구분한다. 전화 같은 쿨 미디어를 라디오 같은 핫 미디어와, 텔레비전 같은 쿨 미디어를 영화 같은 핫 미디어와 구별하는 데는 기본적인 원리가 있다. 뜨거운 미디어란 단일한 감각을 고밀도로 확장시키는 미디어이다. 여기서 고밀도란 데이터로 가득 찬 상태를 말한다. 사진은 시각적인 면에서 고밀도이다. 반면 만화는 제공되는 시각적 정보가 극히 적다는 점에서 저밀도가 된다. 전화는 쿨 미디어 혹은 저밀도 미디어이다. 왜냐하면 귀에 주어지는 정보량이 빈약하기 때문이다. 그리고 주어지는 정보량이 적어서 듣는 사람이 보충해야 하는 연설은 저밀도의 쿨 미디어이다. 반면 핫 미디어 이용자가 채워 넣거나 완성해야 할 것은 별로 없다. 따라서 핫 미디어는 이용자의 참여도가 낮고, 쿨 미디어는 이용자의 참여도가 높다.

매클루언이 영화를 핫 미디어로, 텔레비전을 쿨 미디어로 구분한 것은 텔레비전의 감각적 특징에 기인한다. 적어도 매클루언은 텔

레비전이 시각적인 미디어라기보다는 촉각적이고 청각적인 미디어라고 분류했다. 예컨대 영화를 보기 위해서는 극장 속에서 몰입해야 하지만, 텔레비전은 다른 일을 하면서 시청할 수도 있고, 소리만을 들을 수도 있는 등 시청자가 메워 갈 수 있는 여지가 많다고 본 것이다. 그런데 「아바타」는 단순히 관객이 몰입할 수 있는 공간을 제공하는 영화는 아니었다. 3D 기술로 제작된 아바타를 관람하기 위해서는 영화를 위해 특수하게 제작된 3D 안경을 착용해야 한다. 영화가 개봉되었던 2010년을 지난 2012년 현재에는 텔레비전조차 3D TV의 대중화가 확산되고 있어 실질적으로 매클루언의 미디어 구분이라는 것이 딱히 적합하지는 않다. 오히려 기술적으로 3D 안경이라는 것이 인간의 눈앞에 하나의 매체로 등장했음에 주목하여 「아바타」의 중요성을 생각해 볼 수 있다.

볼터와 그루신은 재매개가 기존의 미디어가 새로운 미디어로 대변되거나 변화해 가는 과정이라고 주장하며, "뉴미디어가 기존의 미디얼 전체를 흡수하는 재매개를 통해 뉴미디어와 기존 미디어 간의 단절을 최소화한다"면서 뉴미디어의 특징을 재매개를 통해 설명하고 있다. 재매개란 어떤 한 매체가 다른 매체로 인해 새롭게 표현되거나 발전되는 현상을 의미하며, 이러한 의미는 미디어 자체의 변화와 발전 과정, 즉 진화 과정을 의미한다. 이 과정에서 발견되는 재매개의 가장 큰 특징은 앞서 언급한 것처럼 '투명한 비매개'와 '하이퍼매개'가 된다.

비매개성은 투명성을 추구하는 것으로, 미디어가 미디어의 존재를 지움으로써 미디어 수용자들이 미디어의 존재를 망각하도록 하

는 현상이다. 즉 미디어를 통해 전달되는 정보의 내용과 미디어가 표상한 대상을 마치 실재와 같이 느끼도록 하는 방식인 반면, 하이퍼매개는 미디어가 스스로의 존재를 환기시키고 드러내는 방식이다. 물론 이런 이론은 최근의 미디어 이론이지만, 중세 및 르네상스 시대의 극사실주의를 추구하기 위한 화법 등이나 오히려 매체의 특성을 드러내고, 몽타주 형식으로 오히려 그 이음새를 강조하는 하이퍼매개가 있기도 했다.

이런 특성은 영화나 영상 이미지에도 똑같이 적용 가능하다. 감독들이 비매개를 추구한다면, 긴 쇼트로 인물을 계속 촬영함으로써 관객이 몰입할 수 있도록 해야 한다. 반대로 하이퍼매개를 추구한다면, 짧은 쇼트 위주로 카메라를 다양한 각도에서 여러 앵글로 촬영함으로써 카메라의 개입을 오히려 드러낼 수 있다. 비매개성이라는 것은 우리가 무엇을 시각적으로 인식할 때 그 매체성을 지각하지 않고, 그 매체가 전달하는 내용 혹은 의미를 직접적으로 인식하게 하는 논리다. 즉 매개되고 있다는 인식을 갖지 않게 하므로 그 내용과 의미가 투명하게 그대로 드러나게 되어 비매개적이게 되는 것이다. 그런데 이러한 '비매개의 욕망'은 단지 현대 미디어의 특징일 뿐만 아니라, 적어도 '서구의 시각적 표상이 갖는 결정적인 특징'이며 관객이나 독자로 하여금 몰입하게 하는 기제인데, 이것은 매체가 사라지도록 하는 것이 그 궁극적인 목적이 된다. 즉 '현전의 감각'sense of presence을 강화하여 현전성을 제고시키고, 투명성의 지각적 비매개성, 즉 '매개 없는 경험'을 문화 수용자에게 전달하려는 목적을 지닌다.

이러한 욕망을 문화적으로 견제하는 기능을 수행하는 힘으로서 하이퍼매개는 더 복잡하고도 다양한 양상으로 매체사의 오랜 원리로 자리 잡고 있다. 하이퍼매개는 일종의 '다중성'multiplicity으로 표현될 수 있다. 비매개의 논리가 표상 행위를 지우거나 자동화하도록 유도한다면 하이퍼매개는 다중적 표상 행위를 인정하고 그것을 가시적으로 드러내게 한다. 비매개가 통일된 시각적 공간을 제시하는 곳에서 현대적인 하이퍼매개는 이질적인 공간을 제공하고 그 공간 속에서 표상이라는 것은 세계로 나아가는 창문이 아니라 오히려 '창문' 자체가 되는 것으로 이해된다. 창문을 통해 그 너머의 세계를 보게 되는 것이 매체의 속성이라고 생각될 수 있으나, 하이퍼매개의 논리는 매개의 신호를 다수화시키고, 사실주의적 표상의 환상이 축소되게 하는 역할도 수행하게 된다. 물론 이 원리 또한 투명한 비매개 욕망의 역사에 대립되어 온 매체적 속성으로 콜라주나 몽타주와 같은 기법 등에서 흔히볼 수 있는 것이다.

이 하이퍼매개의 논리는 번역에서 이질성 혹은 차이를 의도적으로 드러내는 것과 실상 유사한 논리다. 그리고 이 논리는 비매개와 더불어 재매개화를 설명할 수 있는 두 번째 원리인데, 비매개성이 강조되고 매개가 억제되는 서구 예술사에서 그 반동에 의해 매체성을 부각시키는 반복적 흐름으로 볼 수도 있다. 그런데 19세기 기계적인 재생산 테크놀로지가 가능하게 된 이후, 특히 사실주의적 기법을 표방하는 사진같이 비매개성이 핵심적인 매체에서도 하이퍼매개성은 늘 대립적 혹은 상보적 원리가 되어 왔다. 예컨대 사진 위에 사진을 붙이

그림35 뉴스 프로그램 속의 오바마 대통령

거나 회화, 연필 등 이질적인 매체를 사진 위에 덧붙임으로써 일종의 멀티미디어 효과를 내는 것이 바로 쉬운 예가 될 수 있다. 그리고 이런 효과는 전자적인 멀티미디어에서 볼 수 있는 층위 효과layered effect에서 쉽게 발견할 수 있는 원리라 할 수 있다.

비매개와 하이퍼매개라는 두 원리를 진동하는 매체의 그것은 예컨대 〈그림 35〉에서처럼 텔레비전 뉴스 프로그램이 웹상에 올라 갔을 때, 또 뉴스 프로그램이라는 텔레비전의 속성과 동시에 웹사이트의 GUIGraphic User Interface에 맞게 화면을 재구성하여 배치했을 때 나타나는 현상이다. 텔레비전의 속성은 그 화면 너머의 실재를 직접적으로 표상해 내는 것인데, 이것이 다른 매체로 매개되면서 화면은 두 개 이상으로 분할되고, 텍스트와 다른 웹상의 프레임과 교섭하게 된다. 그림에서 동영상으로 처리된 오바마 미국 대통령을 '들여다

보기'looking through하면서 동시에 우리는 다양한 매체가 하이퍼매개된 웹페이지를 '겉보기'looking at하게 된다. 그리고 우리는 일종의 표면을 '겉보기'하면서 동시에 그 표면 너머의 대상을 '들여다보기'하는 행위를 반복적으로 하게 된다.

위와 같은 예는 단순하고도 일상적인 것이지만, 진동의 개념은 일종의 문화 교섭과 유사하다. 각각의 매체가 진정성 있는 비매개적 경험을 제공하면서 선행 미디어들을 개선하게 될 것이라 기약하지만, 필연적으로 새로운 매체는 또 다른 하나의 매체로 인식될 뿐이어서 결국은 멀티미디어적인 하이퍼매개에 이르게 된다. 물론 이 경우 '이웃'이라는 개념과는 차이가 있다. 매체들이 멀티미디어적으로 평화롭게 공존할 수 있는 것도 아니고, 제3의 완전히 새로운 매체로 변형되는 것도 아니고, 이전 매체의 속성을 그대로 간직하면서 그것을 그대로 보여 주기도 하고, 동시에 새로운 매체의 속성을 보여 주기 때문에 왔다 갔다 하는 진동의 원리를 보여 주고 있는 것이다.

볼터와 그루신은 이 하이퍼매개의 논리를 매체에 대한 '매혹'fascination이라고 보고 있는데, 이들은 컴퓨터 윈도우 형식처럼 분절화되는 분절성, 불확정성, 이질성 등을 우선시하고 완성된 예술 대상보다는 오히려 과정이나 수행이 강조되어 결국에는 사용자가 반복적으로 인터페이스와 접촉하게 되는 일종의 상호작용성이 독자, 관람객, 사용자들을 매혹시키는 것으로 보고 있다. 이는 내용과 형식을 분리하여 생각한 구조주의자들을 반박하는 데서 출발한다. 인터넷이 정보라고 하는 내용을 전달하는 파이프라인에 불과한 것이라고 보는

구조주의자들과 달리, 형식과 내용이 분리될 수 없고, 웹이 사용자 자신과 그의 문화적·사회적 맥락을 반영하고, 반성적인 것이어야 한다는 주장을 펼치기 위해 '투명성'transparency과 '반사성'reflectivity 사이를 진동해야 한다는 것이다.

그렇다면 우리는 3D 안경이라는 새로운 매개를 통해 보게 되는 경험에서 비매개성을 경험하는 것일까, 하이퍼매개의 특성을 경험하는 것일까? 3D 영화를 보면서 관객들은 누구나 한 번쯤 안경을 벗었다 다시 써 본 경험이 있을 것이다. 실제 스크린에 비친 영상은 안경 없이는 명확히 구분이 되지 않는 이미지들의 조합이다. 그리고 다시 안경을 착용함으로써 관객은 이 안경이라는 특수한 매개체의 존재를 실감한다. 즉 중간 미디어의 존재성이 환기되는 순간을 경험하는 것이다. 또 어느 정도 적응이 되면 화면에 몰입되어 안경의 존재를 잊어버릴 정도로 몰입하는 비매개성을 경험하게 된다. 참으로 현대 뉴미디어의 특성을 오롯이 경험하지 않는가.

「아바타」와 같은 3D 영화를 적절한 관람환경이 마련된 상영공간에서 보면서 관객들은 스크린과 스크린이 설치된 공간을 미디어로 경험하게 되는 것이다. 그리고 「아바타」를 4D로 관람한 경우를 상상해 보라. 실제 4D로 관람한 경우 향수가 뿌려지기도 하고, 연기가 나기도 하면서 인간의 감각을 다차원적으로 자극하고 감지하도록 했다. 극장은 2D 극장과 다르지 않은 공간이라 할지라도 2D 이미지를 보면서 몰입했던 기제와 3D 혹은 심지어 4D를 경험하는 공간은 전혀 다른 공간적 의미를 지닌다. 인간 감각 영역의 확장을 경험하게 하는 시각

적 재매개에 국한되었던 이미지가 극장을 재매개의 공간으로 만들면서 이제 상영공간은 단순히 공간이 아닌, 일종의 미디어화되는 경향이 있다.

실제로 유니버설 스튜디오Universal Studio에서 경험할 수 있는 4D 극장 공간은 단지 스크린을 '보는' 공간이 아니다. 후각, 촉각, 시각, 청각 등 인간의 다양한 감각적 경험을 하게 함으로써 영화 속 화면에 나타나는 실재적 정보들이 극장에 실제로 재현되는 실재적 존재감과 현장성을 경험하게 된다. 이는 이전의 극장에서는 경험해 보지 못한 새로운 상영공간의 경험이며, 이런 이유로 「아바타」 이후 3D 전용 TV, 3D 전용 극장 그리고 각종 장비의 개발과 적합한 새로운 콘텐츠 개발이 촉진되고 있는 것을 볼 수 있다.

「마이너리티 리포트」: 미래를 예고하는 기술과 기계들

누구나 미래의 모습을 알고 싶어 하고 어떤 희망과 절망이 공존하게 될지 그려 보고 싶어 한다. 그런 이유로 SF 소설, 공상과학 소설은 메리 셸리Mary Shelley의 『프랑켄슈타인』Frankenstein을 시작으로 나름의 진화 과정을 거칠 수 있었던 것인지도 모른다. 특히 1980년대 이후 포스트모더니즘 대중문화에서 SF 소설은 중요한 입지를 굳히게 되었고, 새천년으로의 전환기를 준비하던 1990년대부터는 SF 영화 제작이 더욱 활발해지게 되었다.

SF 소설계에서 필립 K. 딕Philip Kimdred Dick의 인기는 타의 추종

을 불허한다. 미국 내에서는 확실한 마니아 층을 확보하고 있는 작가이다. 그가 활동하기 시작한 것은 1960년대이지만, 일반 대중들에게 그의 이름을 각인시킨 것은 할리우드 영화사인 워너브러더스가 그의 작품을 영화화하기 시작한 1980년대 초반부터였다. 리들리 스콧 Ridley Scott 감독의 「블레이드 러너」Blade Runner(1982)는 『안드로이드는 전기 양의 꿈을 꾸는가?』란 소설을 영화화한 것이고, 1990년에 개봉한 폴 버호벤Paul Verhoeven 감독의 「토탈 리콜」Total Recall은 『도매가로 기억을 팝니다』라는 소설을 영화화한 것이다. 이렇게 직접적으로 영화화된 작품들 외에도 할리우드의 많은 SF 영화는 딕의 소설에서 영향을 받거나 딕의 스타일을 추종하고 있다고 할 수 있다.

「마이너리티 리포트」의 원작 「마이너리티 리포트」는 1956년 『판타스틱 유니버스』Fantastic Universe라는 잡지에 처음으로 소개된 단편소설이다. 2059년 뉴욕 시를 배경으로, 존 앤더튼이라는 범죄사전 예방국인 프리크라임Precrime 경찰국의 책임자를 주인공으로 한다. 이 체제는 염색체 돌연변이로 인해 미래를 알 수 있는 예지 능력을 가진 세 명의 예언자들precogs의 예언에 따라 범죄가 일어나기 전에 살인예정자를 체포함으로써 범죄 없는 사회를 구현하려는 목적으로 실험적으로 운영되고 있는 시스템이다. 범죄 발생률이 떨어짐으로써 구축된 신뢰에 의문이 가는 사건이 발생하게 되는데, 그것은 살인예정자 명단에 존 앤더튼의 이름이 쓰인 예언이 나온 사건이다.

음모가 있을 것이라고 생각한 앤더튼은 자신의 결백을 증명하기 위해 경찰망을 뚫고 탈출하여 추적하던 중 세 명의 예언자 가운데 메

이저리티majority 리포트가 아닌 마이너리티minority 리포트가 있다는 것을 알게 된다. 앤더튼 자신이 체포해 왔던 살인예정자들은 죄를 범하기도 전에, 다만 저지를 것으로 예상되는 범죄로 인해 처벌받고 있었다는 윤리적 모순과, 예언이 틀릴 수도 있었다는 사실을 깨닫게 된다. 그리고 경찰국 내의 캐플랜과의 대립에서 그를 총으로 쏘고, 예언자들 그리고 아내와 함께 다른 행성으로 가서 평화로운 삶을 살고자 한다. 떠나는 앤더튼이 후임자인 위트워에게 시스템의 본질에 대해 설명해 주고 충고하면서 지구를 떠나는 것이 소설의 대략적인 줄거리다. 물론 프리크라임 체제는 계속된다.

영화 「마이너리티 리포트」는 스티븐 스필버그Steven Speilberg에 의해 할리우드 영화 공식에 입각한 영화로 각색되면서도 딕의 작품의 색깔을 훼손하지 않은 '문학과 영화의 행복한 만남'을 보여 주는 좋은 예이다. 톰 크루즈가 연기하는 존 앤더튼이 슈베르트의 미완성 교향곡을 배경으로 지휘하듯 허공에서 자료를 검색하는 장면은 인상적인 시작 장면이다. 이 자료들은 세 명의 예언자들에게 부착된 센서들을 통해 컴퓨터로 들어와서 데이터로 변형된 정보이다. 특히 자료는 넓은 스크린을 통해 시각적으로 재현된다.

영화의 초반부에서 살인예정자의 위치를 파악해 출동하는 장면은 인상적인 장면을 연출하면서 프리크라임이라는 제도를 관객에게 잘 이해시키는 전형적인 할리우드 오픈 시퀀스 기법을 사용하고 있다. 그런데 이후 보이는 것은 앤더튼의 겉모습에 가려진 어두운 부분의 부각이다. 실제로 암울하고 우울한 미래의 모습은 소설에서의 대체적

인 분위기를 잘 살린 것으로 볼 수 있는데, 현재 주인공이 아들 션Sean을 잃고, 아내와 별거 중이면서 마약에도 손을 대고 있으며, 화려한 뉴욕 뒷골목의 칙칙하고 암울한 모습이 범죄 없는 사회를 구현하려는 경찰국과 대비적으로 나타난다. 소설처럼 앤더튼은 자신이 살인 예정자로 지목된 이후 그 음모를 파헤치려 하는데, 그런 과정에서 예언자들의 정보에 마이너리티 리포트가 있었다는 것, 그리고 모든 것이 자기 상사의 계략이었다는 것 등을 알게 된다.

영화는 전형적인 할리우드 공식을 응용했는데, 그 대표적인 것이 아들 션의 등장이다. 소설에 없던 인물을 만들어서 관객의 눈물샘을 자극하고, 소설처럼 다른 행성으로의 도피가 아니라 프리크라임 자체가 붕괴하는 것으로 결말짓고, 호젓한 전원에서 예지자들이 평화로운 삶을 사는 것으로 끝맺는 것은 영화적 각색이면서 소설이 쓰였던 1950~1960년대와는 다른 시대정신이 있다는 것을 보여 준다.

소설이 집필된 1955년 무렵은 미국 사회에 가장 큰 영향력을 행사한 '매카시'McCarthy 열풍의 위세가 휩쓸고 지나갈 즈음이었다. 매카시를 비롯한 극우파들이 자신들의 위세가 약화되려 하자 반동분자 색출 작업에 혈안이 되었던 시점으로, 살인을 저지르기도 전에 범죄를 일으킬 가능성이 있다고 지목된 인물을 단죄하려 한다는 점에서 프리크라임 시스템은 매카시 주장으로 주창된 '반미활동조사위원회'인 셈이었다. 프리크라임 시스템의 윤리적 문제는 공산주의적 성향을 지닌 인물들이 미국 사회를 전염시키기 전에 사전에 뿌리를 제거해야 한다는 극우파들의 주장을 논리적으로 반박하고 있다고 볼 수 있다.

그런데 이런 소설과 영화의 공통점과 달리 분명히 대비되는 점이 있다. 소설 속에는 다양한 기술들이 예견되고 있는데, 1950년대에 최첨단의 기술들을 상상했다는 점은 분명 놀랍지만 과학기술에 대한 작가의 시선은 굉장히 냉소적이었다. 그런 이유로 작품 전체가 우울한 분위기를 갖기도 한다. 그러나 스필버그는 이러한 점을 완전히 역전시켰다. 「블레이드 러너」 같은 작품이 딕의 원작의 분위기를 잘 살렸지만 전체적으로 침울한 분위기를 가졌던 것에 반해, 스필버그에게 SF 영화는 더 이상 과학기술에 대한 공포감이나 암울한 분위기를 연출할 필요가 없는 것이었다. 오히려 개연성 있는 SF 영화를 구현하고 있는데, 그것은 매우 잘 구현된 다양한 기술들과 기계들 때문이다. 따라서 소설이 동시대적이고 반미래적인 요소를 가지고 있었다면, 영화 전체는 「미션 임파서블」류의 최첨단 액션물을 지향하면서도 온갖 테크놀로지를 구체적으로 형상화하여 보여 주고 미국 자본주의를 상품화하는 것으로 각색하고 있다.

영화 속에 등장하는 첨단 테크놀로지로는 워싱턴 DC의 교통 시스템인 지능형 교통 시스템ITS: Intelligent Transport System, 스파이더 로봇, 쇼핑몰의 광고, 홍채인식Iris Recognition or Eye Scanning 시스템을 비롯한 생체인식Biometrics 시스템, 가상현실 체험방, 실시간 업데이트되는 전자신문e-paper, 3D 입체 영상, 대형 스크린을 통해 방 안 전체에 홀로그램 효과를 내는 프로그램 파일 등이 있다. 그런데 사실은 이러한 기술들은 스필버그 제작팀의 순수한 창작이거나 당시 개발 중이었던 기술들을 구현한 것이다.

스필버그 감독은 2054년의 워싱턴 DC를 새롭게 하기 위해 1994년 싱크탱크팀을 구성했다. 이 팀 내에서 제작진, 미래학자들, 기술진들은 도시 경관에서부터 미래 무기에 이르는 다양한 주제에 대해 연구하고 철저한 과학적 지식에 근거한 영화 제작을 준비했다. 이렇게 준비된 다양한 기술 구현품들은 단지 보여 주는 것에 의의가 있는 것이 아니라, 미래 기술에 대한 올바른 이해와 그것이 미래 사회에 대한 청사진에 어떤 의의를 가지게 될 것인지, 미래 기술 구현의 방향 등에 대해서도 생각할 수 있는 계기를 보여 준다고 할 수 있다.

유리 베이스의 양자 컴퓨팅SOG based Quantum Computing

「마이너리티 리포트」뿐 아니라 「매트릭스」에도 등장하는 이런 컴퓨터는 빛의 광자를 이용한 양자 컴퓨터로 디스플레이는 모두 유리로 되어 있으며, 실제로 오늘날의 LCD는 유리로 진화되어 가고 있다.

그림36 햅틱 장갑을 낀 톰 크루즈

촉각 디스플레이 장갑

정보를 수집, 해석, 편집하기 위해서는 촉각 디스플레이Haptic Display 장갑이 필요하다. 앤더튼은 영화에서 유리 디스켓에서 이 햅틱 장갑을 끼고 파일들

을 처리한다. 장갑에서 나오는 광원은 나노입자 발광다이오드 촉각 장갑이기 때문이다.

전자종이 디스플레이

앤더튼이 지하철을 타고 있을 때 맞은편의 남자가 『USA투데이』*USA Today*를 읽고 있는데, 이 신문은 전자종이로 24시간 무선으로 정보가 업데이트되어 'Breaking News'라는 표시와 함께 속보가 전달된다. 이뿐 아니라 전자종이 디스플레이Electronic Paper는 백화점의 광고나 지하철역에 세워진 각종 전자종이 디스플레이를 통해 광고PPL의 형태로 등장한다.

생체인식 시스템

「마이너리티 리포트」에 등장하는 홍채인식 기술은 음성인식, 지문인식, 얼굴인식, 서명인식, 열 감지인식, 유전자 인식 등 여러 가지의 생체인식 기술처럼 실제로 상용화될 수 있을지는 모르지만, 영화 속에서 앤더튼이 백화점을 지날 때 개인을 식별해 내어 맞춤 광고를 내보내는 것으로 나온다. 미래에는 생체인식 시스템이 설치되어 있어 온갖 개인 정보가 시스템에 저장되어 있고, 시시각각으로 정보가 추출되어 분석되고 있다는 것을 알 수 있다.

열 감지 스파이더 로봇

영화 속에 열 감지 로봇인 스파이더가 등장하는데, 이 로봇은 열을 감지해 추적할 수 있으며, 홍채인식을 통해 개인을 식별한다. 앤더튼이 스파이더 로봇을 피해 얼음 속에 몸을 담그는 것은 체온으로 인해 추적을 당하지 않게 하기 위함이다.

최첨단 지능형 교통 시스템

현재에도 연구되고 있는 시스템으로, 전자기를 이용한 자동차가 빌딩 벽을 오르기도 하고 도로 위에서 다른 자동차들과 매우 근접한 상태로 빠른 속도로 달린다. 이런 자동차를 개발하는 것은 쉽지 않지만, 이 교통 시스템은 차 간 거리를 최소화한 상태에서 고속 주행이 가능하도록 하여 「마이너리티 리포트」에 나오는 여러 기술 중 가장 상용화에 근접한 기술이라 할 수 있다.

가상현실 혹은 증강현실

「마이너리티 리포트」의 주인공 앤더튼은 쫓기면서 친구가 운영하는 가상현실 숍을 방문한다. 이곳은 가상섹스, 가상댄싱, 가상게임, 가상학습 등 다양한 가상현실을 체험할 수 있는 공간이다. 그리고 여기서 관객들에게 인상 깊은 기술은 예지자 애거서의 뇌에서 자신이 예지한

것을 컴퓨터에 다운하는 장면이다. 두뇌에도 여러 가지의 나노 칩들이 이식되어 있고, 메모리칩에도 복사할 수 있다는 것이다.

「마이너리티 리포트」에는 위의 기술들 외에도 경찰국 요원들이 입는 컴퓨터wearable computer, 미래의 무기, 손목시계 컴퓨터, 자기부상 전기자동차 등 다양한 미래의 기계와 기술들이 등장한다. 이 영화는 이러한 기술이나 기계를 일방적으로 찬양한다든가, 이런 기술들로 인해 디스토피아가 된다는 식의 입장을 보여 주지는 않는다. 과학이 최첨단으로 발달했지만 가장 비과학적인 예지자의 예언을 따르는 모습을 보여 주며, 과학과 가장 비과학적인 것이 갈등하면서 공존하는 모습으로, 범죄자 없는 도덕적인 사회를 꿈꾸지만 이면의 추악한 모습을 보여 주면서 양자적인 입장을 취하고 있다. 이런 이유로 이 영화는 SF 구조를 가지고 있지만, 리얼리즘적인 요소를 보여 준다. 기술을 기반으로 하여 인간의 죄를 예측하고 처단하는 것에 대한 윤리적인 문제뿐 아니라, 영화 곳곳에 비치된 극도화된 자본주의의 모습이 인간 개인에게 어떤 영향을 줄 것인지에 대한 진지한 고민이 보이고 있다. 또한 일종의 국가 감시체계가 될 수 있는 범죄예측 시스템에 대한 비판 또한 분명해 보인다.

컴퓨터 게임과 가상현실: 실재와 가상 사이

게임과 미디어의 세계: 즐거움의 세계

1980년대 초 컴퓨터 게임(또는 비디오 게임)은 대중문화에서 새롭고 중요한 위치로 확고히 자리 잡았다. 많은 청소년을 유혹하면서 게임 시장은 문화적인 측면에서 영화와 어깨를 나란히 하게 되었다. 그러나 오늘날의 게임은 과거의 게임처럼 단순하지 않다. 게이머들은 실시간으로 플레이를 제어하고 기술적으로 정교한 이미지와 액션, 음향효과에 반응한다. 이미지는 거의 3차원 그래픽 애니메이션을 도입하고 있고 세부 묘사도 충실하고 사실적이다. 1960년 이후 시각 문화 형태로 진화된 컴퓨터 게임은 디지털 영화나 디지털 이미지 구현과 기술적으로 그 맥을 함께하면서 진화해 왔다.

컴퓨터 게임은 처음 만들어진 후 10년이 채 지나지 않아 새로운 문화 산업이 되었으며, 20년 만에 현대 시각 문화의 주요 제도 중 하나

가 되었다. 또 게임용 기계와 게임 자체의 제작에 전념하는 새로운 제조업자가 양산되기에 이르렀다. 소프트웨어 제작 분야에서도 이와 유사한 현상이 일어났다. 할리우드에서는 게임 제작자에게 영화의 라이선스를 주는 일이 빈번해졌다. 그리고 게임 디자인과 개발 단계에서 미학적인 차원이 도입되기 시작했다. 이것은 소비자에게 가장 적절하고 효과적인 시각적 환영을 만들어 내기 위한 것이었으며, 다양한 기술들이 이것에 집약되게 되었다.

게임은 '상호작용'을 포함한다는 점에서 시각 문화의 또 다른 중요한 축인 영화와 다른 지점에 있다. 게이머는 제어 장치를 손에 쥐고 화면의 시청각적 영역에 영향을 주게 되므로 좀 더 높은 수준의 환영과 영상을 요구하고 추구하게 되었고, 이것은 이와 관련된 기술을 현실적으로 진화시키는 추동력이 된 것 또한 사실이다. 이러한 상황에서 게임은 전통적인 이미지 구현 기술과 디지털 이미지 구현의 여러 요인을 통합해 올 수 있었다. 오늘날 게임의 연구, 개발, 제작은 2년이 채 걸리지 않고, 각 분야가 전문화되어 내러티브와 영상, 이미지 구현 등으로 분화되어 다양한 전문가들이 통합적으로 만들어 내는 산업예술 분야가 되고 있으며, 그것에 투자되는 자본 또한 수백만 달러에 이르는 것이 현실이다. 이런 영역에서는 '시뮬레이션', '상호작용성', '몰입' 등의 개념들이 가장 중요한 것으로 부각되었고, 디지털 기술에 의거하는 새로운 미학적 공간이 탄생하게 된 것이다.

에릭 에릭슨E. K. Erickson은 놀이가 환상과 실재 사이에 놓인 현실에서 개인이 자신의 참모습을 온전히 드러내고 맡길 만한 장난감

같은 상황이라고 설명했다. 다시 말해 인간이 각자의 '사회적 현실'의 제한에서 벗어나 놀이 장면에서 연기함으로써 평소 현실에서 '우리가 될 수 없었던 것'이나 '되어서는 안 되었던 것'이 될 수 있다는 것이다. 이러한 놀이가 체험적으로 가능하게 된 것은 게임의 세계, 특히 기술 발전에 의한 새로운 세계가 탄생하면서부터이다.

1996년 우리나라에 「바람의 나라」라는 머드가 서비스되기 시작한 이래로 MMORPGMassively Multiple Online Role Playing Game를 비롯한 다양한 게임들과 그 환경들은 우리 삶의 일부가 되었다. 사람들은 온라인 게임, 즉 가상 세계virtual reality에서 사냥을 하고, 물건을 팔고, 사랑을 하고, 전쟁을 하고, 현실에서 경험할 수 없는 것들을 수행하고 새로운 유형의 인간관계를 맺기도 한다. 이러한 가상 세계는 3차원 컴퓨터 그래픽을 기반으로 한 인터랙티브 환경 전부를 의미할 수 있는데, MMORPG를 비롯해 콘솔게임, 아케이드게임, HMD 디스플레이, 퀵타임 VR 무비, 각종 VTML 문서 등을 모두 의미할 수도 있다. 그런데 이런 가상 세계를 인터넷 등으로 연결된 가상공간이라고 한정 지으면 우리는 게임 속의 공간으로 한정할 수 있고, 이 공간 속에서는 현실과는 다른 현상을 발견하게 되는 흥미로운 공간이 탄생한다. 일반적으로 게임 속에서 인간들은 다중적인 정체성을 가지고 디지털 노마드적인 정체성을 가지는 것으로 인식하기 쉬우나 SF 소설처럼 현실과 대조적인 세계를 구축하는 게임의 세계 속에서는 인간의 노동과는 좀 다른 의미의 노동을 보여 주는 새로운 현상을 발견하게 된다.

일반적으로 가상 세계는 게임형 가상 세계, 생활형 가상 세계, 파생형 가상 세계 등으로 구분된다. MMORPG 같은 역할을 수행하는 세계는 주로 게임형 가상 세계에 속하게 되고, 생활형 가상 세계는 현대사회를 그대로 시뮬레이션한 가상 세계로 그 속에서 인간의 활동이 그대로 수행되는 공간이 된다. 이러한 가상 세계는 실제로 윌리엄 깁슨William Gibson의 『뉴로맨서』Neuromancer나 닐 스티븐슨Neal Stephenson의 『스노우 크래시』Snow Crash 등의 SF 소설에 근간을 두고 있다. 이러한 공간은 단순한 놀이의, 게임의 공간에서 시작하여 다양한 사람들이 모여들어 함께 게임을 하고 놀이를 하면서 놀이와 여흥에서 시작된 이 세계의 체험이 현실 세계의 노동과 똑같은 인내심을 요구하는 진지하고 몰입적인 체험이 되는 현상이 생기게 되었다.

이것이 바로 재미노동fun labor 현상이다. 물론 이것이 게임중독과 비슷한 몰입의 경험으로 비칠 수 있지만, 또 외견상 현실의 시간적 흐름을 잊고 게임 속에 빠지는 현상이 중독과 비슷할 수도 있지만, 중독이 일탈적인 방향으로 흐르는 반면 재미노동 현상은 가상 세계 내에서 자신의 자아를 실현하기 위한 과정이다. 이런 대표적인 게임이 「세컨드 라이프」Second Life이다. 이런 게임 속에서 게이머들은 현실의 노동과 유사한 노동을 수행한다. 현실에서 노동이라는 것이 인간이게 하는 본질적인 활동인 것과 마찬가지로 가상 세계 속에서 게이머들은 가상의 자연이 부여한 한계를 극복하고자 하는 노동을 수행한다.

물론 이러한 노동이 현실 속에서 노동과 완전히 등가적일 수 있느냐 하는 문제는 논쟁의 여지를 남기는 것이 사실이다. 그러나 중요

한 것은 이 가상 세계의 고통이 아닌 즐거운 노동의 경험은 현실로 돌아왔을 때의 게이머들에게 긍정적인 효과를 부여하는 것이 더 많다는 사실이다. 그리고 가상 세계가 이러한 역할을 수행한다면 우리는 게임 인터페이스의 연구를 통해 사용자에게 더 효율적인 인지적·감성적·물리적 요소가 무엇인지를 밝히고 더 많은 재미와 즐거움을 주는 게임의 세계, 가상의 세계를 구축하고, 그것이 현실에서도 힘을 부여할 수 있는 방안을 찾아가야 할 것이다.

온라인 게임의 시간과 공간: 인간과 비인간 사이

온라인 게임은 인간과 기계가 상호적으로 연결되어 하나의 서사 구조를 완성해 가는 스토리텔링 프로그램이다. 게임 이용자들과 게임 시스템은 상호적인 실행을 통해 서로의 관계를 상호 반영하면서 그 게임의 고유한 시공간 프레임을 구성해 갈 수 있다. 이런 게임 프로그램의 프레임은 기술적 요소, 텍스트적 요소, 문화적 요소, 경제적 요소, 사회적 요소 등 다양한 요소들이 서로 그물망을 이루면서 의미를 생성하는 물질적 기호의 공간을 창출하고, 그 속에서 게이머들은 실재를 경험하게도 된다. 다시 말해 온라인 게임은 정보통신기술이 매개하는 전자적 표상을 경험하는데, 그 경험은 게임 고유의 시공간 프레임을 경험한다는 의미가 된다.

게임을 서사 구조, 즉 스토리텔링의 측면에서 천착하는 연구들은 온라인 게임, 특히 MMORPG 게임에서의 인간과 기계의 상호작용

성과 이를 통해 구체화되고 완성되어 가는 서사적 구조를 강조한다. 게임 참가자들이 '재미'를 위해 게임을 시작하더라도 얼마나 진지하게 문화적 경험을 하게 되는지 강조한다. 예컨대 이인화가 지적하는 '리니지2 바츠 해방전쟁'도 같은 맥락이다. 2004년 「리니지2」 제1바츠에서 발생한 이 사건은 몇몇 게임 혈맹들이 게임 내 주요 사냥터를 점령하고 다른 이용자들이 접근하지 못하게 하거나, 영주의 권한을 이용하여 높은 세율을 부과하는 데 반발하여 게이머들이 동맹군을 형성하고, 수개월간 대전투를 수행했던 사건이다. 이런 사건은 많은 문화인류학자와 과학기술학자들의 주목을 받게 되는데, 그 이유는 단지 게이머들은 전자정보통신이 매개하는 표상적 세계를 경험하는 것뿐인데도, 게이머들의 진지함이나 경제적 교환의 문제들이 실재성을 가지고 표출되기 때문이다. 그리고 이런 실재성을 부여하는 것은 온라인 게임이 가진 시공간적 특성에 기인한다.

　브뤼노 라투르를 비롯한 과학기술학자들이 주장하는 행위자 연결망 이론ANT: Actor-Network-Theory은 온라인 게임에 참여하는 게이머와 게임 속 행위자들의 관계를 잘 설명할 수 있는 이론적 틀을 제공해 준다. 이 이론에서는 인간과 인간이 아닌 비인간 행위자들을 대칭적으로 보고자 한다. 이는 인간만이 행위성을 가진, 유일한 주체라는 전통적인 통념을 뒤엎을 수 있고 거부하는 것이다. 라투르와 같은 이론가들은 실재가 나 밖에 있는 것도 아니고 나 내부에 존재하는 것도 아니라고 본다. 이런 기존의 이론은 단지 이분법적으로만 보고자 한 결과였기 때문이다. 라투르에게는 어떤 과학적 사실도 사실로 존재할

수 없다. 본질적으로 허구일 수밖에 없는 과학적 사실들은 사물과 그 것을 표상하는 표상의 관계를 공통의 작동자를 매개로 연결될 수 있을 때만 실재로 존재할 수 있다고 주장한다. 즉 실재성이라는 것이 일종의 실행practice과 연관된다. 행위자들이 상호 실행하면서 어떤 그물망을 만들고, 이로 인해 또 다른 실행이 야기됨으로 인해 실행의 연속성이 생기면서 일종의 시간성 또한 가능하게 된다. 물론 이 시간성은 일시적인 실행이 아니라, 일시적 실행의 그물망으로 인한 지속성까지도 담지한 시간성이 만들어지게 된다. 이 지점에서 시간성은 그 자체로 '물질성'materiality of temporality을 가지게 된다. 일종의 '체화' embodiment 과정이 되어 가는 것이다.

예컨대 〈그림 37〉과 같은 「리니지」 게임에서는 여러 명의 게이머들이 동시 접속한다. 컴퓨터 화면을 응시하면서 매 순간 변모하는 행위자들을 보고 있다. 물론 게이머들은 같은 공간에 있는 것이 아니라, 멀리 떨어진 각각의 공간에 위치한다. 하지만 동시에 이 화면을 응시하면서 다른 게이머들의 스크린에서 서로의 모습이 동시에 응시된다. 서로의 모습이 반영되는 것이다. 즉 내 캐릭터가 검을 들고 있다면 나의 화면뿐 아니라 다른 게이머들의 화면에도 나는 검을 들고 있어야 한다. 즉 동시에 접속하고 있는 접속자의 수만큼 재현적 현시가 일어나고 있는 것이다. 그런데 매 순간 변하는 실행의 시간성은 수많은 그물망에 의해 자신의 물질성을 만들어 내고 있다. 물질성이 단지 공간적으로 확장되는 것이 아니라 시공간적으로 확장되고 있고, 시공간적으로 조직화되고 있는 것이다.

그림37 「리니지」

이런 시공간의 조직화는 결국 게임 프로그래머들이 얼마나 게임의 물리적 형식을 잘 만들어 놓았느냐에 달려 있다. 실제로 원활하고 방대한 온라인 게임이 가능하기 위해서는 컴퓨터의 사양뿐 아니라, 통신 상태나 게임 서버의 능력이 중요하다. 많은 게이머는 자신의 스크린을 보면서 서버에서 보내 주는 매 순간 바뀌는 이미지를 본다. 이때 동시 접속할 수 있는 게이머의 숫자는 서버에 따라 달라지게 되고, 게이머들이 그림에서처럼 나누는 다양한 메시지와 요청 사항들은 서버를 통해 실시간으로 다른 게이머들에게 현시되도록 프로그램화되어 있다. 화면에서 얼마만큼 빠른 재현이 가능하도록 하는지, 얼마만큼 안정적인 서버를 만들 수 있는 게임 프로그래머들의 기술 개발에

달려 있게 된다.

　온라인 게임의 시공간은 기본적으로 인간과 기계 사이의 실행에 기반한다. 게임들은 각각의 규칙과 코드화된 프로그램을 가지고 있다. 게임에 사용되는 스토리, 음악, 이미지 인터페이스 등은 게이머들이 이 게임에 몰입하도록 하는 기제가 된다. 개발자들은 게이머들 사이에서 채팅을 할 수 있게 하고, 상호 아이템 거래가 가능하도록 기술적으로 지원한다. 그러나 사실상 이러한 게이머들 사이의 상호 관계 서버와 데이터베이스DB 등 기계적 요소의 실행 관계가 만들어지는 것이다. 게이머들 사이에 일어나는 실행처럼 보이는 것들은 사실상 인간과 기계 사이에서 상호적으로 일어나는 실행이며, 그 관계가 각각의 스크린을 통해 체화되는 형식이 된다. 또 온라인 게임에서는 기계의 입장에서도 체화가 계속된다. 게이머들이 매 순간 보내는 다양한 정보와 요청에 따라 만들어진 실행들은 매 순간 서버에 보존되고 또 새로운 정보가 들어오면 업데이트되게 된다. 게임 서버는 저장되어 있는 DB 속에서 게이머가 요청하는 반응을 보이면 되는 것이다.

　이런 식으로 온라인 게임의 형식에는 참여하는 인간 게이머가 자신에게 체화시키는 형식이 있으면서 동시에 기계 시스템도 각각의 형식으로 체화하는 방식이 있다. 훌륭한 게이머는 이런 체화 과정을 확고히 하여 직관적으로 반응할 것이고, 기계도 매 순간 그 자체의 고유한 실행 가능성을 인간과 서로 결합하면서 게임을 실행하게 된다. 이렇게 보면 온라인 게임 시스템에 포함되어 있는 기계는 행위를 실행하는 액터actor의 역할을 수행하고 있는 셈이다.

그런데 온라인 게임의 시공간이 실재성을 제고시키는 역할을 할수 있는 것은 실제로 게임상에서 현시되는 다양한 '이미지'의 특성 때문이다. 예컨대 다양한 방식으로 등장하는 여러 가지의 게임 아이템들은 실제로 게이머들이 만질 수도 없는, 사실상 전자적 이미지에 지나지 않는다. 프로그램화된 이미지로 서버 속에 저장되어 있을 뿐이다. 그런데 게이머들은 게임상에서 아이템을 거래하는 것에 그치지 않고 현실에서도 거래하기 시작했다. 실제로 이런 현상은 오늘날 많은 온라인 게임의 현실인데, 이런 순간 게임 속 아이템들은 허구를 넘어, 이미지의 경계를 넘어 실재가 된다. 〈그림 38〉과 같이 온라인 게임의 아이템들은 실제로 거래가 된다. 그림에서의 우유도, 쿠키도 현실에 실

그림38 「리니지2」

존지지는 않는다. 게이머들이 요청하지 않는 한 프로그램 속에서 숨어 드러나지도 않는다. 다만 게이머들이 요청했을 때만 스크린상에 현시된다. 그런데 이런 이미지들이 거래된다. 온라인 게임상의 이미지들을 둘러싼 시공간 프레임이 물질화되는 공간 속으로 들어오게 된다.

이러한 거래가 의미 있는 것은 본디 '재미'와 오락거리에서 시작한 게임의 속성에는 아이템 거래와 같은 것은 고려되지 않았었기 때문이다. 게이머들이 게임 밖에서 아이템을 사고, 그것을 다시 게임 속에서 받는 과정은 복잡하고 오히려 게임의 속성이라기보다는 일상의 영역에 속하게 된다. 이런 실행을 하는 게이머들은 게임 세계와 현실 세계의 경계를 넘나들면서 새로운 관계를 생산해 내고 있다. 이때 새로운 시공간의 의미가 발생한다. 게임 속에서 게이머들 간에 만들어진 관계들만이 상호 관련성이 있는 것이 아니라, 게임 밖의 관계들도 상호 관련성을 맺으면서 게임 속 이미지들은 더욱 실재성을 획득하게 된다.

게임 밖에서 산 아이템의 물리적 위치는 특정 지을 수 없다. 그림 속에서 그려진 먹음직한 우유와 쿠키는 전자적 비트로 게임 속 프로그램 속에 있다. 물론 프로그램화되어 있는 상황에서는 아직 쿠키도 아니고 우유도 아니다. 게이머의 스크린에 현시되는 순간이 되어야만 그나마 게임 아이템이라 불릴 수 있다. 그리고 한 게이머가 이 쿠키를 사면 서버에서는 이 게이머에게만 이 쿠키를 사용할 수 있는 권한을 부여한다. 그러나 이런 권한을 부여받았다고 해서 쿠키의 이미지를 그 게이머만 '소유'할 수 있는 것은 아니다. 접속하고 있는 모든 게이머

에게 강제적으로 보이게 된다. 이런 상황에서 이 이미지의 물리적 위치는 어디일까?

당연히 그 위치는 한 곳에 위치하는 것이 아니다. 모든 게이머의 스크린에 편재되어 있다. 그리고 서버의 용량이 커서 많은 접속자가 동시에 접속하면 할수록 그 이미지는 더욱 넓게 편재하게 된다. 그리고 편재된 수만큼 더 많은 관계성을 다른 게이머들과 맺게 된다. 쿠키와 쿠키를 산 게이머 사이에는 실재 관계가 형성되면서 동시에 주인이 그 특정 위치를 정할 수 없는 맥락에 놓이게 된다. 주인이 쿠키를 이용하여 어떤 실행을 하게 되면 그 시간적 실행은 연결되어 있는 다른 게이머들과의 새로운 공간 관계를 창출한다. 물론 사이에 매개하는 기계와의 반복적이면서 촘촘한 상관관계를 만들면서 말이다. 한 순간의 시간성이 즉각적으로 굉장한 공간을 형성하게 된다. 시간과 공간이 별개가 아니면서 서로 조직화할 수 있는 온라인 게임상의 시공간이 만들어지게 되는 것이다. 그리고 이런 쿠키의 예는 표층적 이미지가 아니라 수많은 게이머와의 관계성에 기초함으로 인해 그 수만큼의 두께를 가진 실재가 되고, 이것은 일종의 이미지의 물질화라 볼 수 있을 것이다. 행위자들인 다른 게이머들에게 실재로 인지되기 때문이다.

놀이와 서사 사이

참으로 다양한 게임들이 존재한다. 컴퓨터로 실행하는 온라인 게

임을 제외하고도 인간은 다양한 게임들을 즐겨 왔고 현재에도 그러하다. 왜일까? 어떤 것에 인간은 매혹되는 것일까? 혹은 게임의 본유적 특성은 무엇일까? 실제로 다양한 비디오 게임과 컴퓨터 게임은 다양한 학제적 스펙트럼을 통해 놀이와 서사란 차원에서 연구되어 왔다. 게임의 본연을 '루돌로지'ludology에 둘 것인지, '내러톨로지' narratology에 둘 것인지에 따라 달라졌다고 볼 수 있다. 전자가 놀이가 가진 자유성에 방점을 두고서 게임 유저들이 만들어 내는 자율적인 서사, 비선형적이고 불확정적인 서사를 강조하면서 유저의 유희적 행위를 강조한 반면, 후자는 게임 유저들이 실천적으로 만들어 내는 스토리텔링에 방점을 두고 있다고 볼 수 있다. 물론 결론적으로 말하자면 어떤 면도 배타적이거나 일방적일 수는 없다. 놀이이면서 동시에 서사이기 때문이다. 그리고 이 두 관계는 상호 의존적이면서 상호 보완적이다.

디지털 시대에 존재하는 다양한 미디어들은 볼터와 그루신의 말처럼 서로를 재매개한다. 그리고 그렇게 재매개해 가는 미디어들의 콘텐츠들은 대체적으로 OSMUOne Source Multi Use 형태를 띤다. 게임에서도 마찬가지다. 이런 현상은 볼터와 그루신의 개념처럼 앞선 게임의 형식과 내용을 '재목적화'한다고도 볼 수 있으나, 하나의 소스가 다양한 욕구, 시장 그리고 미디어 형식에 맞추어 그 활성화 방향을 달리하는 것은 OSMU의 개념과 맞닿아 있다고 볼 수 있다. 또한 이런 개념은 헨리 젠킨스가 언급한 트랜스미디어 스토리텔링transmedia storytelling에서 더욱 정교화된다. 게임, TV, 영화 등 각각의 미디어 플

랫폼에 따라 각자의 미학적 완결성을 가지며 자기충족적인 실현을 한다는 의미다.

이런 개념은 서사의 개념을 미디어에도 적용하여 미디어가 컨버전스하는 상황을 잘 설명할 수 있다는 서사적 개념을 중시한 것으로 볼 수 있다. 예컨대 「미스트」와 같은 비디오 게임은 3차원 그래픽을 텍스트 기본으로 하여 디지털 비디오, 사운드 등을 결합하여 기존의 게임을 재매개하면서도 상호작용성을 부각시킴으로써 상호작용 내러티브를 만들어 가고 있다고 할 수 있다. 이를 통해 게임 유저들은 그 게임에 몰입도를 높일 수 있으며, 감정이입이 가능한 네러티브 공간을 창출하게 된다. 그리고 이런 스토리텔링의 분석은 다양한 서사 분석 모델을 차용한다. 또한 트랜스미디어 스토리텔링에까지 연구를 확장하게 되면 게임, 만화, 소설 등 다양한 미디어를 통해 전달되는 각각의 서사들이 어떻게 구조화되어 있는지를 밝히기도 한다.

그러나 이런 서사주의 분석의 틀이 잘 맞지 않는 게임도 많다. 요즘 모바일 게임업계에서 가장 인기 있는 「앵그리버드」도 그런 종류라 할 수 있다. 이 게임은 모바일 게임으로, 로비오모바일Rovio Mobile이라는 핀란드의 스마트폰 게임 개발업체에서 개발한 퍼즐 비디오 게임이다. 빨강·노랑·주황색의 새들이 돼지에게 도둑맞은 알을 되찾기 위해 몸을 날려 각종 장애물을 격파하는 것이 표층적 서사의 내용이다. 이 게임은 간단하지만 중독성이 매우 강해 인기가 있다. 짧은 오프닝 영상에서는 새들이 왜 자신의 머리를 스스로 박는지 유저들에게 알려 준다. 이 게임 서사의 처음은 못된 돼지들이 새 알을 훔쳐 먹었다

그림39 「앵그리버드」

는 것에서 시작된다. 그리고 이 서사를 이끌어 가는 것은 여러 가지 건축 구조 속에 숨어 있는 돼지들에게 처벌을 가하는 구도이다. 선악이라는 기본 구조 속에서 유저들은 선의 편에서 악을 물리친다. 물론 새와 돼지라는 동물이 이렇게 선악 구조를 가지게 되는 것에는 여러 동화나 설화 속 요소들이 관습적으로 작동하고 있는 것으로 보인다. 그리고 철저하게 자신을 숨기며 악을 올리는 돼지를 향해 유저는 돼지에 대한 처벌을 가한다. 돼지들이 영상 속에서 나쁘게 나오거나 인상을 쓰고 있는 악의 무리처럼 보이지 않지만 말이다.

그런데 이 게임을 처음 시작할 때에는 이러한 서사를 인식한다 치더라도 시간이 지나면서 계속 이 게임을 진행하도록 유저를 이끌어 가는 것은 서사를 완성하는 것이 아니다. 그것보다는 더 정확한 포물

선을 그리려는 자신과의 게임에서 생기는 재미가 유저를 이끌어 가게 된다. 1990년대까지 가장 인기 있었던 「테트리스」 같은 게임도 마찬가지 유형이다. 이런 게임들은 무한히 반복되는 구조를 가지고 있고, 게임을 잘 수행했을 때 더 높은 단계로 진행되는 것 외에는 서사가 그리 중요한 의미를 갖지 않는다. 이러한 게임의 본유적인 특징은 서사라기보다는 놀이에 더 가깝다고 할 수 있다. 다시 말해 게임 유저들은 이 게임 프로그램 규칙에 따라 프로그램과의 상호작용을 하는 순수한 '게임하기'에 다름 아니다. 이런 컴퓨터 기반 게임들이 전통적인 놀이와는 사뭇 다르지만, 그 기저에는 놀이 특성이 기반하고 있다.

놀이 개념에 대한 대표적인 이론가들로 요한 하위징아Johan Huizinga와 로제 카이와Roger Caillois를 꼽을 수 있다. 하위징아는 『호모 루덴스』에서 놀이에 대한 정의를 다음과 같이 하고 있다.

놀이라는 형식의 특징을 간략하게 종합해 보면 그것은 어떤 자유로운 행위라고 말할 수 있는데, 이 행위는 진심에서 그렇게 하는 것은 아니지만 어쨌든 일상생활 밖에서 행해지고 있으며, 그럼에도 놀이하는 사람을 강렬하게 그리고 완전히 사로잡을 수 있다. 이 자유로운 행위는 어떤 물질적인 이해관계도 없고, 어떠한 이익도 얻을 수 없으며, 또한 그 행위는 질서정연한 어떤 고유한 법칙에 따라 고유의 고정된 시간과 공간 속에서 이루어진다.

하위징아가 강조하는 놀이의 개념은 정해진 시공간 내에서의 자

유로운 행위라는 것이다. 이런 의미에서 볼 때 실질적으로 하위징아의 주장은 디지털 기반의 모든 게임에 적용되기는 어렵다. 온라인상에서 이루어지는 게임들이 그 프로그램의 규칙에 따르는 것이긴 하지만, 이미 살펴보았던 시공간의 경계라는 것이 그다지 확실하지 않고 경계를 넘나드는 경향 또한 있기 때문이다. 오히려 디지털 기반의 온라인 게임 등은 '루돌로지스트'라 불리는 일군의 이론가들이 주장하는 놀이 개념에 더 가깝다고 할 수 있다. '루돌로지스트'라는 이름은 게임이론가인 에스펜 알세스Espen J. Aarseth 등에 의해 주장되는 개념인데, 이런 입장은 게임의 근본을 게임 시스템의 형식과 게임 유저들 간의 상호작용이라 보고 있다. 이 입장 또한 인간 행위의 근원으로 '놀이'를 주장하는 하위징아의 영향을 받기도 하지만, 특히 영향을 받은 것은 카이와의 주장이다. 카이와는 『놀이와 인간』*Les jeux et les hommes*에서 놀이를 문화 현상으로 인식하고, 모든 형태의 문화 근간에는 놀이적 요소가 그 기원에 있음을 지적한다. 그리고 그는 인간의 놀이를 네 가지로 분류했다.

첫 번째는 '경쟁'이다. 놀이는 경쟁의 규칙에 입각하기 때문에 상대적 경쟁을 통해 자신의 우수성을 인정받고 싶어 하는 인간 욕망의 표현이 바로 놀이라는 것이다. 당연히 이때에는 순위와 명성이 중요하며 다양한 스포츠와 체스 등이 이에 해당한다는 것이다. 두 번째 범주는 '모의'다. 규칙은 없으나 의지를 반영하는 놀이로, 흉내 내거나 가장하여 따라 하고 싶은 인간의 욕망을 반영한다고 한다. 이 따라 하기는 재미의 원리이며, 정체성과 페르소나persona의 표현이 중요한 요소

가 되며 가면무도회, 연극 등이 이에 해당한다. 세 번째는 '운'의 범주이다. 규칙이 있으나 의지가 반영되지 않는 경쟁과는 정반대의 놀이 개념이다. 모든 것이 우연의 결과가 되는 것이다. 주사위 게임, 복권 등이 대표적인 예가 될 것이다. 마지막 범주는 '현기증'이다. 규칙도 없고 의지도 반영되지 않는 개념이다. 일상의 안정적 사고에서 일시적으로 벗어날 때 생기는 순간적인 유희나 도 같은 개념이어서 순간적 현기증을 준다는 것이다. 테마공원의 롤러코스터나 번지점프 등이 주는 재미일 것이다. 이와 같은 네 가지 범주를 위해 카이와는 우선 규칙의 유무에 따라 루두스ludus와 파이디아paidia로 나누고 구체적 형태에 따라 아곤agon, 알레아alea, 미미크리mimicry, 일링크스로illinx로 구분했다. 위에서 설명한 첫 번째 범주가 아곤, 두 번째가 알레아, 세 번째가 미미크리, 네 번째가 일링크스로 칭해진다.

　카이와는 이런 구분을 하고 지배적인 놀이 개념을 역사적으로도 설명했다. 원시시대에는 흉내 내기와 현기증 놀이의 결합이 지배적이었다면, 근대사회에 진입하면서는 경쟁 놀이와 우연 놀이가 체계화되었고, 현대사회에서는 흉내 내기와 현기증 놀이가 다시 성행한다고 보고 있다. 그런데 온라인 게임 속에는 이런 카이와의 놀이 개념이 모두 내재되어 있다. 게임에서 유저의 '대리행위자'agent가 되는 아바타를 생각해 보자. 유저들은 나를 닮았으면서도 내가 아닌 분신 아바타를 만들어 게임 속에서 새로운 일상을 경험하게 한다. 「세컨드 라이프」와 같은 게임이 가장 대표적인 예가 될 수 있을 것이다. 이런 게임 속에서 아바타들은 일상을 기본적으로 흉내 낸다. 그리고 여러 강력

한 아이템들을 모아 능력을 배가시키고 레벨업을 하는 등 다양한 방식으로 다른 아바타들과 경쟁함으로써 아곤을 표출한다. 게임의 규칙이라는 것이 있기는 하지만, 실제 삶과 같이 우연이 좌지우지하기도 한다. 아무리 능력을 업그레이드시키려고 노력하지만 실패만 거듭하기도 하는데 이것은 일상을 지배하는 운이라는 요소가 게임에도 내재되어 있기 때문이다. 이런 게임 속 공간에서의 경험에 빠져 있다가 유저들은 현실로 돌아와야 한다. 이때 유저들은 순간적으로 혼란을 느낀다. 현기증적인 요소를 경험하는 것이다. 따라서 게임 속에는, 특히 디지털 미디어 기반의 온라인 게임 등에는 이러한 놀이의 개념이 깊숙이 침투해 있다.

게임의 놀이 개념이 이렇듯 중요하다고 해서 서사의 힘 또한 간과할 수 없다. 뿐만 아니라 각각을 중요시하는 입장에서 바라보더라도 놀이와 서사의 개념 또한 완전히 일치하지는 않는다. 서사를 강조하는 내러톨로지스트들은 기존의 탄탄한 구조를 지닌 서사적 요소를 지향하지 않는다. 이들에게 서사란 게임 텍스트에 주어지는 이야기 틀에 지나지 않으며, 유저들이 게임을 하면서 만들어 가는, 또 창발적으로 발생하게 되는 모든 이야기를 서사의 개념으로 생각한다. 다시 말해 놀이와의 경계를 넘나드는 서사를 지향한다는 것이다. 놀이는 인터랙티브 스토리텔링, 즉 상호작용적 서사가 가능하도록 하는 도구적 역할을 하는 것이므로 서사 속에 놀이 개념이 속하게 된다고 보는 것이다.

그렇다고 루돌로지스트들이 주장하는 놀이의 개념만으로 게임

이 구성될 수는 없다. 또 단순히 놀이와 서사가 병치하는 것도 아니다. 오히려 '서사이면서 동시에 놀이'라는 개념이 정확할 수 있을 것이다. 알세스가 "게임과 내러티브의 차이가 있으나 그 차이는 분명하지 않고, 그 둘 사이에 중복이 존재한다"라고 주장한 것처럼 서사와 놀이 개념에는 그 개념적 중복이 분명히 있으며, 이것이 게임의 중요한 요소가 될 수 있음에 주목하는 것이 중요하다. 구조적 중심인 구심적 역할을 하는 서사와 창발적이고 창의적인 발상을 주도하는 놀이의 개념이 서로 상충하면서도 보완적 역할을 할 때만 유저들에게 환영받는 게임이 될 수 있는 것이다.

그리고 이런 게임의 시스템 속에서는 유저들의 능동적인 참여가 반드시 수반되어야만 한다. 알세스는 '에르고딕'Ergodic이라는 단어로 게임의 특징을 규정하는데, 입구와 출구만 있고 그 사이에 있는 수많은 갈림길에서 유저들이 능동적으로 찾아가는 탐색의 과정이 강조되는 것도 같은 이유이다. 게임의 프로그램에는 많은 다양한 요소들이 잠재되어 있으나, 유저들이 실행해 내지 않으면 그 잠재성은 내재된 채로 묻혀 있게 된다. 서사의 형태로 발현되기 위해서는 유저들의 적극적인 실천이 따라야만 한다.

실재와 가상 사이

자타 공히 대한민국은 온라인 게임의 강국이다. 게임의 역사라는 것이 컴퓨터의 발전과 함께하고 있으면서, 특히 우리나라의 네트워크

시스템은 가장 뛰어난 수준을 유지하고 있기 때문이다. 이러한 이유로 온라인 게임은 급성장했다. MUDMulti-User Dungeon/Dimension 게임이었던 「바람의 나라」가 서비스를 시작한 이후 10년이 지나면서 MMORPG의 규모는 전 세계적으로, 특히 네트워크 인프라가 탄탄한 한국에서의 게임산업 규모는 엄청나게 거대해졌다. 그런데 이런 MMORPG의 세계가 도래하면서 이전에는 생각하지 못했던 여러 가지 사회문제들이 발생하게 되었다. 실제 현실에서 벗어나 MMORPG에 완전히 빠져 버린 사람들, 이 게임의 아이템들을 실제 현금과 거래하는 현상 등 다양한 사회문제들이 부각되게 되었다.

MMORPG 게임의 세계는 게임 유저들이 게임 시스템을 기반으로 하여 만들어 내고 창조해 낸 서사와 구조를 가지고 있어 현실 세계의 역사와 문화에 비유될 만한 새로운 게임 세계를 만들 수 있게 되었다. 그리고 유저들 간에 공유하는 문화가 만들어지고, 그 문화를 유지하고 또 전수하는 공동체의 모습도 생성되었다. 따라서 유저들은 자신의 아바타의 능력을 키우고, 아이템을 사고, 다른 유저들을 사귀고, 심지어는 사이버 결혼생활을 하기도 한다. 현실에서 할 수 있는 모든 것을 하고, 현실에서 할 수 없었던 것도 실행할 수 있는 또 다른 세계가 창조된 것이다. 현실이 원본이라면 시뮬라크르 구조물인 게임의 세계가 원본을 대체하고, 이미지를 통해 새로운 현실이 구현되는 상황이 도래한 것이다. MMORPG에 몰입한 유저들은 그 세계 속에 들어가 생활하는 것처럼 느끼고 행동하다. 이 경험을 '가상실재성' virtual presence이라 부를 수 있을 것이다. 어떻게 이런 실재성이 가능

한 것일까? 이 문제는 공학적인 측면과 사회인문학적인 측면에서 각각 설명할 수 있을 것으로 보인다. 전자가 감각적 모사에 의한 실재감이라고 한다면, 후자는 사회적 공유에 의한 실재감으로 볼 수 있다.

실재와 가상이 혼돈되는 일종의 '환상성'은 게임 밖에서 만들어지기보다는 게임 텍스트 내부에서 만들어진다. 게임 텍스트 구조는 가상공간이지만, 문학과 같은 허구적 공간이 아니라 행위자와 텍스트 사이에 심리적 거리가 존재하지 않는 실재 세계의 완벽한 모사 구조물이다. 현실공간과 상반되는 가상공간은 비트의 조합으로 만들어진 시뮬라크르 구조물이지만, 이 공간은 유저들에게 실재하지 않으면서도 실재하는 것처럼 인지된다.

이것은 일차적으로 '기시감'既視感 때문이다. 기시감이라는 것은 처음 오는 곳, 처음 대하는 장면, 처음 만나는 사람임에도 어디선가 이미 본 것 같은 느낌을 칭한다. 프랑스어 또는 심리학적 용어로는 '데자뷰' 혹은 '데자뷔'라고 하는 것과 같은 의미다. 이런 현상은 일종의 심리적 과정이라고 할 수 있는데, 게임 유저들은 자신이 처음 만나게 되는 게임 속 가상공간을 전혀 낯설게 받아들이지 않는다. 그것은 물론 게임 개발자들이 가상공간이라고 하여 완전히 상상력에 기반한 새로운 세계를 만들었다기보다는 현실공간과 계속적으로 상호작용하는 가상공간을 창조하기 때문이기도 하다. 예컨대 어떤 유저의 아바타가 새로운 세계를 만났다고 했을 때 처음에는 당황하겠지만, 여러 가지 방법을 동원하여 낯선 세계에 적응하는 방법을 습득한다. 이것은 현실 세계에서 낯선 곳에 갔을 때 점차 적응해 나가는 방식과 유사하다.

이런 식으로 유저들은 가상공간 내에서 자신이 경험해 본 적이 있는 듯한 기시감을 느끼게 되는데, 이것은 게임의 공간이 완전히 허구이거나 가짜가 아니라 실제 현실의 모사이기 때문이다.

또 유저들이 환상성을 갖는 이유는 가상공간의 일상 또한 현실의 일상과 다르지 않기 때문이다. 게임의 공간이 신화적 공간이건, 무림이건, 우주이건 간에 그곳에서 활동하는 행위자들은 인간처럼 생각하고 행동한다. 그들이 비록 요정이어도 말이다. 이런 이유로 유저들은 게임 속에서 사냥을 하고 대인관계를 맺으면서 그러한 행위들을 현실의 일상 경험과 중첩적으로 의식하게 된다. 때로는 이러한 심리가 현실과 가상을 완전히 구분하지 못하게 하여 사건·사고를 일으키는 요인이 되기도 한다. 또 때로는 가상 세계에서의 일상이 현실의 일상보다 우선되거나 우위에 서기도 한다. 게임의 세계에서는 현실의 일상에서 이루어질 수 없는 조건의 모든 것들이 일상적으로 가능하게 된다. 나이가 들어 할 수 없는 일상적 일들을 게임의 공간에서는 일상적으로 수행해 낼 수 있다. 또 때로는 게임의 일상이 현실의 일상과 겹쳐지면서 현실의 일상을 치환시키기도 한다. 이것은 평소 유저들의 심리와 욕망에 기반한다. 일종의 무의식적 효과라 볼 수도 있다.

예컨대 평소에 하고 싶었던 일탈의 욕망이 게임의 세계에서는 현실보다 좀 더 쉽게 표출될 수 있다. 현실에서 억누르고 있었던 일종의 폭력성이 가상의 공간에서는 현실에서보다는 더 쉽게 나타날 수 있다. 그리고 가상과 실재의 환상성이 커진 경우에는 가상공간에서 사용해야 하는 폭력성이 실제 현실에서 일어남으로써 심히 큰 사회문제

를 야기한 경우도 실제로 있었다. 이런 식으로 두 공간에서의 욕망은 확실한 경계를 두고 있는 것이 아니다. 유저의 아바타가 유저가 아니면서도 유저 행위 주체자가 되는 것처럼, 두 공간에 모두 유저의 욕망이 투사되기 때문에 두 공간을 완벽히 경계 짓는 것은 쉽지 않고, 유저의 환상성은 더욱 커져 가게 된다.

마지막으로 온라인 게임의 환상성은 게임 유저들이 자신들이 직접 세계를 창조하고 있다는 확신을 가지게 한다. 자신들이 창조하고 있는 것이 현실이라는 강한 확신이 있기 때문에 유저들은 진지하게 그 세계 창조에 임할 수 있다. 만약 유저가 게임의 공간이 현실과 유리된 가상의 공간, 즉 완전히 경계 지어진 공간이라고 인식하는 순간 이 공간은 허구가 될 뿐이다. 게임 유저들은 자신만의 세계를 만들고 창조하면서 그 세계가 실재와 다르지 않다는 확신, 환상성을 분명하게 가지고 있다.

이러한 환상성, 가상공간에 대한 실재감은 실제로 기술적인 감각적 모사에 기댄 바도 적지 않다. 공학적인 관점에서 가상공간의 실재감 제고는 정교한 시청각 자극을 제시하고, 진동이나 움직임까지 전달하는 다양한 피드백 장비들을 활용해서 실감 나는 피드백을 구현함으로써 가능했다. 그러나 참으로 흥미로운 것은 MMORPG에서의 실재감은 기술적으로 구현된 실재감이라기보다는 사회적 공유에 의한 것으로 볼 수 있다는 점이다. 온라인 게임에서 실재감을 제고시키기 위해 다양한 기술적 요소를 적용하는 것은 분명하다. 예컨대 그래픽을 이용하여 게임의 공간을 실제의 공간과 비슷하게 느끼도록 만들

그림40 「메이플스토리」

고, 배경을 구조물과 지형 맵으로 구성하고 캐릭터를 모델링하고 애니메이션 효과를 부과하기도 한다. 또 다양한 효과음이나 배경음, 자연음 등을 통해 다양한 사운드를 게임 유저들이 실생활과 가깝게 느끼도록 만드는 것이 사실이다. 그러나 이러한 요소들이 MMORPG에서는 결정적 요인이 되지 못한다는 것이다.

〈그림 40〉은 게임회사 넥슨이 2003년부터 서비스하기 시작한 「메이플스토리」의 한 장면이다. 아무리 이 게임의 유저들 대부분이 초등학생이라고 하더라도 이 MMORPG의 그래픽 수준은 현실의 모습과 사뭇 다르다. 기술적인 측면으로만 보자면 보잘것없다는 것이 더 정확할 것이다. 디스플레이와 인터페이스 기술이 가상현실의 기술적 측면에서 수준이 낮은 것이 사실이다. 그렇지만 이 게임의 유저들

이 경험하는 원격실재감tele-presence은 그 어떤 화려한 그래픽과 사운드를 이용한 공간보다 월등하다. 이런 기술적 수준의 가상현실을 경험하면서도 가상과 실재를 구분하지 못하는 환상성에 빠지고, 현실에서 폐인이 되기도 한다.

이런 예를 통해 알 수 있는 것은 유저들이 실재감을 느끼는 것, 특히 MMORPG의 경우에는 감각적 자극의 세련됨에 의한 실재감이 아니라 수많은 동시접속자 수에 기인한 다수 사람들과의 사회적 공유감에 의한 실재감이 더욱 크다고 할 수 있다. 이런 의미에서 볼 때, 게임의 환상성은 문학 텍스트류가 제공하는 환상성과는 다른 그것만의 고유한 특성을 가지고 있다. 문학 텍스트류가 제공하는 환상성은 독자의 창조적인 상상력에 기반해 독자의 인지 과정 속에서 만들어진다. 하지만 게임의 환상성은 현실과 게임 공간의 모사성, 또 두 세계의 상호 관계성을 통해 만들어지게 되며, 특히 MMORPG 게임의 경우에는 현실에서 자신과 연결되어 있는 수많은 다른 유저들과의 관계성을 통해 그 환상성이 제고된다고 볼 수 있다.

예술과 기술의 융합 그리고 그 이상:
진화하는 인문학

꼬마 어린이들이 잘 가지고 노는 레고 블럭을 비결정적 원자라고 누군가는 말했다. 어린이들이 레고가 재미있는 것은 자신들의 상상력으로 블록들이 결합하여 무한히 새로운 구성을 만들어 갈 수 있기 때문일 것이다. 레고 위에 상상력을 입히고, 자신이 욕망하는 것을 어떻게 구성할 것인지 계획하면서 말이다. 인문학자들 혹은 인문학들은 무엇을 배우고 그 배운 것을 어떻게 실용화하고 대중화할 것인지에 대해 진심으로 반성해 보았던 적이 있는가? 관습적으로 인문학은 미래적 의미로 다가오지 않는다. 항상 고전을 공부하고 이미 텍스트화된 것을 읽고 이해하려 하는 태도가 대부분이다. 왜일까? 인간이 변하지 않고, 그 인간을 공부하는 인문학은 변하지 않을 것이라 믿었기 때문이다.

그러나 인간은 변한다. 혹은 진화한다. 다윈은 자신의 이론을 통해 종이 아니라, 개체적 변이들이 축적되어 새로운 종이 탄생한다고 했다. 종보다는 개체가 중요하며, 각 개체에 나타나는 돌연변이가 더

중요하다는 의미다. 마찬가지로 인문학의 여러 개체들 사이에는 이미 상당한 변이들이 일어나고 그것이 축적되고 있다. 그리고 그 추동력은 바로 기술의 발전이다. 기술은 아직 그 발전과 진화 속도를 늦추지 않고 있다. 그리고 그런 기술과 서로 상호작용하는 인문학도 변하고 있다. '학문은 살아 있는 것'이다. 무생물이 아닌 것이다. 그 학문에 생기를 불어넣을 때 그것은 더욱 활발한 활동을 할 수 있게 된다. 인문학은 그동안 나태하지 않았나, 변화된 변이들을 잘 알아보지도 못하고 있었던 것은 아닌가? 인문학의 진화를 다각도의 시각에서 바라볼 수 있어야 할 것이다.

예술과 기술의 융합 그리고 학문 융합의 가능성

21세기가 되면서 일어난 재미있는 변화 중의 하나가 기존의 개별 학문 영역의 단어가 만나 생겨나는 새로운 학문 영역들의 등장이다. 융합학문이 대거 등장한 것이다. 다음과 같은 용어를 들어 본 적이 있는가? 신경미학, 신경경제학, 신경정치학, 진화인문학, 진화철학, 진화문학, 신경인문학, 간호철학, 의료철학, 인지법학, 인지행정학, 행동경제학 ……. 참으로 생소한 단어들이다. 그러나 그 의미를 어렴풋이 가늠할 수도 있다. 대체적으로 기존의 개별 학문 영역이 서로 융·복합하고 있는 것이기 때문이다. 그리고 이런 용어들 속에서 또 하나의 큰 흐름을 보게 된다. 그것은 인문·사회의 영역과 자연·과학의 영역이 서로 융합하고 있다는 사실이다.

'신경'이라는 단어와 '미학'이라는 단어가 합쳐져서 '신경미학' neroaesthetics이란 단어가 만들어졌다. 이 학문은 예술작품이 아름답게 보이는 이유를 미술과 뇌과학을 융합시켜 설명한다. 이런 학문에서는, 우리가 예술작품이 구현해 내는 '미'라는 것을 경험하기 위해선 작품을 구성하고 있는 각 구성요소들을 적절히 처리할 수 있는 신경생리학적 기제가 구축되어 있기 때문이라고 주장한다. 이렇게 보면 각 예술가가 개인적으로, 직관적으로 발견한 예술 혹은 회화의 원리들이 사실상 뇌의 원리와 동일하며, 예술작품에 대한 예술적 경험이라는 것이 뇌의 구조와 뇌의 기능에 의해 설명될 수 있다는 것이다.

뇌과학을 중심으로 다양한 융합학문이 가능하다고 생각하는 데는 발달된 뇌과학의 응용기술이 크게 기여했다. 뇌영상, 뇌파 등을 통해 인간의 의도, 사고, 감정 등을 인식하면서 이것이 인간의 마음을 읽는 기술이 될 수 있다 여기고, 뇌 인터페이스를 개발하거나, 신경경제학의 근간으로 삼을 수 있는 것이다. 또 뇌 및 인지 과정에 대한 지식과 이해를 바탕으로 인간의 수행 능력을 증강시켜 인공장기, 뇌질환치료제 혹은 인간형 로봇을 개발하는 것이 가능하다는 인식도 생기게 되었다.

하루가 멀다 하고 TV 뉴스를 통해 접하게 되는 줄기세포, 게놈, 유전자 변이 등의 용어들은 이미 친숙해졌다. 물론 세간에 떠들썩했던 한 학자의 사건이 있었던지라 더하지만, 21세기는 생물학의 시대에 살고 있는 듯한 느낌마저도 가지게 된다. 인지, 분자, 진화 등의 단

어가 인문학자에게조차 낯설게 느껴지지 않기 때문이다. 이미 학문도 융합의 단계를 거치고 있다. 디지털의 원리를 통해 미디어가 컨버전스 되어 가는 것과 같은 원리다.

현재 수백만 명 이상이 사용하는 스마트폰은 이러한 디지털 융합 현상을 잘 보여 주고 있는 전자기기다. 과거에 독립적으로 존재하고 기능했던 전화기와 같은 통신기기, 음악 재생기, 동영상 재생기 등이 모두 한 제품에 집약되어 있다. 그렇다면 이 기기는 다양한 기기들이 융합되어 있는 것에 지나지 않을까? 물론 그렇지 않다. 이 스마트폰이 존재할 수 있기 위해서는 다양한 층위의 융합 과정이 필요했다. 반도체 칩 집적기술에 의해 과거의 다양한 전기적 장치들이 하나로 융합하는 물리적 층위의 융합이 전제되었다. 스마트폰은 하나의 고성능 컴퓨터와 다르지 않은데, 이런 융합기기가 탄생하기 위해서는 5만~500만 개의 트랜지스터와 비슷한 수의 저항기, 다이오드, 콘덴서가 필요하다. 이렇게 많은 부품을 하나의 회로에 물리적으로 연결할 수 있는 반도체 집적회로의 등장은 이런 기기가 탄생하는 첫 번째 조건이 되었던 것이다.

그리고 이런 물리적 층위의 조건 하에서 코드-논리적 층위code-logical layer의 융합이 이루어졌다. 물론 이 층위의 핵심은 '디지털화'이다. 과거 아날로그 매체의 경우에는 음성, 텍스트, 영상 등 각각의 코드는 그 성격에 적합한 고유한 매체를 통해 구현되고, 그 매체의 물리적 속성에 다분히 종속되어 있었다. 그러나 이제 컴퓨터와 같은 하드웨어의 물리적 층위뿐 아니라, 각 콘텐츠의 코드와 논리의 층위가 획

기적으로 변화하고 변환될 수 있으면서 매체 간의 경계를 넘나들 수 있는 콘텐츠가 가능하게 되었다. 이 층위의 변화 원동력이 바로 디지털화인 것이다. 디지털화는 텍스트, 사진, 음악, 비디오, 영상과 같은 모든 매체적 정보를 0과 1이라는 이진수의 조합으로 환원하는 원리다. 즉 매체적 종속성에서 벗어나 중립적인 수적 정보로 환원하고, 복제하고, 또 재조합할 가능성을 열어 주면서 과거와는 다른 매체 혹은 미디어의 가능성이 생기게 되었다.

학문도 이와 같은 컨버전스의 단계를 현재진행형으로 경험하고 있다. 상이점이 있다면 디지털 기기와는 달리 코드-논리적 층위의 컨버전스는 이미 이루어지고 있으나 물리적 컨버전스가 이루어지지 않고 있다는 점이다. 인문학이 진화하기 위해서는 인문학이라는 생명체에 대한 유전자 이식과 그것을 둘러싼 생태환경을 변화시켜 주어야 할 것이다.

탈경계적 · 사이적 의미, 후마니타스가 학제 시스템 속으로

'후마니타스'humanitas는 정치, 경제, 역사, 학예 등 인간과 인류 문화에 관한 정신과학을 통틀어 이르는 말이다. 인간과 인간의 문화에 관심을 갖거나 인간의 가치와 인간만이 지닌 자기표현 능력을 바르게 이해하기 위한 연구 방법에 관심을 갖는 학문 분야로서, 인문학이란 개념은 라틴어의 '후마니타스'라는 말에서 유래되었다. 후마니타스는 문자 그대로 해석하면 '인간다움'이라는 뜻이며, BC 55년에 키케로가 마련

한 웅변가 양성 과정에서 처음 사용되었다. 중세 초기 성직자들은 후마니타스를 그리스도교의 기본 교육과정으로 채택하여 교양과목이라 부르기도 했고, 15세기 이탈리아의 인문주의자들은 세속적인 문예·학술 활동을 가리켜 '스투디아 후마니타티스'studia humanitatis라고 했다. 이렇게 발전하던 인문과학이 정체성을 확보하기 시작한 것은 19세기에 이르러서였다. 이때부터 인문학은 신의 영역과 선을 긋기보다는 오히려 발달하고 있는 자연과학과 구분하기 시작했다.

오늘날 인문학을 자연과학뿐만 아니라 사회과학과도 구별하고 있는데, 제2차 세계대전 이후 개편된 여러 나라의 대학들에서는 일반 교양과목을 인문과학, 사회과학, 자연과학으로 나누는 학제 시스템을 도입하기도 했다. 그래서 미국에서는 자연과학과 구분되는 용어로 사회과학(사회학), 법학, 정치학, 경제학 등을 제외한 철학, 문학, 역사나 예술 일반을 인문학으로 보고 있으며, 심리학은 사회과학 또는 자연과학 속에 넣고 있다. 프랑스에서는 사회과학을 포함한 이른바 법 문제의 여러 학과를 뜻하는 광범위한 것으로 이해하고 있으나, 학술적 중심은 사회학과 사학이며 때로는 철학도 포함시키고 있다. 독일에서는 정신과학, 사적史的 문화과학 등이 해당되며, 모두 인과율에 기초한 법칙 정립적 자연과학과는 전혀 다른 인간의 정신, 문화, 역사에 대한 학문적 탐구의 독자성을 강조하는 것이다.

그러나 이러한 시스템은 원래 인문학이 함의하는, 즉 널리 인간 및 인간적 사상 일반에 관한 과학적 연구라는 의미가 제대로 인식된 것이 아니면, 그 근원적 의미를 상기한다면 자연과학, 사회과학, 인문

과학의 전부를 포함하는 것이 인문학이 될 것이다. 그리고 인간의 본질이라는 후마니타스의 원래 의미를 차용한다면, 인문학은 모든 형태의 인간적 미덕을 최대한 함양하는 것을 목표로 삼아야 한다. 또한 현대어인 '인간성'humanity과 연관된 이해·자비·공감·동정 등의 의미뿐 아니라, 강인함·판단력·언변 등 행동할 수 있는 이상적인 인간성의 이상으로 하는 것이 바로 후마니타스였다. 즉 한 가지의 전문적 기량이나 기술보다는 인간의 다양한 능력을 종합적으로 갖추고 있어야 했던 것이다.

르네상스 이후 이러한 실천적 학문의 이상인 후마니타스에서 인문학은 멀어지게 된다. 테크네가 기술과 예술로 구분된 것처럼 인문학은 행동하는 학문으로서의 힘을 잃어 가게 된 것이다.

인문학적 지식의 재배치: 디지털 인문학적 사고

디지털 텍스트가 기술적으로 가능하기 전까지 대부분의 텍스트는 '책'이라는 볼륨 있는 실체를 완성하면 그 텍스트는 적어도 종결되는 것이었다. 하지만 오늘날 우리는 쉽게 완결된 상태가 아닌 텍스트로 저자의 손을 떠난 텍스트들을 흔히 발견할 수 있게 된다. 인쇄기술과 달리 디지털 텍스트의 가장 흔한 형태인 하이퍼텍스트는 기본적으로 텍스트의 분자화를 지향한다. HTML은 모든 텍스트가 더 이상 쪼갤 수 없는 작은 부분들로 분자화되었을 때 하이퍼텍스트가 작성될 수 있다.

이것은 컴퓨터, 디지털TV 혹은 디지털카메라의 화면이 화소라 불리는 작은 픽셀분자의 단위로 만들어진 것과 유사한 개념이다. 이렇게 분자화된 텍스트들은 연결과 통합 혹은 확장의 단계로 진행한다. 다시 말해 링크 아이콘 같은 표지에 의해 분자화된 텍스트들을 연결해 나가는 것이다. 그렇다면 전통적으로 인문학이란 학문의 지식의 보고가 되어 왔던, 책의 물리적 체계, 즉 지식의 체계가 변화하고 있는 시점에 인간의 의식은 어떻게 사고하고 있는 것인가?

인간의 사유 과정은 무한히 계속 '하이퍼'되는 방식으로 링크가 가능해진다. 컴퓨터와 인터넷 등을 통해 구현되는 하이퍼텍스트는 텍스트의 완결성을 거부하고, 그 분명한 경계 짓기도 하지 않는다. 끝없이 다른 텍스트로 이동해 가면서 텍스트가 완결되고 종결되기를 거부하기 때문이다. 물리적 통일체가 없는 가상의 구조인 이 텍스트를 직관과 사고의 연상작용에 따라 링크시키면서 각자의 텍스트를 구성하게 되는 것이다. 끝없이 확장될 수 있는 열린 구조를 갖는 것이다. 그리고 이런 가상적 구조는 디지털 기술 구현에 의해 인간 의식의 연상작용과 비슷한 메커니즘을 통해 계속 확장되는 텍스트를 보게 되는 것이다.

글쓰기가 인간의 사유를 물질화하는 작업이라는 것은 의심할 여지가 없다. 자유로운 인간의 사유를 고정시키는 것이 글쓰기이기 때문이다. 즉 글쓰기라는 것은 인간 사유의 몸과 같은 것이다. 그러나 디지털 글쓰기는 이러한 물질화를 거부한다. 비물질적인 사고의 유동성을 그대로 하이퍼시킴으로써 사유 방식 그대로를 텍스트화할 수

있게 된다. '우리가 생각하는 것처럼'이라는 이상의 실현이 그리 멀지 않은 것이다. 문자가 등장하기 이전에 인간이 정보를 저장하던 장소는 인간의 머릿속뿐이었다. '아는 것이 힘'이라는 흔한 문구는 정말로 사실이었다. 많은 기억의 문자를 두뇌 속에 저장하고 있는 자, 즉 많이 아는 자가 권력을 가졌다. 그리고 문자가 생기고 사유와 지식을 문자화함으로써 인간은 지식과 정보를 책과 같은 외장 메모리칩 혹은 USB 같은 곳에 저장할 수 있었다. 이런 이유로 문명이 발달한 곳에는 분명 문자가 있었고, 또 많은 저서와 책이 있었다. 지혜와 지식을 저장할 저장소가 필요했었기 때문이다.

엄청나게 큰 도서관을 생각해 보자. 그곳에는 필요한 대부분의 정보와 지식이 있다. 언제든지 그곳으로 가면 그 지식을 찾을 수 있었다. 그러나 지금은 어떠한가? 굳이 도서관에 가서 먼지 냄새 자욱한 책을 뒤질 필요가 없을 수 있다. 대부분의 지식이 이미 디지털화되어 컴퓨터만 있는 곳이면, 또 내가 필요한 때이면 언제든지 접근할 수 있다. 내가 지식을 접하던 인터페이스는 도서관의 책이었지만, 이제 이 시대에 내가 접하는 인터페이스는 컴퓨터 화면을 통한 도서관이라는 검색엔진을 통해서이다. 내가 원하는 정보와 지식은 검색엔진에서 다양한 방식으로 요청하면 언제든지 추출된다. 그리고 이런 저장소는 한정된 한 도서관이 아니다. 인터넷을 통해 거의 무한한 정보의 바다에서 검색할 수 있다. 그런 이유로 이젠 어떤 검색엔진에서 그 지식을 찾느냐에 따라 지식의 양과 질이 결정된다고도 할 수 있다.

〈그림 41〉은 우리나라의 대표적인 한 검색엔진의 메인 화면이다.

그림41 네이버 메인 화면

그림42 위키피디아 메인 화면

우리는 일반적으로 이런 검색엔진에서 필요한 정보와 지식을 찾아내
고, 또 링크되어 있는 다양한 페이지들로 그 지식과 정보를 확장시킨
다. 물론 이때 우리의 의식과 사유가 되는 방식으로 그 링크의 방향은

진행하게 된다. 그리고 〈그림 42〉는 위키피디아라고 하는 일종의 백과사전적 검색엔진이다. 이 백과사전의 특징은 위의 검색엔진과는 확연히 구분되는 방식으로 구성되어 있다. 어떤 회사가 검색엔진을 구동시키는 것이 아니라, 무한히 많은 사람이 지식을 올리고, 그것을 자가검열에 의해 지식의 순도가 결정되고, 그것이 모여 일종의 백과사전식으로 구성되는 엔진이다.

첫 번째와 같은 많은 포털 검색엔진을 통해 우리가 지식을 찾아갈 때 가장 큰 특징은 그것이 '비선형적'이라는 사실이다. 디지털 이전의 시대에 인간은 모든 지식을 선형적인 방식으로 찾아 나갔다. 완결된 텍스트였기 때문이다. 하지만 검색엔진을 통해 만나게 되는 텍스트들은 비선형적인 방식으로 배치된다. 그리고 각자의 직관에 의해 그것들을 새롭게 구성하게 된다. 그리고 두 번째와 같은 엔진을 통해서는 지식의 구성이라는 것이 어떤 소수에 의해, 혹은 권위에 의해 만들어지는 것이 아니라 가장 민주적인 방식으로 다이내믹한 텍스트로 구성될 수 있다는 것을 보여 준다. 물론 이런 엔진에서는 그 정보의 가치나 질은 그 정보를 검색하는 많은 사용자에 의해 검열되고 결정되게 된다.

이러한 검색엔진을 통해 우리는 어떤 방식으로 정보와 지식을 얻게 되는가? 이런 맥락에서의 지식과 정보는 창조되거나 생산되는 것이 아니라, 재배치되는 것이다. 그리고 그 재배치는 새로운 방식으로 조직되는 것이다. 그 옛날 저자가 텍스트로 아우라를 창조하던 방식은 거의 없어지고, 새로운 방식으로 재조직하고 재배치하는 것이 된다. 컴퓨터를 켜고 글을 써 간다는 것은 예술가가 예술가의 혼을 담는

다기보다 자신의 영감에 따라 글을 배치하는 것이고, 컴퓨터 화면을 보면서 영감을 얻는다면 그것은 순수한 예술적 영감이라기보다 기계가 전달해 줄 수 있는 기계적 영감일 수 있다. 기계를 통해 얻게 되는 새로운 많은 정보를 통해 영감을 얻었다면 그것은 기계적 영감이라 칭할 수도 있는 것이기 때문이다.

진화하는 인문학을 향해

다윈은 『종의 기원』에서 생물들이 변이의 법칙, 생존 경쟁, 본능, 잡종雜種 등을 통해 자연선택되었다는 진화론을 전개했다. 그의 특징적인 주장은 종 전체가 어떤 선형적인 방향으로 진화했다는 것이 아니라 각 개체들에게 일어나는 다수의 변이와 변종이 축적되어 새로운 종이 탄생했다고 말하고 있다.

이러한 진화론을 이제 인문학이란 하나의 종에 적용하여 생각해 볼 때가 됐다. "인문학은 무엇인가?"라는 질문은 "인간은 무엇인가?"라는 질문만큼 많은 논란과 질문을 야기하는 추상적인 질문이다. 그만큼 인문학이라는 종이 거대하고 다의적이란 뜻일 것이다. 그런 이유로 그 하나의 거대한 학문이 전체가 변화하고 새로운 종으로 재탄생하기는 쉽지 않다. 그러나 그 인문학을 이루고 있는 작은 개체들, 즉 인문학 내의 작은 분과학문들, 더 분자화할 수 있는 전문화된 학문 영역들의 변이와 변종 그리고 잡종 또한 가능할 것이다. 이러한 변이는 인문학이 변화하고 진화하기 위해 필수적이다. 작은 개체들의 변이와 변종

을 통해 인문학이라는 큰 종에서 또 다른 종이 탄생할 수 있을 것이다.

　미래에 기대되는 종은 새롭게 탄생하는 인문학의 영역에서 새로운 영역을 천착해 갈 수 있을 것이다. 예컨대 인문학자와 인문학도는 예술, 문학, 기술, 과학을 모두 함께 논하면서 그 사이사이의 틈들을 메워 가고 그 경계들을 자유로이 넘나들 수 있는 놀이와 같은 학문을 할 수 있다. 문화, 학문, 지식은 정체되어 있지 않은 생명체와 같다. 각각의 개체들은 그 범주의 경계를 넘나들 수 있다. 인종, 성별, 기술의 격차 등의 경계들은 문화 현상들을 다양한 방식으로 범주화하게 된다. 또 지식의 체계에서는 학문과 일상의 경계, 주류와 비주류의 경계, 전문 지식과 아마추어 지식의 경계가 넘나들게 된다. 또 어른과 아이의 경계, 성별의 경계 등 다양한 경계를 넘나들면서 발생하는 다양한 문화 현상들 또한 인문학의 대상으로 포획할 수 있어야 한다. 그래야 살아 있는 학문을 할 수 있을 것이다.

　다양한 인문 지식은 인간의 생활사에 꼭 필요한 실용화된 지식이 될 수 있어야 하고, 인문 지식이 실효성을 가지기 위해서는 지식의 시의성이 있어야 한다. 그러기 위해서는 다양한 타 학문 지식과의 교섭과 통섭과 융합을 통해 인문 지식의 변모를 꾀해야 할 것이다. 또한 사회과학이나 자연과학 혹은 기술교육과의 상호 교류를 꺼리지 말아야 한다. 오히려 통합교육을 지향해야 할 것이다. 대학의 학제 시스템에서 분과학문으로서 정체성 확립을 위해 오히려 학문적 교차에 열린 마음을 가져야 할 것이다. 그리고 상호 간의 변용과 진화를 꿈꾸며 교류할 수 있어야 할 것이다.

참고문헌

레이첼 그린, 『사이버 시대의 인터넷 아트』, 이수영 옮김, 시공아트, 2008.

박상수, 『디지털 영화의 미학』, 문화과학사, 2006.

박성관, 『종의 기원: 생명의 다양성과 인간 소멸의 자연학』, 그린비, 2010.

빌렘 플루서, 『디지털 시대의 글쓰기』, 윤종석 옮김, 문예출판사, 1996.

심혜련, 『사이버 스페이스 시대의 미학: 새로운 아름다움이 세상을 지배한다』, 살림, 2006, 2011.

장 보드리야르, 『시뮬라시옹』, 하태환 옮김, 민음사, 2001.

장 프랑수아 리오타르, 『지식인의 종언』, 이현복 옮김, 문예출판사, 1994.

_____, 『칸트의 숭고미에 대하여』, 김광명 옮김, 현대미학사, 2000.

진중권, 『미디어 아트: 예술의 최전선』, 휴머니스트, 2009, 2012.

찰스 다윈, 『종의 기원』, 송철용 옮김, 동서문화사, 2013.

크리스티안 폴, 『예술 창작의 새로운 가능성: 디지털 아트』, 조충연 옮김, 시공사, 2007, 2013.

Aarseth, Espin J., *Cybertext: Perspectives on Ergodic Literature*, Baltimore: Johns Hopkins UP, 1997.

Adorno, Theodor W., *Aesthetic Theory*, Ed. Gretel Adorno and Rolf Tiedemann; Tran. C. Lenhardt, London: Routledge & Kegan Paul, 1984.

Badmington, Neil, "Theorizing Posthumanism", *Cultural Critique53*(Winter 2003).

_____, *Posthumanism*, Ed. New York: Palgrave, 2000.

Baym, Nancy, "Talking about Soaps: Communication Practices in a Computer-Mediated Culture", *Theorizing Fandom: Fans, Subculture, And Identity*, Ed. Cheryl Harris and Alison Alexander, New York: Hampson Press, 1998.

Beard, Steve, *Logic Bomb: Transmissions from the Edge of Style Culture*, New York: Serpent's Tail, 1998.

Benjamin, Walter, "The Work of Art in the Age of Mechanical Reproduction", *Illuminations*, Ed. Hannah Arendt; Tran. Harry Zohn, New York: Schocken Books, 1969.

Block, Friedrich W. Christian Heibach, and Karin Wenz, *p0es1s, Ästhetik digitaler Poesie(The Aesthetics of Digital Poetry)*, Ostifildern: Hatije Cantz.

Bolter, Jay David, and Richard Grusin, *Remediation: Understanding New Media*, Cambridge: MIT Press, 2000, 2004, Schocken Books, 1986, pp.217-52.

Bostrom, Nick, "A History of Transhumanist Thought", *Journal of Evolution and Technology* 14, no.1, 2005.

Botting, Fred, "Reflection of Excess: Frankenstein, the French Revolution and Monstrocity", *Reflections of Revolution*, Ed. Yarrington and Everest, London and New York: Routledge, 1993.

Burke, Edmund, *A Philosophical Enquiry into the Sublime and Beautiful* (1757), New York: Penguin Books, 1999.

Bush, Vannevar, "As We May Think", *Reading Digital Culture*, Ed. David Trend.

Clarke, Bruce, *Posthuman Metamprphosis: Narrative and Systems*, New York: Fordham UP, 2008.

Dawkin, Richard, *The Blind Watchmaker*, New York: W.W.Norton Company & Inc., 1986, 1987, 1996.

Deleuze, Gilles, *Cinema 1: The Movement-Image*, Minneapolis: U of Minnesota P, 1986, Penguin Books, 2004.

Dolar, Mladen, "I Shall Be with You on Your Wedding-Night: Lacan and the Uncanny", *October* 58 (1991), Malden: Blcakwell Publishers, 2001.

Eaves, Morris, *The Counter-Arts Conspiracy: Art and Industry in the Age of Blake*, Ithaca and London: Cornell UP, 1992.

Eco, Umberto, "The Role of the Reader", *Twentieth Century Literary Theory: An Introductory Anthology*, New York: Sate U of New York P, 1987, 423-33.

Essick, N. Robert, *William Blake: Printer Maker*, Princeton: Princeton UP, 1980.

Garreau, Joel, *Radical Evolution: The Promise and Peril of Enhancing Our Minds, Our Bodies—and What It Means to Be Human*, New York: Random House, 2005.

Glazier, Loss Pequeño, *Digital Poetics: The Making of E-poetries*, Tuscaloosa: U of Alabama P, 2002.

Hansen, Mark, B. N., *New Philosophy for New Media*, Cambridge: The MIT P, 2006.

Hagstrum, Jean H., *The Sister Art: The Tradition of Literary Pictorialism and English Poetry from Dryden to Gray*, Chicago: U of Chicago P, 1987.

Haraway, Donna, "A Cyborg Manifesto: Science, Technology, and Socialist-Feminism in the Late Twentieth Century", *Simians, Cyborg and Women, the Reinvention of Nature*, London: Routledge, 1991.

Hassan, Ihab, "Prometheus as performer: Toward a Posthumanist Culture?: A University Masque in Five Scenes", *Georgia Review* 31 (1997), 830-850.

Hayles N. Katherine, How We Became Posthuman: Virtual Bodies in Cybernetics, Heusser, Martin Hesser, "'The Ear of the Eye, the Eye of the Ear': On the RelarionBetween Words and Images", *Words & Images Interactions*, Ed. Martin Heusser, Wiese Verlag Basel: Wiese Publishing Ltd., 1993, Literature and Informatics, Chicago & Lodon: The U of Chicago P, 1999.

Jameson, Fredric, "Foreword", *The Postmodern Condition: A Report on Knowledge*, Tran. Geoff Bennington and Brian Massumi. Minneapolis: U of Minnesota Press, 1984.

Jenkins, Henry, *Textual Poachers: Television Fans & participatory Culture*, New York: Routledge, 1992.

_____ , *Fans, Bloggers, and Gamers: Exploring Participatory Culture*, New York: NY UP, 2006.

_____ , *Convergence Culture: Where Old and New Media Collide*, New York: NY UP, 2006.

Landow, George P., *Hypertext 3.0: Critical Theory and New Media in an Era of Globalization*, Baltimore: Johns Hopkins UP, 2006.

Lessing, Gotthold Ephraim, *Laocoon: An Essay Upon the Limits of Poetry and Painting* (1766), Trs, Ellen Frothingham. New York: The Noonday Press, 1961.

Lévy, Pierre, *Collective Intelligence: Mankind's Emerging World in Cyberspace*, Tran. Robert Bononno, Cambridge: Perseus, 1997.

Lipking, Lawrence, "Frankenstein, the True Story: or Rousseau Judges Jean-Jacques", *Frankenstein*, Ed. Paul Hunter, New York: Norton, 1996.

Lyotard, Jean-François, *The Postmodern Condition: A Report on Knowledge*, Tran. Geoff Bennington and Brian Massumi, Minneapolis: U of Minnesota Press, 1984, PC.

_____ , "The Sublime and the Avant-Garde", *The Lyotard Reader*, Ed. Andrew Benjamin, Oxford: Blackwell Publishers, 1989, 1992, SA.

_____ , "Presenting the Unpresentable: The Sublime,", *Contextualizing Aesthetics: From Plato to Lyotard*, Ed. Gene H. Blocker and Jennifer M. Jeffers, Ontario: Wadsworth Publishing Company, 1999, PU.

Manovich, Lev, *The Language of Mew Media*, Cambridge: The MIT Press, 2001.

Mitchell, W. J. T., *Blake's Composite Art: A Study of the Illuminated Poetry*, Princeton: Princeton UP, 1978.

_____ , *Iconology: Image, Text, Ideology*, Chicago and London: U of Chicago P, 1986.

_____ , *Picture Theory*, Chicago and London: U of Chicago P, 1994.

McLuhan, Marshall, *Understanding media: the extensions of man*, Cambridge: MIT P.

Moravec, Hans, *Mind Children: The Future of Robot and Human Intelligence*, Harvard UP, 1990.

O'Gorman, Marcel, *E-Crit: Digital Media, Critical Theory, and the Humanities*, Toronto: U of Toronto P, 2006.

Ong, Walter J., *Ramus, Method, and the Decay of Dialogue: From the Art of Discourse to the Art of Reason*, Cambridge: Harvard UP, 1984, 1994.

Pepperell, Robert, *The Posthuman Condition: Consciousness beyond the Brain*, Bristol: Intellect TM, 2009.

Rancière, Jacques, *Aesthetics and Its Discontents*, Tran. Steven Corcoran, Cambridge: Polity Press, 2009(2004).

Reynolds, Donald, *Cambridge Introduction to the History of Art: The Nineteenth Century*, Cambridge: Cambridge UP, 1985.

Rutsky, R. L., "Mutation, History, and Fantasy in the Posthuman", *Subject Matters: A Journal of Communication and the Self*, vol.3, no.2.

Ryan, Vanessa, "The Physiological Sublime: Burke's Critique of Reason", *Jounal of the History of Ieas*, vol.62, no.2(April., 2001), pp.265-79, U of Pennsylvania P, URL: http://www.jsor.org/stable/3654358

Smith, Marquard, "The Vulnerable Articulate: James Gillingham, Aimee Nullins, and Matthew Barney", *The Prosthetic Impulse*, Ed. Marquard Smithe and Joanne Morra, Cambridge: MIT Press, 2006.

Viscomi, Joseph, *Blake and The Idea of The Book*, Princeton: Princeton UP, 1993.

Wagner, Peter, "Introduction: Ekphrasis, Iconotext, and Intermediality-the State(s) of the Art(s)", *Icon-Text-Iconotexts: Essays on Ekphrasis and Intermediality (European Cultures: Studies in Literature and the Arts vol.6)*, Ed. Peter Wagner, Berlin: Walter de Gruyter, 1996.

Wolfe, Cary, *What is Posthumanis?*, Minneapolis & London: U of Minnesota P, 2010.

찾아보기

사이 시리즈 발간에 부쳐

이화인문과학원 탈경계인문학연구단은 2007년 한국연구재단의 인문한국 (HK) 지원사업에 선정되어 '탈경계인문학'을 구축하고 이를 사회적으로 확산함으로써 한국 인문학의 새로운 지평을 창출하고자 하는 프로젝트를 수행하고 있다. '탈경계인문학'이란 기존 분과학문 간의 경계를 가로지르고 넘나들며 학문 간의 유기성과 상호 소통을 강조하는 인문학이며, 탈경계 문화 현상 속의 인간과 인간 경험을 체계적으로 성찰함으로써 경계 짓기로 대립하고 갈등하는 인간과 사회를 치유하고자 하는 인문학이다.

이에 연구단은 우리의 연구 성과를 학계와 사회와 공유하고자 '사이 시리즈'를 기획하였다. 탈경계인문학의 주요 주제에 대한 전문 학술서를 발간함과 동시에 전문 지식의 사회적 확산과 대중화를 위하여 교양서를 발간하게 된 것이다. 이 시리즈는 인문학에 관심을 가진 대학생들이나 일반인들이 새로이 등장하는 인문학적 사유와 다양한 이슈들에 쉽게 다가갈 수 있도록 쓰여졌다.

오늘날 우리는 문화적 경계들이 빠르게 해체되고 재편되는 변화의 시기를 살고 있다. '사이 시리즈'는 '경계' 혹은 '사이'에서 생성되고 있는 새로운 존재와 사유를 발굴하고 탐사한 결과물이다. 우리 연구단은 독자들에게 그 결과물을 제시하고 이를 토대로 상호 소통하는 계기를 마련하고자 한다. 인문학과 타 학문, 학문과 일상, 중심부와 주변부 사이의 경계를 넘어 공존과 융합을 추구하는 사이 시리즈의 작업이 탈경계 문화 현상을 새로이 성찰하고 이분법적인 사유를 극복하여, 경계를 넘나들며 다원적이고 통합적인 시각을 만들어 나가는 출발점이 되기를 기대한다.

<div align="right">

2012년 3월
이화여자대학교 이화인문과학원 인문한국사업단

</div>